聽見

太陽神之子 ──奧爾菲斯撩動琴弦

奧林帕斯的回響

——歐洲音樂史話

陳希茹　著

三民書局

給我親愛的父母

關懷；德國科隆大學音樂學系肯博教授（Prof. Dr. Dietrich Kämper）、顧肯內希特教授（Prof. Dr. Dieter Gutknecht）與布魯洛德教授（Prof. Dr. Christoph von Blumröder）對音樂史獨到的見解對我也有深刻的啟發。然而學海無邊，書中無可或免的疏誤理應由筆者一人承當，並請讀者不吝指正。

最後，感謝三民書局給筆者這個機會實現多年來亟欲貢獻所學的理想，希望眼前這本小書能提供音樂愛好者一個入門的選擇。

陳希茹　德國科隆
2001年6月

自 序

　　寫書難，寫出來的書要讓讀者理解更難。

　　限於篇幅，在魚與熊掌不能兼得的情況下，筆者乃決定放棄鉅細靡遺地描述這數千多年來歐洲音樂的點點滴滴，而代之以每個音樂時期中最重要的音樂觀念與樂派風格，加強對它們以及其所生所長之歷史背景的解釋，並從「大歷史」的角度著眼，將它們一一在歷史的遞延中連貫起來。如此，本書並不在詳細介紹作曲家的生平或作品，而是希望讀者能對歐洲音樂的「整體發展」以及其間的每個音樂時代有個概括的了解。在這樣的情況之下，這也就不是一本音樂百科全書或音樂教材，而是一本了解歐洲音樂的入門書，它提供讀者一個基本的「感覺」和「想像」；有了這些感覺與想像，進一步再去了解音樂家或音樂作品時，或許就能多少免除那種隔靴搔癢、霧裡看花的感覺！所以讀者也必定能夠體諒，何以其他音樂書籍裡一筆帶過的觀念與名詞在本書中有著較詳盡的解釋，這些篇幅必然有其無可替代的意義。至於希望進一步對歐洲音樂有更深入探究的讀者，不妨參考本書最後收錄的若干書籍。

　　寫作的路是艱辛的，然而如果這本小書能夠引起讀者對音樂的好奇甚至欣賞，那寫作期間的苦楚也就值得了。感謝外子汪浩先生一年多來在其繁重的博士論文寫作期間，不厭其煩地為我打字校對，忍受一個寫作者陰晴不定的脾氣；更感謝我的父母，沒有他們長年無怨無尤的栽培，也絕不會有眼前的這本小書；友人柯霍剛先生 (Wolfgang Kösler) 在本書圖片版權取得上所提供的大力協助，為此書添增許多生動活潑的色彩，以及音樂學博士吳貴美小姐給予此書多處的建議，是筆者在此要說聲謝謝的；此外也感謝我的指導教授史密斯先生 (Prof. Dr. Hans Schmidt) 對我寫作期間暫時擱下博士論文的體諒與定期對本書的指導與

目 次

自 序

關於音樂的起源

神話故事 3

學者的假設 4

希臘、羅馬 —— 高貴恢弘的時代

在歐洲音樂開始之前 8

古希臘時代 9

畢達哥拉斯、柏拉圖和亞里斯多德 14

古羅馬的音樂文化 20

中古世紀 —— 虔隱延展的時代

中古世紀真的是「黑暗時代」嗎？ 25

西方音樂史的基石 —— 葛利果聖歌 29

樂譜的演進 36

教會調式 41

教堂之外 —— 世俗歌曲的藝術 44

複音音樂的發展 51

十四世紀新藝術 60

文藝復興 —— 躍躍欲試的時代

「人」的時代 73

尼德蘭樂派 75

羅馬和威尼斯 88

宗教改革 94

世俗歌曲 96

17世紀 —— 炫爛繽紛的時代

「巴洛克」一詞 101

數字低音 104

協奏風格 111

巴洛克的音樂觀 122

情感論 125

音樂修辭學 134

器樂曲的獨立 142

18世紀 —— 樂觀理性的時代

關於18世紀音樂的幾個問題 145

啟蒙運動 148

歌劇的時代 151

曼汗樂派 160

柏林樂派 168

維也納古典樂派 176

客觀曲式中的主觀情感 186

19世紀 —— 衝突對立的時代

浪漫主義 189

從浪漫主義文學到浪漫派音樂 196

絕對音樂和標題音樂 200

過去與未來 216

奧林帕斯的回響 —— 歐洲音樂史話

民族樂派 223

沙龍音樂 225

馬勒對浪漫主義的回答 228

20世紀 ── 日新月異的時代

「怪怪的」新音樂 233

從調性到無調性 236

從無調性到十二音作曲法 242

新維也納樂派 247

二次大戰後的音樂 251

電子音樂 260

未知的將來 262

參考書目 264

圖片出處說明 268

奧林帕斯的回響 ── 歐洲音樂史話

關於音樂的起源

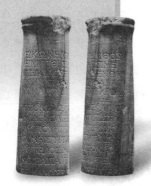

「創始者的作品是如此的輝煌,如此地無可否認,以至於後來者即使犯了錯誤,只要其錯誤仍然是創新的結果,就依然會美得叫我們無話可說!」

——《憂鬱的熱帶》

李維·史陀【Claude Lévi-Strauss, 1908 - 】

在很久很久以前……，也不知道是哪個原始部落的人就這麼開始哼了起來，音樂的「起頭」，這個連我們的阿公也說不上來的東西，就這麼自然地流傳下來了，從南到北，從古至今。不論今天的我們是靜靜地聆賞音樂，是拉開嗓門和著卡拉OK高聲歌唱，還是隨著熱門音樂的節奏載歌載舞，我們已經很難想像耳畔這些音樂在那遠古以前是怎麼開始的？如果凡事都該有個起頭的話，那麼音樂的起頭又是什麼呢？熟悉音樂歷史的朋友們，或許可以從現有的20世紀音樂開始，逐步循著它的痕跡往前尋覓音樂的源頭：20世紀、19世紀、18、17……，一直到古希臘、羅馬時代；然後再從古希臘、羅馬時代追溯到古代的大河文明，如古埃及和美索不達米亞。到此為止，是歷史學家所謂的「有史時期」，距今約五千多年左右。但是人類偉大的文明又豈僅止於此？在這之前漫長的史前時代裡，我們堅信音樂早已存在了！只是因為年代久遠，再加上缺乏記載的工具，不像今天的人可以藉由文字、音符，甚至錄音工具將音樂保存下來，所以除了一些音樂考古學家從地下挖掘出來的原始樂器和少數與音樂有關的石刻以外，我們對遠古音樂的認識只能說是微乎其微，更談不上去確定音樂起源的時間與往後發展的過程了。因此這個問題到目前，甚至可能永遠都將是一個解不開的謎。

神話故事

　　儘管沒有科學證據可以佐證音樂的起源，但是卻有不少神話故事提到過這個問題。它們幾乎都認定，音樂是神所創造的，是神把它當作禮物送給人類的。這其中最有名的要屬希臘神話故事中，天帝宙斯登基開始統治宇宙與創造音樂的那一段。

　　話說當偉大的宙斯推翻他父皇的統治，自立為宇宙第一主神時，曾經施法將宇宙重新整頓調配了一番，此時肅立於兩側的諸神莫不被宙斯高超的法力嚇得瞠目結舌。法力施畢，宙斯頂著高傲的鼻子，拍拍手意猶未盡地詢問諸神，這宇宙是否還缺了什麼東西？眾天神一回神，趕緊答道：「啊！我偉大的天帝啊！這宇宙還缺了可以讚美您宙斯的偉大與宇宙形成的聲音。」宙斯想想，覺得有理，於是就和記憶女神姆內摩斯內生下了九個繆思女神*，負責掌管文學與藝術。每當奧林帕斯山上的神殿有聚會或慶典時，繆思女神就會在一旁表演歌舞助興，太陽神阿波羅的兒子奧爾菲斯則擔任樂師，負責彈琴伴奏。至於音樂是如何從天上神間傳到地上人間的呢？有人認為是奧爾菲斯帶給人類的，因為他彈得一手好豎琴，是希臘神話中有名的音樂家，也常被稱為歌曲的發明者。不過也有故事記載，人類藝術的才能是從繆思女神來的。例如偉大的希臘詩人荷馬（Homeros, 西元前8世紀）在他的敘事詩《奧狄賽》中就曾經提到，繆思女神被宙斯派到人間，為的是要教導人們歌唱等藝術，所以當時的人對歌者也懷著崇高的敬意。他們相信，這些歌者得到了繆思女神的真傳，使人間從此充滿歡愉的樂聲與藝術的教化。

> 繆思的英文為 "Muse"，和音樂 "music" 的關係從字面上就已經非常清楚了。

學者的假設

　　姑且不論神話是如何記載，如果我們單用理智判斷，基本上音樂學家和文化學家都相信，音樂的歷史應該是和人類的文化一樣悠久的。如果我們不單單把音樂看作是人類才有的天賦的話，那麼音樂很可能早在人類誕生以前就已經存在於大自然中了，這其中最好的證明莫過於鳥鳴。通常鳥的叫聲高低起伏，啁啾婉囀，細聽之下，宛如與同類喃喃地交流溝通著。事實上也有實驗指出，某些種類的鳥（例如畫眉鳥），不但可以直接模仿牠所聽到的聲音，還可以把不同片段的曲調連接起來。所以儘管人類各民族有不同的語言，但是在他們的文學或日常用語中，都不約而同地將鳥鳴比喻成「鳥兒在歌唱」。由此可見，「鳥兒會唱歌」是一個全世界都承認的現象。這個現象也引起了英國生物進化論大師達爾文（Charles Robert Darwin, 1809－1882）的注意，刺激他去思考音樂起源的問題。在《人類的起源》（1871）一書中，達爾文認為音樂應該是從模仿動物的聲音與動作開始，特別是對鳥類的叫聲。這個現象尤其可以在許多原始部落的狩獵儀式中看到。在許多原始部落的祭典中，人們常常在歌唱跳舞之餘，加入一些模仿動物叫聲或動作的片段，足見人類從動物身上得到音樂靈感的可能性並不是沒有的。

　　不過，這當然不是唯一解釋音樂起源的理論，德國歷史學家赫德（Johann Gottfried von Herder, 1744－1803）及法國哲學家盧梭（Jean-Jacques Rousseau, 1712－1778）等人就認為音樂是從語言自然衍生來的，因為只要我們把聲調拉長，加強它們的抑揚頓挫並賦予自然的情感，語言就變成音樂了。所以音樂也可以被視為是語言的一種擴充，而且相較之

下，音樂比語言還具有更大的想像空間，就像在原始部落的祭典儀式中，音樂常用來驅邪召靈，似乎具有某種法力，可以連接人與周遭環境中一些看不到摸不著的東西。英國哲學家史賓塞（Herbert Spencer, 1820－1903）也贊成這種說法。他覺得從語言中可以衍生出一些不同的表達方式，其中一種可能就是音樂的雛型，也就是今天音樂的祖先。

此外，以德國心理學家史頓夫（Carl Stumpf, 1848－1936）為首的一批學者主張所謂的通訊理論，認為音樂的產生，是因為它具有像旗語或火把一般的通訊功能，例如深山裡的獵人通常都是藉由固定的聲音信號來傳話，有時喊叫，有時吹口哨或吹某種固定的樂器。它們雖然都是一些簡單的聲音訊號，卻是構成音調的基本條件，因為不論是喊叫、吹口哨或吹樂器，當嘴唇的形狀和聲帶的肌肉一有鬆弛或緊繃的變化時，自然就會有不同音高的產生，而曲調似乎也就是水到渠成的結果了。

德國經濟社會學家彼謝爾（Karl Bücher, 1847－1930）則認為音樂應該是源自於節奏。他指出在原始社會中，工具的使用還不像今天這麼發達，因此許多工作必須靠人們的集體合作才能完成，例如要運送一塊大石頭時，所有的人必須在同一時間一起出力，大家動作一致，發出共同的呼吸節奏，才能發揮出最大的效果。這個原理我們今天還是可以從划龍舟或拔河比賽中體會得到。同樣地，在原始部落的祭典儀式中，當一群人以祭品為中心圍成一個圈圈舞動時，節奏也自然而然地存在人們之間。彼謝爾相信，原始音樂的雛型就是從這種收放交替的節奏中發展出來的。這個理論之所以具有說服力，是因為一直到現在，節奏都是構成各種音樂最重要的因素之一，因此我們有理由相信，它可能是不同音樂類型的共同祖先。

自19世紀以來，音樂起源的問題逐漸浮出檯面，引起不少人的關注，以致於有以上各種理論的陸續產生。不論音樂是從鳥鳴、語言、信號、工作節奏或其他方式而來，我們發現，對這個問題感興趣的，除了音樂學家

譬如物理學對於音波和音響的研究，數學對於音律規則的研究等等。古代最有名的音樂數學家，也就是大家耳熟能詳，發現畢氏定理的希臘哲學家——畢達哥拉斯（Pythagoras, 約570-500B.C.）。

以外，更有其他學科的專家，譬如盧梭是哲學、教育學家，史賓塞是哲學、社會學家，彼謝爾是社會學、經濟學家，達爾文是生物學、人類學家；此外，還有一些文學家與語言學家也都有過相關的理論。由此可見，音樂可以說是一個包含多方知識的綜合體，甚至連物理學、數學＊也都牽涉其中。它的起源也因此可以從不同的層面與角度來觀察和探索。

關於音樂的起源，雖然至今還沒有一個完整的答案，但是每一個理論都或多或少提供了一些解釋的可能性，同時也引發了讀者進一步探索的好奇心，遙想在那洪荒的遠古，第一支曲子出現的景象。或許當我們將這些理論全部結合起來時就已經離答案不遠了。不過無論如何，音樂是人類文明的瑰寶，它的起源就像它自己一樣，多少還是帶著藝術的遐思的。

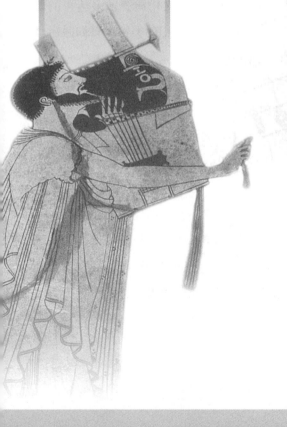

希臘、羅馬——

高貴恢弘的時代

「試想，一個具有和諧本性的人會流於不正嗎？音樂教育之所以如此有力，豈不就是因為它的和諧與節奏能夠入據興牢附吾人靈魂深處，以其自身的優美來美化靈魂呢！」

——《理想國》

柏拉圖【Plato, 427-347 B.C.】

在歐洲音樂開始之前

　　照道理，我們對音樂史的描述也應該如同其他歷史記載一樣，從古代的埃及和兩河流域的美索不達米亞談起，因為在這些文明中，音樂活動早已存在，而且就如同其他文化一樣，這些古代的音樂文化也是往後整個西方音樂歷史的濫觴。因此在我們進入古希臘時代以前，應該先稍微了解一下，它和其他的古代文明之間有著什麼樣的關係。

　　在古希臘文明以前或是同時，這世界上還有許多文明地區，譬如古埃及、美索不達米亞、古印度、古波斯、古中國等等。這其中由於地理上的接近，古埃及和美索不達米亞都對古希臘的音樂文化有著或多或少的影響，尤其在樂器方面更是明顯。一些古希臘時期所用的樂器，譬如鼓、豎琴與奧羅斯管等，它們的前身在西元前4000年的美索不達米亞和古埃及中就已經可以見到了。這顯示了古希臘的音樂文化可以追溯到上述兩個古文明地區。此外，希臘哲人柏拉圖（Plato, 427－347 B.C.）與亞里斯多德（Aristoteles, 384－322 B.C.）的一個很重要的音樂理論──「音樂倫理學」，也是受了古埃及音樂教育的影響。關於這一點我們還會回過頭來討論。

　　上面提到，談音樂史應該從古埃及和美索不達米亞開始。如果是歐洲音樂史，則可以從古希臘、羅馬談起，因為不論從地理位置或是音樂發展的血緣關係來看，古希臘、羅馬對歐洲音樂文化的影響可說是最直接也是最親密的。而且在其他文化上，古希臘、羅馬也都稱得上是歐洲文化的搖籃，所以現在就讓我們開始走訪古希臘、羅馬的音樂世界吧！

古希臘時代

　　地中海溫暖的陽光和乾爽的海風提供那些上層社會貴族讚不絕口的休閒環境，他們的奴隸把該打點的東西都準備充裕了，海上繁榮的貿易帶來了北非、近東與小亞細亞地區的財富與訊息，巷口一群男子熱絡地辯論著為什麼水的體積等於浮力，也有人質疑為什麼強者說的話就是正義的道理，廣場上三兩個女人因為臺上悲劇演員的精彩演出，細心地擦拭著眼角的淚，這正是古希臘文明的巔峰期。

　　古希臘的年代大約是從西元前3000年到西元開始左右。我們從這大約三千年的時光中所獲得的音樂遺產，如果和18、19世紀的音樂資料相比的話，真的是少得可憐；可是如果和史前時期相比，那又幸運得多了，因為到目前為止，考古學家至少已經發現了四十個古希臘音樂的樂譜。雖然這些樂譜大多殘缺不全，但是對我們了解古希臘音樂而言，已經算是如獲至寶了。我們可以從譜中了解當時音樂旋律、節奏、音程等等的變化，進而對其音樂文化有較具體的了解。不過，可千萬別以為這些樂譜和我們現在所用的樂譜相似，因為當時並沒有五線譜，而是利用希臘民族中愛奧尼亞人的字母來記錄音樂。它又可以分為聲樂記譜法與器樂記譜法兩種。聲樂記譜法比較清楚，容易明瞭，一個字母就是代表一個音高；器樂記譜法則比較複雜，同一個字母因其方位不同而有不同的音高，例如 "匸" 這個字母代表 "Re"（d¹）這個音，當它轉個方向開口朝上變成 "凵" 時，即表示升高半音；如果再轉個向，開口朝左成 "コ" 時，則表示又再升高半音。所以今天我們觀念中的「樂譜」在古希臘時代其實是「字譜」。從圖1的〈塞基羅斯之歌〉中我們可以看到，它既沒有音符也沒有五線譜，只有

字母以及用來標示重音和節奏的符號。

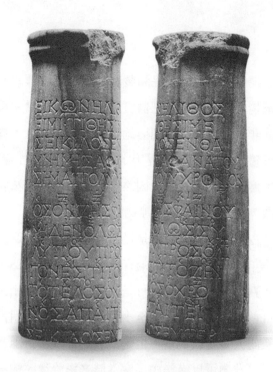

圖1：〈塞基羅斯之歌〉是一首刻在塞基羅斯（Seikilos）墓碑上的歌曲，為古希臘音樂中少數還保存完整的歌曲之一，大約為西元1世紀時所作。

樂器

　　除了字譜之外，考古學家還發現了一些關於音樂的圖畫，它們大多是刻在石柱、墓碑、牆上或器皿上。這些圖畫之所以重要，是因為從這些圖畫中我們可以看到一些有關當時音樂生活的景象，其中最重要的莫過於有關樂器的資訊，例如當時使用哪些樂器，它們的外形構造如何以及彈奏的方法等等。以下我們就藉由圖片來介紹當時一些常見的樂器：

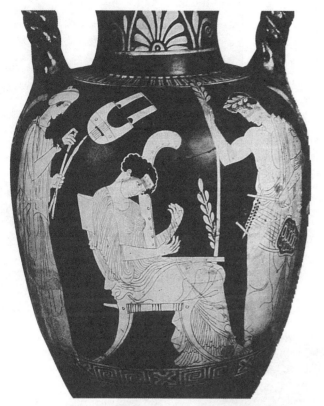

圖2：舞蹈女神特普西寇麗。這是西元前440年左右刻在一個雙耳陶甕上的浮雕，圖中
手持豎琴端坐的女子便是繆思女神中主管舞蹈與詩歌的特普西寇麗女神。豎琴是當今
所見最古老的樂器之一，在古希臘以前的古埃及和美索不達米亞文明中早已存在。它
於西元前400多年逐漸在希臘和義大利地區流行起來，大多由女子彈奏。在她右邊站
立的男子，由於手持月桂樹，頭戴月桂花環，被認為很可能是繆思女神的指導者太陽
神阿波羅，況且他左手握的樂器也正是阿波羅神的特徵──里拉琴。里拉琴常以龜殼
為音箱，山羊角為柄，是道道地地的希臘傳統弦樂器，常出現在詩歌吟唱與祈禱天神
的場合。在特普西寇麗女神上方的樂器則為琪塔拉琴，它的底座是一個圓形的音箱，
人們常在這音箱上畫上兩個天神的眼睛，是當時非常大眾化的樂器。最左邊的女子手
持的兩個管子，是古希臘音樂中最重要的管樂器，稱為奧羅斯管，通常由兩個管組
成，起初有三至四個音孔，之後增加到十五個之多，材質大多是象牙、木材或金屬。
它藉由雙簧片發音，原理和今天的雙簧管類似。

圖3：琪塔拉琴手。琪塔拉琴除了有圓形的音箱之外（如圖2），也有方形底座的音箱，它的體積較大，是西元前7世紀時從古老的七弦琴弗明克斯琴演變來的。演奏者通常會用一條帶子將它背在肩上，右手撥彈，有時也用繫在琴上的一塊板子來彈奏（如圖上右手所示）；左手則用來控制音量。琪塔拉琴通常有七條弦，但是有時為了要展現演奏技巧，也會將其增加到十二條弦。琪塔拉琴和里拉琴一樣，都是代表阿波羅神的樂器。

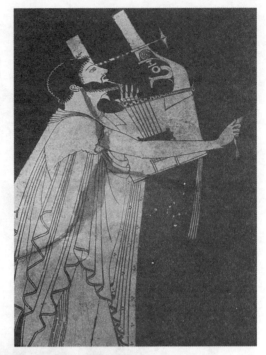

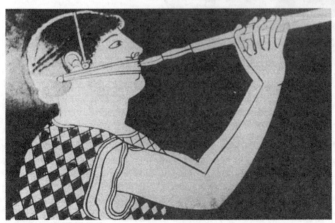

圖4：奧羅斯管手，取自西元前480年左右的一個雙耳陶甕。吹奏奧羅斯管時，由於演奏者必須同時吹奏兩支管，所以通常會用一條皮帶環繫至頭的後方，以便能將兩支管子同時固定在嘴邊。奧羅斯管為酒神戴奧尼索斯的代表樂器，它的音色甜美，洋溢著熱情，適合抒發情感，因此常被用在對酒神崇拜的狂歡慶典中。

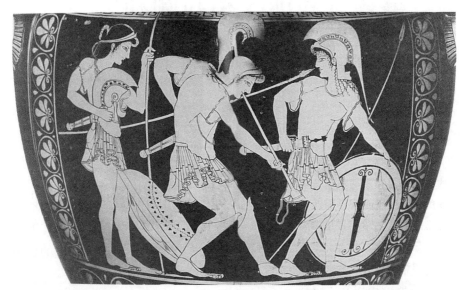

圖5：薩爾平克斯號（圖中間），刻於西元前6世紀的一個水罐上。希臘時代的管樂器除了奧羅斯管外，常見的還有一種類似小喇叭的號角，名為薩爾平克斯號。它由金屬製成，吹管既長且細，帶有吹嘴，尾端則有喇叭狀的開口。它的音色高亢尖銳，適合用於戰場或競賽場上。圖上顯示三位穿盔戴甲的巾幗英雄準備奔赴沙場的景況，中間一位正吹奏著薩爾平克斯號，用來鼓舞軍心，這和往後的小喇叭有著異曲同工的效果。

　　除了撥弦樂器與吹奏樂器之外，古希臘還有鼓、銅鈸及木琴之類的打擊樂器。由此可見，幾千年下來，儘管人們對音樂的觀念和音樂的表現型態上與時俱變，然而樂器亙古以來的發聲原理卻保留了下來，除了外型與構造不斷趨向複雜與精進之外，基本上並沒有太大的革新。一直到20世紀電子音樂的出現，聲音可以透過電子儀器來產生與控制，樂器的發展才算有了革命性的突破。

畢達哥拉斯、柏拉圖和亞里斯多德

音樂與數學

提到畢達哥拉斯（Pythagoras, 約570—500 B.C.）這個名字，許多讀者可能腦中會自然浮現出他著名的數學公式；無獨有偶，在中國歷史上也有類似畢氏定理的發現，不過畢氏在數學史上的地位以及他將數學應用在音樂理論上的貢獻卻是劃時代的。早在西元前6世紀，畢氏已經發現可以藉由改變弦的長度而得到不同的音，進而導出如果兩段弦的長度比例是1:2，這兩段弦所發出的音則會形成一個八度音程*；如果是2:3，就會產生五度音程；3:4則是四度音程；8:9則是一個大二度音程*（也就是全音的意思）。從這四個基本的比例關係中，我們又可以推算出其他各式各樣複雜的音程，例如大三度是64:81，小二度（半音）是243:256等等。

畢氏的理論將音樂和數學的關係緊密地聯繫起來，其影響之深，使得人們在中古世紀時還將音樂與幾何學、天文學一樣，同列為數學部門的一支呢！今天我們都認為音樂應該是非常浪漫感性的，很難

據說畢氏是使用一種叫一弦琴的樂器，這個樂器看起來近似我們的古箏，只是古箏有十三弦或十六弦，一弦琴顧名思義就只有一條弦。在這一條弦的中間有一個琴馬，可以把弦分成兩段。如果琴馬的所在位置使這兩段弦的長度比例成為1:2的話，那麼當我們同時撥動這兩段弦時，就會得到一個八度音程；不同比例，所得到的音程也不同。一弦琴也因此常被用來作為解釋音樂理論的示範工具。

所謂音程，是指兩音之間的距離，例如下面譜例中從c到d是大二度（全音），從e到f是小二度（半音），從c到e是大三度，從d到g是四度，從e到b是五度，以此類推（見譜例1）。

想像在它的背後竟然有著一套純數學的理論基礎。事實上，樂器的製作與調音也都需要經過非常精確的數學計算才行。不過，畢氏的理論並不是只有理性的數學演算而已，在他的腦海中一樣翻騰著浪漫的想像。畢氏相信，音樂中的音程比例代表著宇宙星球間的距離和運轉關係，而人體也是一個小小的宇宙，其身心的運作又和宇宙星球的運轉一樣，都是建立在一個和諧的比例基礎上。因此，宇宙的神秘力量，可以藉由音樂而影響到一個人的心情或甚至個性。我們可以說，畢氏的音樂觀在理論上具有嚴謹的天文學與數學基礎，然而在應用功效上它又是如此地神秘與充滿玄想。這個想法傳到中古世紀即成為當時天體音樂[*]的主要思想。

譜例1：

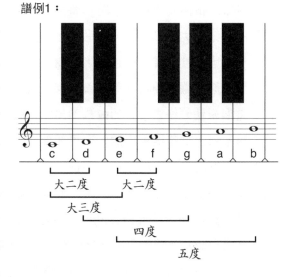

中古世紀的音樂理論家將音樂分成三大部門：天體音樂、人體音樂和樂器音樂。這點我們將在下一章中討論。

音樂的力量

到了西元前4世紀，柏拉圖（Plato, 427－347 B.C.）與亞里斯多德（Aristoteles, 384－322 B.C.）延續了畢氏的理論，但同時也受到埃及文化的影響，認為音樂中隱含著崇高的品德，可作為一種教育方法。他們以畢

氏的音樂宇宙觀為出發點，將音樂進一步運用到政治上，闡揚一個國家可以藉由音樂的力量來教化人民品德，端正社會風氣；尤其是在學校或公共場所更是應該注意音樂的運用，因為一旦使用不當，失去了控制，使音樂脫離了它原有嚴謹的秩序而成為靡靡之音的話，將會對國家、社會造成危害。這個想法好像佛家裡的醍醐灌頂術一般，音樂也可以吸取宇宙天地間的精華靈氣，然後灌入人體內。可想而知，灌入好的音樂自然會有好的結果，而不好的音樂自然就會有不良的作用了。因此，這時候的音樂並不是用來作為聽覺享受或宣洩情感的，而是負有教育社會大眾，維持國家秩序的責任。這就是我們前面提到的「音樂倫理學」。在幾千年來的音樂歷史裡，音樂和政治的關係可能就屬此時最為密切了。

在進一步討論音樂倫理學以前，我們必須先談談古希臘的調式系統。所謂調式（Mode），就像今天樂曲中的大調小調一樣，是旋律進行的根本依據。不過，古希臘的調式和今天大調小調的結構並不相同*，名稱也不一樣，例如希臘的調式有多利安調式（Dorian mode）、弗里吉安調式（Phrygian mode）、利地安調式（Lydian mode）、伊奧利安調式（Aeolian mode）等等。這些調式的名稱多半取自於古希臘各民族的名字，而且據說在命名時還考慮到這些民族的天性，使其能夠與它同名的調式特性相互配合。所以多利安調式聽起來就像多利安民族的人民一樣，溫和而有節制；弗里吉安調式激昂中懷著熱情；利地安調式則帶著一絲感傷憂鬱的氣質。根據音樂倫理學的說法，如果一個人常常聽某種調式的樂曲的話，無形中就會受到這個調式特質的影響。因此一個國家政府應該常常讓它的人民聽多利安調式的樂曲，如此才能保持社會安定；反之，在節日或慶典時應該多聽些弗里吉安調式的音樂，使人們的感情能作適度的發洩。

基本上，我們以調式（Mode）和調性（Tonality）兩種系統來區分17世紀之前與之後調的差別。17世紀以前所使用的是調式，調式中每個音階全音半音的組合順序皆不相同；17世紀之後出現的則稱為調性，每個音階全音半音的組合順序皆固定，就像我們上音樂課時都曾經背過大調的全半音順序為「全全半全全全半」；如果一個音階從C音開始，就成了C大調（見譜例2）；如果從G開始，就是G大調（見譜例3）。

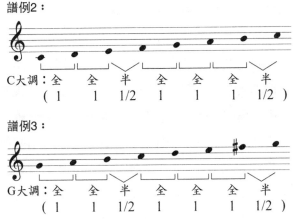

譜例2：

C大調：全　　全　　半　　全　　全　　全　　半
　　　（ 1　　 1　 1/2　 1　　 1　　 1　 1/2 ）

譜例3：

G大調：全　　全　　半　　全　　全　　全　　半
　　　（ 1　　 1　 1/2　 1　　 1　　 1　 1/2 ）

同樣地，小調也有它固定的全音與半音位置。17世紀以後，隨著調性的趨勢越來越盛，調式也就逐漸地沒落了。一直到19、20世紀，在一陣復古風的吹拂下，調式才又重新流行起來。

　　除了調式以外，節奏也具有同樣的功能。有些節奏平穩和緩，有的則動感十足。同樣地，上一節所介紹的樂器也各有各的特色。所以，當作曲家在創作時，應該要謹慎地選擇適當的調式、節奏與樂器。如果搭配合宜，彼此間相得益彰，音樂也就能夠實現它調節心性、提昇品德的功效了。

　　音樂倫理學的影響是無遠弗屆的。雖然今天我們並不會特別地把音樂和社會秩序與倫理道德相提並論，也不至於認為音樂的功效是如此地法力無邊，但是音樂倫理學中認為音樂具有影響心情與調節身心的作用，卻是

幾千年來從未被否認過的事實。最近幾十年來在歐美漸漸贏得各方重視的一門學科——音樂治療，其實多多少少就是一種音樂倫理學的再生，它使得音樂除了作為一項藝術欣賞活動之外，還能發揮其治療與教育的功能。

戲劇、舞蹈與音樂

在古希臘時代，不論在祭典、國家節慶或社交集會中，音樂都扮演著很重要的角色。不過當時的音樂活動並不像今天的音樂會一樣，單純地只有音樂的演出。那時的音樂通常結合著戲劇、舞蹈為一體，這種綜合性的藝術最常在悲劇的表演中見到。希臘悲劇起源於對酒神戴奧尼索斯的祭典以及儀式裡合唱團所唱的歌曲。合唱在古希臘的音樂活動中是很常見的形態，大多以琪塔拉琴或奧羅斯管伴奏。在悲劇中，合唱團與樂師們站在舞臺前一個半圓形的表演場地*，一邊歌唱一邊跳舞，偶爾還夾雜著如啞劇般的表情與動作。除了舞臺前的合唱團與樂師之外，舞臺上還有獨唱者，他們有時和合唱團進行劇情的對話，有時則搭配奧羅斯管的伴奏，自行獨唱。古希臘的悲劇就是在這種合唱曲、器樂曲、獨唱、對話、舞蹈與表情動作的交替組合中鋪展開來。這種演出型態在西元前約5到4世紀時攀上了高峰，是悲劇的黃金時期。著名的作家有愛修羅斯（Aischylos, 525－456 B.C.）、索弗克斯（Sophokles, 496－406 B.C.）與優利庇底斯（Euripides, 485－406 B.C.）。

這個半圓形的表演場地，希臘文稱為 "Orchestra"，意指跳舞的地方，演變至今成為歌劇演出時舞臺前樂團所坐的位置，而 "Orchestra" 這個字也成為我們今天所謂的樂團了。

早在西元前11世紀，古希臘的音樂就已經形成了合唱曲和獨唱曲不同的形式。到了西元前7世紀，純樂器表演的形式也漸漸流行起來，進而在西元前5世紀時，出現了一股崇尚精湛演奏技巧的風氣，樂器的音域乃得以持續地擴展，樂器演奏的技巧

也因此更上層樓，像半音、四分音這些我們今天都還覺得不容易的技術，在當時已經不足為奇了。基本上，古希臘的音樂以旋律與節奏為主，注重曲調的進行，也強調樂曲的節奏應該如同詩歌吟誦般地流暢，有輕重長短的動感。但是一種以和弦伴奏，配合主旋律所產生的和聲效果，在當時似乎還沒發展出來。

　　古希臘音樂理論的複雜艱深，足以讓今天的我們嘖嘖稱奇，這種感覺就像我們無法想像埃及的金字塔或中國的萬里長城在沒有起重機與直升機的狀況下是如何建造起來的一樣。將現代的西洋音樂理論和古希臘的相比較，會發覺現代的樂理真的易懂多了。或許是因為我們已經習慣了現有的理論系統，所以很難再接受另一套系統？也或許是因為年代相隔久遠，遺佚了許多關鍵的環節吧！總之，對我們而言，古希臘的音樂就像一個飄渺遙遠的藝術世界，雖然今天的我們可以透過想像加以揣度、模擬，但它就像埃及金字塔內的秘密一樣，可能永遠都無法揭露了！

古羅馬的音樂文化

　　當西元前509年羅馬共和建立伊始，羅馬人的重要性也隨著日後持續的對外擴張不斷地被寫入歷史之中。從羅馬共和到西元476年西羅馬帝國滅亡為止的這近一千年間，羅馬人以其訓練有素的軍隊，進步的屯墾技術與基層建設在域外廣建殖民地，形成一個跨越歐、亞、非三洲的龐大帝國。在文化上，它成為西方文明的重要支柱，同時也或主動或被動地吸納其他地區的文化，將它們含融為羅馬文化的一部分。至於古羅馬的音樂，在很大程度上是受到古希臘的影響。

　　古希臘的音樂之所以會傳到羅馬，剛開始可能要歸功於伊特魯里亞人（Etruscans）的媒介。相傳伊特魯里亞人來自東方，經海路來到了義大利半島，占據了臺伯河以北的地區。由於他們在進入義大利半島之前已經接觸了希臘文化，所以很自然地就把希臘音樂帶入了羅馬。之後希臘人也在半島南部建立了殖民地，使得希臘與羅馬從此有了直接的交流。

對樂器感興趣

　　古羅馬在吸收古希臘文化之餘，同時也受到了伊特魯里亞人的影響，尤其是他們的銅管樂器，很多都直接傳給了羅馬人，例如直號（與希臘的薩爾平克斯號十分相似）、布奇那號、克努號以及利土斯號等。這些樂器是今天小喇叭和伸縮號的前身，古羅馬的音樂文化也因為這些樂器的加入而增色不少。此外，羅馬人也將古希臘的樂器加以改良、擴展，例如單單奧羅斯管就增加了許多類型，以因應各種高低音域和音色變化所需。由此可見，古羅馬人似乎對樂器很感興趣，進而也帶動了器樂曲的蓬勃發展與

追求技巧上的精湛造詣。除此之外，古羅馬人也喜歡在儀仗列隊時組合不同樂器演奏，這與今天的重奏樂團很相似。

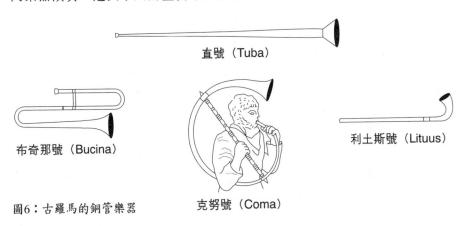

直號（Tuba）

布奇那號（Bucina）

克努號（Coma）

利土斯號（Lituus）

圖6：古羅馬的銅管樂器

喜歡祭拜

　　古羅馬音樂的最大特徵，是將音樂大量地用於祭典與娛樂活動上。在基督教的一神論還沒有廣泛地傳播於羅馬世界之前，羅馬的傳統宗教相信神是無所不在的。這些神不但會轉世，而且世間萬物，如樹木、石頭、或甚至家庭用品等都具有神性。這種宗教觀使得當時祭神的風氣非常興盛，舉凡為了結婚、出生、死亡、田地、房舍、村落、爐灶、戰爭、播種、收割、占卜等都得祭拜一番。我們雖然在各民族文化中都可以見到這種祭拜的風俗，但卻沒有一個民族像古羅馬人一樣有這麼多種神。不僅如此，古羅馬人祭拜眾神的方法是相當有系統的，小自一個村落，大到整個國家，都有專門的組織來負責籌劃祭典的規則與事宜。音樂與舞蹈則在這些林林總總的祭典中扮演了重要的角色。尤其是一種叫作提比亞的管樂器，更是祭祀所不可或缺的，因為相傳由這種樂器所吹奏出來的聲音可以驅邪除惡，逢凶化吉，所以提比亞也被推崇為古羅馬的民族樂器。祭禮中所唱的歌曲則大多是由領唱者與合唱團相互交替演出所構成，至於古希臘的那種

音樂與戲劇結合的形式，倒是至今都還沒有在古羅馬的文化研究中發現。

當古羅馬環繞整個地中海，逐步形成一龐大帝國之際，無形中也將四方五略的音樂文化吸收了進來，使羅馬音樂越發增添不同民族的色彩。在眾多的外來樂師中，除了一些是主動或慕名前來的以外，還有一些則是「進口」的。這些被「進口」來的樂師事實上是被抓來作為音樂奴隸的，在他們之中很多都是專業人才，有高深的音樂造詣，負責演出古希臘的悲劇與喜劇。不過在羅馬的音樂活動中，這些古希臘的戲劇與音樂已經不再具有教育人心與維持社會秩序的嚴肅意義，而是作為藝術與娛樂之用。古羅馬的音樂文化也因此益加地五光十色，從祭典中儀仗隊的隆重樂音到宮殿裡群臣間的歌舞昇平，從詩歌戲劇與精湛的樂器演奏到馬戲團的滑稽嬉戲，都有不同音樂的伴隨。從某種角度來看，這顯示出羅馬音樂的多樣化；但從另一個角度來看，也意味著古希臘音樂文化中的那種高貴特質已在帝國的繁榮景象中逐步淡出、沒落了。

根據本章的介紹，我們依稀能從古埃及、美索不達米亞、古希臘、伊特魯里亞以及古羅馬的音樂歷史中，感覺到彼此間的連貫與相關性。羅馬以其恢宏的帝國氣勢，如一股文化洪流，匯納各方百川，將數千年來各地人民累積的文明資產一攬繼承。雖然就在西元476年羅馬帝國土崩瓦解後，這條音樂長河也像潰決一般，四散奔流，然而那條隱約可見的主流，仍然以其豐沛不絕的源頭延展著，將音樂歷史穩健地推向下一個時代——中古世紀。

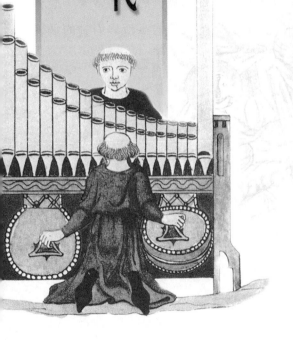

中古世紀——

虔隱延展的時代

「在可見的事物中，宇宙最是恢弘；在不可見的世界中，天主實最偉大。宇宙的存在，吾足以看見；天主的存在，惟端賴信仰。」

——《上帝之城》

聖奧古斯汀【Augustinus, 354-430】

西元交替，羅馬帝國境內誕生了一個猶太嬰兒，名叫耶穌。當時的人可能不會想到，往後的世界歷史，好大一部分就由他決定了……。

　　西元5世紀，曾經烜赫人類歷史長達數百年之久的羅馬帝國，在從中亞遷徙過來的日耳曼民族侵襲之下，應聲而倒，日耳曼人低落的文化水準和破壞行徑，將人類累積的文明一股腦地向後拉退。即使如此，在這個動盪的時代裡，羅馬帝國境內由耶穌使徒所建立的基督信仰與基督教會還是以其神聖的力量征服了那一群野蠻者的心靈。雖然數以百計封建城堡的陰暗冷酷將大多數人壓抑在知識與物質文明相對落後的小聚落中，文明仍能在那孜孜不息的小民生活圈裡滋長。封建社會的力量似乎只能對人們的世俗生活行使權力，因為基督教文明在那彼此疏離的人類心靈中正悄悄地建立起一個龐大的神聖帝國，它穿越時空，連世間各地的國王都要臣服其下，人們的生活與對神的信仰息息相關，就連藝術的創造都無法悖離……。

中古世紀真的是「黑暗時代」嗎？

　　一般人對歐洲的中古世紀通常沒有什麼好感，這主要是它的另一個代名詞——「黑暗時代」——所帶給人的偏差印象所致。因為既然被稱作「黑暗時代」，想必是民生疾苦，百綱俱廢，毫無精神生活與文化建樹可言。為了還給中古世紀歐洲一個較公平且適當的歷史評價，我們必須強調所謂「中古世紀」、「黑暗時代」的說法，其實是從15世紀文藝復興起，若干人對這一段中間歷史的偏見而來。當時的歐洲在商業經濟的蓬勃發展與自由資本的累積下，逐漸擺脫中古的封建社會，形成了一群新的市民階層，他們享受經濟發展帶來的好處並回顧過去那段蠻族左右橫行、王權交相傾軋的歷史——東有回教勢力壟斷地中海的貿易，北有斯堪地那維亞維京人對西方、北方海上運輸的破壞與掠奪，再加上內有政教之爭，外有十字軍東征，不僅政治上動盪不安，經濟也萎縮到幾乎只能附著在土地農業上，過著粗淺封閉的維生方式。這些現象在15世紀相對上較進步的人們眼中難免顯得落後與「黑暗」。此外，當時的人也以恢復昔日古希臘、羅馬的光輝歷史為己任，自許為古代文明的再現者，所以就聲稱這一段中間的歷史為「中古世紀」。這「中」字，指的是中間的「過渡」期，言下之意已帶有貶意，好像這一千年的歷史不值得一提似的。

　　在今天，因為「中古世紀」這個稱呼已經成了習慣用語而被繼續沿用著，但「黑暗時代」這個詞早已為學者們棄如敝屣，因為歷史學家們不斷發現，中古世紀雖然處在一個經濟封閉、政治不安的景況中，卻仍有它獨特的文化資產，不由得我們一筆帶過。這其間，不僅古希臘、羅馬的思想文化沒有中斷，甚至還進一步得以深入演繹與發展。由此可見，中古世紀

的地位絕非像文藝復興時期人們口耳相傳那般地微不足道。況且，歷史文化的傳承是有其連續性的，不論後一時期的人對前一時期的文化資產是讚賞還是不屑，是延續還是破壞，其中總免不了還存在著一定的因果關係，每一個時代也因此而具有它特別的歷史地位與價值。這才是一個正確的歷史觀，也讓我們在回顧這一段歐洲音樂史時，不會有遺珠之憾。

中古音樂的始末

關於音樂史上中古世紀的前後範圍，眾說不一，因為學者考慮到社會制度、文化思想及作曲手法等因素，乃有不同的論點。不過既然是音樂上的中古世紀，其時間上的劃分自然要選擇一個最能符合音樂發展趨勢的標準。基本上，大家還是採用「從4世紀到14世紀末」這個說法，因為中古世紀早期的音樂文化是以教會音樂為主，根據文獻記載，最遲在西元4世紀時已經確定有基督教*教會歌曲的發展，所以一般也以此作為中古世紀音樂發展的起點。從教會音樂到世俗歌曲，從單聲部的曲調到多聲部的複音音樂，中古音樂就這樣綿亙了一千年之久。直到15世紀初，歐洲的音樂重心才從南方的義大利和法國轉移到北方的英國與荷、比、盧等地，新的作曲手法與風格不僅揮灑出一片新時代的景象，同時也為中古音樂畫上了休止符。

> 本章所謂的基督教是一種泛稱，而不是指16世紀宗教改革之後的基督新教，因為在中古世紀還沒有新舊教之分。

音樂的作用

在中古世紀長時期的神權統治之下，當時思想、藝術（包含音樂）與宗教間緊密的關係幾乎已是眾所周知的事實。在上一章關於柏拉圖的音樂倫理學中，我們曾經提過，古希臘人相信音樂具有足以教化人性與安定

國家秩序的力量。這種想法雖然也流傳到了中古世紀，但是卻已經失去了它原有政治與教育的功能，取而代之的是，它被人們運用在宗教崇拜上。在中古世紀的宗教儀式中，音樂是用來讚美神的，它可以讓人們的精神獲得平靜，為禱告前作好心理準備。這也是為什麼當時大部分的宗教歌曲聽起來都很素雅寧靜，即使當今天的我們獨居家中坐，聆賞這些音樂時，也能取得心情上的平和，遑論在當時宗教勢力如此龐大的環境下呢！

既科學又抽象

除了柏拉圖的音樂倫理學以外，畢達哥拉斯的宇宙音樂觀也在中古世紀得到進一步的延展。當時的音樂理論家一方面將畢氏理論中有關宇宙星球與音程間的比例關係進一步地加以科學化，使音樂成為當時拉丁學府內的七門學科*之一；另一方面也將畢氏理論中宇宙星辰對人體身心的影響加以抽象化，而成為中古世紀的音樂形上學。這門學問主要是在探討三種不同種類的音樂：一為天體音樂，指的是宇宙中日月星辰運轉的穹蒼之音；二為人體音樂，意指人體內器官運轉與相互調和時所發出的肺腑之聲；三為樂器音樂，它包括歌唱與樂器演奏，也就是我們一般所理解的音樂*。中古世紀的音樂理論家們相信，這三種音樂事實上都存在著，只是因為在前兩種音樂中，星辰運轉的聲音過大，而人體器官運動的聲音又太小，兩者發出的聲波都不在人們耳朵所能接收的範圍之內，所以我們

> 這七門學科分別是音樂、天文、算術、幾何、修辭、辯證與文法，它們可說是當時高等教育裡最重要的一些學科。

> 這三種音樂在基督教的詮釋下又有不同的意義，對他們而言，天體音樂是美妙的天使之音，唯有特別受到神恩寵的人才能聽見；人體音樂只有在身心平和的人身上才能散發出來，是用來表達對神的崇讚；至於樂器音樂則是世俗的靡靡之音，甚至有魔鬼撒旦在其中作怪。

感覺不到這些聲響的存在。只有第三種音樂，因為它的聲波頻率位於人耳的接收範圍之內，所以我們才能捕捉住它們。

中古音樂的兩大因素

事實上，雖然中古的音樂哲學多少難逃古希臘的影響，然而中古音樂的發展型態還是和它本身特殊的社會文化有著生於斯長於斯的血緣關係。歷史學家常常以封建制度和基督教兩大因素來描繪中古社會的特質。基本上，這兩大因素也正是解釋中古音樂文化的重要依據，因為在基督教的彌撒儀式中，人們慣以歌曲來歌頌讚美天主，表達內心感恩崇敬之情。漸漸地，這些歌曲便形成了一套教會音樂系統，同時也奠定了中古教會音樂發展的基礎。至於封建制度與中古音樂的關係主要還是在民間樂曲的發展上。這些民間歌曲大多由貴族和騎士所作，它們是神權社會之外另一個王權社會的產物，內容比較多樣化，有男女間的戀情，有宗教道德的問題，甚至對國家、政治、哲學的討論也是它們的題材，內容深入日常生活之中，是一項大眾化的藝術。

除了教會歌曲和世俗音樂外，音樂的形式也由傳統的單聲部音樂發展到複音音樂，這是中古音樂的一大貢獻。複音音樂的出現，賦予了音樂家們無窮變化的力量，猶如人類有了電之後，生命更加豐富亮麗、無邊無際一樣。所以不論中古世紀在其他領域的成就如何，單就這一點而言，我們就有理由相信，中古世紀絕非「黑暗時代」！我們甚至可以聲稱，如果歐洲沒有中古世紀這一段音樂歷史的話，那麼整個西方音樂的發展根本是無法想像的。在這一章的內容中，我們將先從單聲部樂曲開始，介紹教會音樂和世俗歌曲的型態，接著再討論複音音樂的發軔，以及它在13與14世紀於不同國家所形成的作曲技巧與風格。

西方音樂史的基石
—— 葛利果聖歌

　　翻開每一本西方音樂史的書，葛利果聖歌（Gregorian chant）都一定是它們必邀的「座上客」，而且還是主要的嘉賓之一，占有相當大的篇幅。葛利果聖歌在音樂愛好者間的聲名不脛而走，這使我們不禁要問，到底什麼是葛利果聖歌？它為什麼會如此重要呢？

　　首先，我們既然稱它為「聖歌」，想必是和宗教儀式有關的歌曲。沒錯，葛利果聖歌正是基督教中羅馬教會儀式裡的單聲部拉丁文歌曲。我們之所以要強調葛利果聖歌是羅馬教會的儀式歌曲，乃基於西元4世紀起基督教開始廣為流傳後，在各地設立了教會，因此也形成了不同的聖歌派別。其中最大的派別除了羅馬的葛利果聖歌之外，還有東羅馬帝國的拜占廷聖歌（Byzantine chant）、法國的加里康聖歌（Gallican chant）、西班牙的莫札拉比聖歌（Mozarabic chant）以及義大利米蘭的安布羅聖歌（Ambrosian chant）。到了西元9世紀中葉，葛利果聖歌在西方諸教會中逐漸取得了優勢，除了安布羅聖歌仍能保留它的傳統以外，加里康聖歌和莫札拉比聖歌都被葛利果聖歌所取代了。從此葛利果聖歌不僅成了教會音樂的標準，更因為它的影響力全面且深刻，而成為以後歐洲音樂文化發展的基礎。

「葛利果」之名

　　根據史料記載，葛利果聖歌的緣起和6世紀末基督教的一次改革運動有關。當時的羅馬教宗葛利果一世（Gregory the Great, 約540—604）致力於教會儀式的整頓，在制定統一的儀式章程與規則之餘，也蒐集了許多教

會歌曲予以整理編訂，以配合不同時節的禮拜儀式與教士們每天所作的日課。這些經過整理編撰而成的儀式歌曲，即是後人所稱的葛利果聖歌。這些聖歌隨著往後基督教會的全面擴展而逐漸盛行起來，成了基督教對外傳播的一項重要媒介。除此之外，葛利果一世在位期間（590－604），不僅領導人民抵禦外來蠻族的入侵，還派遣教士團前往英格蘭宣教，取得斐然可觀的成就。他本人也著書立言，成為中古世紀西方教會的指導方針。這些成就都在在顯示了葛利果一世卓越的領導與過人的智慧，也許就是因為如此，使得後人將聖歌蒐集與編訂的功勞完全歸諸於他一人，聖歌的名字也就由此而來了。

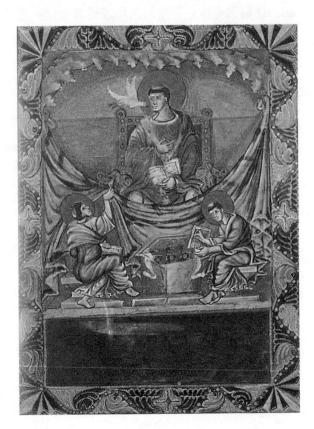

圖7：葛利果一世蒐集聖歌的偉大事蹟在口耳相傳中逐漸被後人神聖化了。圖中顯示人們相信葛利果一世是經由他耳邊象徵聖靈的鴿子來感受並唱出神的話語與音樂，再由腳邊的教士將其記錄下來，作為聖歌的來源。

事實上，日後的研究指出，這些儀式歌曲的蒐集與編訂是一件經年累月、焚膏繼晷的工夫。早在西元4、5世紀期間，一些歌曲就已經陸續被納入禮拜中成為儀式歌曲，而且在葛利果一世之前的數位教宗任內，也已經有為數可觀的教士與學者開始在各地蒐集歌曲與讚美詩。如此看來，葛利果聖歌的形成絕非葛利果一人旦夕之間的貢獻，而是一個持續數百年的過程。所以從一個較客觀的角度來看，葛利果一世對聖歌的貢獻不在於空前絕後的曠世之舉，而是在承先啟後——由於他的努力，使得羅馬教會歌曲的發展達到了一個頂峰，進而促使往後基督教音樂的統一與標準化。

彌撒曲

　　葛利果聖歌既然是一種宗教儀式歌曲，那麼在實際演唱的過程中，它又是如何與宗教儀式相互搭配的呢？首先，宗教儀式可以概括地分成日課（Divine Office）與彌撒（Mass）兩種。日課是修士和神父們每日依規定所作的禱告儀式，一天共有八次，分別在固定的時辰內舉行。彌撒則為教會中主要的禮拜儀式，所唱的聖歌可依歌詞型態的不同而分成兩種：一種是可以變換歌詞的，稱為特別彌撒曲（Proper of the Mass）；另一種是歌詞固定，稱為普通彌撒曲（Ordinary of the Mass）。特別彌撒曲中含有進堂曲、階臺經、讚美曲、奉獻曲與聖餐經。這些歌曲的安排是很有彈性的，不論在取捨上、歌詞上或演唱型態上都可以因地制宜地調整。反之，普通彌撒曲中的垂憐曲、光榮頌、信經、聖哉經與羔羊經就比較固定，它們的歌詞不僅在每一次的彌撒中都一樣，而且除了在喪禮中不唱光榮頌和信經之外，它們出現的頻率也很固定。正因為如此，從14世紀開始，作曲家們常常把這五首普通彌撒曲放在一起，為它們譜上多聲部的曲調；到了15與16世紀更進一步地讓它們的曲調彼此有關連。如此一來，這五首曲子就形成了一套樂曲，這也就是後來音樂上所謂的彌撒曲（Mass）。不過這只是

彌撒曲狹義的說法，廣義的彌撒曲還是應該包括前述普通與特別彌撒曲中的所有樂曲。

聖歌與儀式的攜手搭配

彌撒曲在儀式進行中穿插出現，以音樂來感動信眾的心靈，使其能全心全意地歌頌天主，也不時地促使其集中精神來參與禮拜的進行，可見這些彌撒曲應該都有其特別的意義與功能。例如，進堂曲是在禮拜式一開始，神父與教士要走上祭壇前的樂曲，目的無非是要引起大家的注意力，提醒信眾儀式即將開始。垂憐曲則是繼進堂曲之後，信眾呼求天主與基督憐憫的樂曲。在比較古老的教堂裡，我們通常可以看到一個聳立在半空中，可拾階而上的佈道臺，階臺經顧名思義，就是信眾在等待佈道者登上佈道臺時的歌曲。緊接著階臺經之後出現的讚美曲〈哈利路亞〉是一首讚美神的樂曲，它同時也將信徒們在信仰中所得到的心靈喜樂表達出來。由於這種喜樂是無法用文字語言訴說的，所以曲子也就幾乎沒有歌詞，而以豐富的花腔旋律代替，直接透過音樂來呈現內心歡呼喜樂的心情。信經則通常接在福音朗誦之後，那是對聖父、聖靈、聖子以及聖事的真誠信仰的一種表白。藉由這些例子我們可以約略地揣摩出音樂對宗教的重要性與影響力。試想，如果在一個禮拜儀式中，從頭到尾都只有神職人員的傳道與經文誦讀的話，那麼可能會有人因此就大剌剌地呼呼入睡或因枯燥乏味而暗地裡打退堂鼓了。信仰畢竟有它感性的一面，而音樂正可以將這絲絲感性牽動起來。

朗誦調

葛利果聖歌的歌詞有散文的體裁，也有詩歌的形式。散文大多是《聖經》中的話語，經過整理總結而成；詩歌則取自《舊約聖經》中的一百五

十首聖詩（Psalm）。在葛利果聖歌裡，這一百五十首聖詩不僅僅是主要的歌詞來源，它們所吟唱的方式也是朗誦調和彌撒曲曲調的基礎。

集禱文是所有在場者的集體禱告文，由神父代表朗誦；使徒書柬是從《新約聖經》使徒書中選出一段話朗讀；福音則是經文的朗誦。

　　什麼是朗誦調？朗誦調和彌撒曲一樣，同是儀式中的程序，二者相互交替出現，它們最大的差別在於彌撒曲是用唱的，朗誦調則幾乎是用唸的；彌撒曲有豐富的曲調旋律，朗誦調則多半是簡單的同音重覆，只有在開始、中間與結束時加上一點音調高低變化，藉以標示句子的始末。這種半說半唱的朗誦工作，大半由神父擔綱，主要出現在日課以及彌撒的集禱文、使徒書柬和福音中[*]。朗誦調的誦法大致上都是先起個音，然後升高到朗誦的那個主要音上 （又稱「持續音」），之後在詩句的中間作個片段的終止式，接著再回到持續音，一直到這句或這節詩結束時再作個終止式，回到曲調開始時所起的那個音上。我們可以將整個過程畫成以下的圖形：

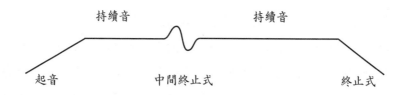

這種從較低的音開始爬升到持續音，一直到最後再下降作結的方式是朗誦調也是聖詩基本的曲調結構。只不過朗誦調就像上面的圖形一樣，基本上沒有什麼變化；聖詩的唱法則比較自由，尤其是當它作為彌撒曲的基本曲調時，變化空間更大，它可以如下面譜例4a中所顯示的一樣，樸素地一個音節只搭配一個音 （稱為音節型）；也可以稍作變化 （如譜例4b），

讓一個音節對上幾個音 （紐碼型）；或是如譜例4c的作法，很華麗地將一個音節搭配一大串的裝飾音 （裝飾型）。這些不同的選擇，使得彌撒曲不僅有它莊嚴素樸的一面，也有機會呈現它喜樂與榮耀的另一面。

譜例4a：梵諦岡版彌撒曲XV的光榮頌

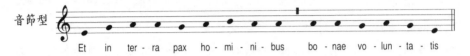

譜例4b：無名氏的光榮頌插曲 （Gloria-trope）

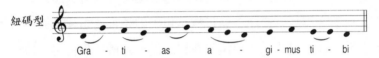

譜例4c：梵諦岡版彌撒曲IV的垂憐頌

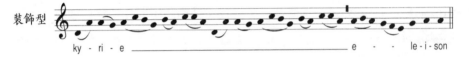

葛利果聖歌的意義

　　葛利果聖歌對西方音樂的重要性是無法抹滅的，因為有了它，西方音樂數千年的發展便有了依據。在單聲部時期之後，作曲家常以一段或一首聖歌的旋律為中心，配上其他聲部，使之成為一首多聲部的作品。這種作法我們在13到16世紀期間經常可以看到，是當時一種很重要的作曲方式。17世紀之後，音樂的風格與作曲手法日趨翻新，葛利果聖歌雖然不再是作曲家唯一的靈感來源，但是我們卻依舊可以在往後數百年的音樂作品中不斷察覺到它們的存在：例如作曲家有時會節錄一段聖歌的旋律並加以變化修飾，使之成為一段新的曲調；有時他們甚至直接取聖歌的旋律作為新作品的主題。另一方面，葛利果聖歌本身也經歷了多次的修改與編輯，有了不同的版本問世，其中最著名的便是1614年的麥狄奇版和1907年的梵諦岡

版。至此，葛利果聖歌已經增加到三千首之多了。由此可見，儘管年代久遠，儘管很少被拿來作為音樂會上的曲目，葛利果聖歌卻依然風韻猶存，且持續地在改變她的造型。她不僅為西方音樂的發展撒下了種子，使其開花結果，創造了一個繽紛多彩的音樂萬花筒，她更跟著它們一塊茁壯成長。一直到今天，葛利果聖歌都還在天主教的儀式中被演唱著──雖已歷經了千百年，還是會繼續下去……。

樂譜的演進

　　一直到今天，我們都還可以在博物館裡看到數千年前的雕刻和繪畫作品，但是卻不再能聽到和這些老古董同時期的音樂了。為什麼雕刻和繪畫可以流傳下來，音樂卻不行？原來，音樂是一種時間的藝術！一件雕刻作品只要沒有損壞，理論上是可以永遠存放著；但是一首樂曲的存在，卻只限於從它的第一個音響起到最後聲息寂滅時的這段時間。所以如何能將音樂「留住」，便成了一個難題！古時候，音樂多以口授的方式代代相傳著。但是在這種與時間競賽的接力過程中，難免會有偏差或遺漏的地方，況且人的記憶力終究是有限的，要清楚地記住每一首歌的曲調並非易事。於是人們便需要一種輔助工具，能夠把音樂記錄下來，以便幫助人們想起學過的曲子，樂譜就在這樣的情況下誕生了。而且當它發展到某種精確的程度時，還可以使後代的子孫在沒有口耳相傳的情況下，也能藉由樂譜的記載哼唱以前未曾耳聞過的曲子。今天的我們雖然不再能聽見古希臘或中古世紀的「原音」，但我們卻可以從過去留下的樂譜中多少模擬推敲當時的音樂狀況。就這一點而言，樂譜不僅是一項工具，更是傳承音樂歷史的重要媒介之一。

紐姆譜

　　我們從上一章所介紹的古希臘〈塞基羅斯之歌〉中已得知，字母是早期樂譜發展的一種重要工具。古希臘人藉由字母來表示音高，再以一些符號來代表音節的長短和指示曲調的進行。這個方法流傳到中世紀時便發展成一種稱為紐姆譜（Neumatic notations）的記譜法。"Neuma"這個字源

於希臘文，意思是指以手和眼睛示意，也有合唱團指揮手勢的含意。由此可知，紐姆譜在早期是一種幫助歌手與詩班領唱者記憶曲調的符號。它們的形狀就像是指揮的手勢和動作一樣，彎彎曲曲畫在歌詞的上方，簡要地提示曲調的高低進行。但是由於這些符號並不是非常具體詳盡的，所以歌者的先決條件是必須事先已經從口授中學會這些曲調了，不然單是看這些紐姆譜還是無法正確掌握曲調進行的。中古世紀的聖歌大多以紐姆來記譜，但是就如同聖歌在當時有不同的派別一樣，各地的紐姆譜也不盡相同。我們下面就列出五種比較常見的形式來作比較：

基本符號名稱	聖加倫	梅茲	法國北方	貝內文特	阿奎丹	相當於現代的音符
低音	·(ヽ)	·～	▬	～	··	♪
高音	/ /ʃ	♪	❘	❙	ﾉﾉﾌ	♪
從低到高	✓✓	✓ʄ	♩	♩	·⌒	♫
從高到低	⌒	⸗ ┌	⌐	❚❚	⌒ ∶	♫
三個音上行	⸝⸝⸗	ʃ	!	♩	⸍	♬
三個音下行	/∴/=	⸽ ⸯ	❙·· (ß)	⸽	∶	♬
高低高	∫S⸗	ʃ	♪	∧	∿	♫
低高低	∿	⋁	∿	N V	⸗	♬

圖8：常見的五種紐姆譜

　　圖表所列的，是紐姆譜中的八種基本符號，代表聖歌中八種常見的曲調高低變化。在這五種紐姆譜中，我們發現它們的功能雖然相同，「長相」卻彼此迥異，例如聖加倫的看起來纖細修長，梅茲型的輕盈飛揚，法國北方的穠纖合度，貝內文特的結實粗獷，阿奎丹的則是溫文儒雅。至於它們如何實際地運用在樂曲上呢？我們可以從以下幾個手稿中略窺究竟：

圖9：聖加倫紐姆譜 (10世紀)。圖片中的紐姆譜記於歌詞之上，提示歌者在唱到某一句歌詞時曲調應該如何變化，但是它只限於提示曲調應該要升高還是要下降，卻沒有明確地指出要升高或下降多少。

圖10：阿奎丹紐姆譜。這種記譜法要算是紐姆譜中較為精確的一種，因為我們可以看到字行間的符號有高有低，好像現在五線譜中的音符一樣。雖然當時還沒有五線譜，但是歌者至少可以從這些符號與歌詞之間的相對距離約略得知音程變化幅度的大小。

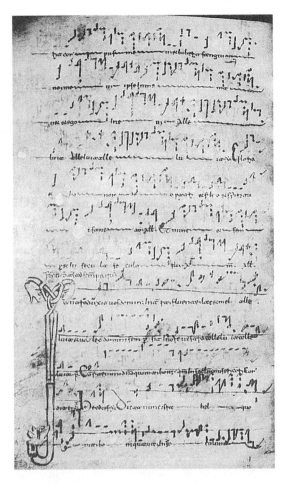

圖11：貝內文特紐姆譜（11世紀）。紐姆譜發展至此，其實已經和五線譜中第一條線的誕生相去不遠了。譜中我們發現在上上下下的符號間出現了一道橫線。這條線是用來作為基準線的，代表某一個固定的音高。如此一來，歌者便有了一個具體的概念，知道以這條線為標準來調整它之上與之下的音高。其後人們為了使這條基準線更加醒目，還特別為它加上顏色，以便能夠和另一道在歌詞底下為書寫整齊所畫的線有所區別。

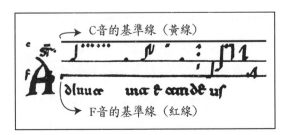

C音的基準線（黃線）

F音的基準線（紅線）

圖12：桂多譜。紐姆譜發展到基督教教士桂多‧達賴左（Guido d'Arezzo, 約992—1050）時又更加地完善了。桂多在紐姆譜上加了二至四條線，並定義線與線之間的距離為三度音程，而且還把代表C音的基準線畫上黃色，把代表F音的基準線畫上紅色，以利於辨別。如此一來，人們便可以依符號在線譜中的位置來確定曲調的正確音高。除此之外，桂多還在基準線的前端註明是c或f（見圖上最左邊），此舉便成了往後「譜號」*的濫觴。桂多的記譜法在樂譜的發展上是一個決定性的突破，也奠定了今日五線譜的基礎。

自12世紀起，除了近東以外，各地的紐姆譜逐漸改以四條線來記譜，其中大致可分成兩大流派：一種為哥德式記譜法，音符形狀類似各種粗壯的平頭釘，故又稱平頭釘記譜法。另一種稱為方形記譜法，此法一直沿用至今，主要見於天主教教會歌曲中。圖13是選自16世紀一個以方形記譜法所寫成的樂譜，其彩繪之細緻與精美，尤其令人嘆為觀止，愛不釋手。

如前所述，樂譜起源於一股想要留住音樂的渴望，以至於樂譜發展至今，不僅可以標示出準確的音高，就連節奏、調性、拍子、音量和音色也有專門的語言符號，更有甚者，連氣氛、感覺、景象等等也都可以記錄到樂譜上。但是不論記譜法再怎麼地詳盡進步，它終究不是音樂本身，作曲家殫思竭慮地想將腦海中的旋律和心中的感觸與想法以音符文字記錄下來，然而音樂的再現，還是必須等待演奏者的詮釋。而且一份樂譜不論它是如何地嚴謹詳盡，不同人演奏都可能因為主觀感受的差別而呈現出不同的風貌。這一條從作曲家經樂譜再到演奏者的路上也就因此充滿著各種變數，但是或許也正因為如此，讓音樂更加有著捉摸不定的迷人風采吧！

圖13：16世紀的方形記譜法

教會調式

中古的音樂和古希臘一樣，也有調式系統，我們稱它為教會調式（Mode）。教會調式的形成是源於9世紀時對葛利果聖歌分析與整理的結果。那時葛利果聖歌的蒐集已到達一個相當的數量並在歐洲各地廣為推展，使得音樂理論家便想要為聖歌的曲調作一個有系統的分析整理。首先，他們根據各曲調結束時終止音的不同而歸納出四種調式　（d, e, f 或 g），然後從每一個調式裡依照音域範圍的不同再分出「正格調」與「副格調」兩種，如此就成了中古世紀所通用的八個教會調式*。不過，教會調式雖然是根據葛利果聖歌的分析而來，卻不意味著它只適用在教會音樂上，因為在同時期的世俗歌曲旋律中，我們同樣也可以發現它的足跡。這八個教會調式除了可以用「第一調式」、「第二調式」依此類推來稱呼以外，它們也沿襲了古希臘調式中的名稱*，以多利安（Dorian）、弗里吉安（Phrygian）、利地安（Lydian）和米索利地安（Mixolydian）來稱呼四個正格調，而以「下」（原文字首為 "Hypo一"）加在名稱

一般認為，這種正格調與副格調的分法是受了拜占廷音樂中「八聲調」（oktōēchos）的影響。因為八聲調也是由四個正格調與四個副格調所組成，只不過它們的終止音都不同，不像教會調式中，同一個調式的正格調與副格調只有相同的終止音。

中古的教會調式雖然沿襲了古希臘調式的名稱，但是在編排上卻和古希臘調式不同。例如後者中多利安調式的音域是從e^1到e；可是前者的多利安調式卻是指d到d^1的範圍；除此之外，兩者還有一個很大的差別：古希臘的調式音階是由高音往低音進行，而中古的調式卻是從低音往高音，和現在大、小調的音階方向一樣。

之前來稱呼它們的副格調，如下多利安、下弗里吉安等，這是因為副格調的音域都低於正格調四度的緣故。下面就列出這八個教會調式的終止音和它們的音域範圍以作比較：

調式	終止音	音域範圍
1.多利安調式(正格)	d	d－d¹
2.下多利安調式(副格)	d	A－a
3.弗里吉安調式(正格)	e	e－e¹
4.下弗里吉安調式(副格)	e	B－b
5.利地安調式(正格)	f	f－f¹
6.下利地安調式(副格)	f	c－c¹
7.米索利地安調式(正格)	g	g－g¹
8.下米索利地安調式(副格)	g	d－d¹

終止音與音域的配合是我們辨別樂曲調式的最主要憑藉。例如下面的譜例 5a 中，曲調的進行介於d－d¹的範圍內，終止音則落在d音上，由此可知，譜例 5a 為多利安調式；譜例 5b 結束時雖然也落在d音上，但是曲調一開始的第二個音A已透露了它的音域範圍應該比較低，是介於A－a之間，所以譜例 5b 也就成了下多利安調式。另外，譜例5a中一開始的上行五度（d－a）以及譜例5b中的下行四度（d－A）也是令人可以清楚判斷出正格調或副格調的主要特徵之一。

和古希臘人一樣，中古世紀的音樂家也能感覺出這些調式的不同個性。他們認為多利安調式比較嚴肅，弗里吉安調式狂喜歡暢，利地安與米索利地安則帶有節慶的氣氛。不過後來也有人概括地視正格調具有和諧穩定的個性，而副格調則表現

譜例5a：多利安調式

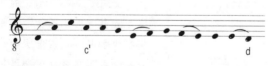

譜例5b：下多利安調式

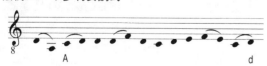

出動盪不穩的性格。17世紀以後，這個看法也被拿來作為對大調與小調個性不同的詮釋。

　　中古世紀的八種教會調式沿用到15世紀之後，已有漸漸不敷作曲家使用的感覺，尤其是當時世俗音樂的曲調聽起來早已經與原來的教會調式大相逕庭了，這乃促使16世紀中葉瑞士的音樂理論家葛拉雷安（Heinrich Glarean, 1488－1563）將原有的八種教會調式擴充成十二種。在他的著作《十二調式論》（1547）中，葛氏加入了兩個新的正格調，它們分別是以a音為終止音的伊奧利安調式（Aeolian）和以c音為終止音的愛奧尼安調式（Ionian）。這兩個正格調與它們的副格調再加上原有的八個教會調式，即成了所謂的「十二調式」。這個新的趨勢促成了後來大小調系統的形成，而伊奧利安調式與愛奧尼安調式也成了a小調與C大調音階的前身。

調式	終止音	音域範圍
9.伊奧利安調式(正格)	a	$a - a^1$
10.下伊奧利安調式(副格)	a	$e - e^1$
11.愛奧尼安調式(正格)	c	$c - c^1$
12.下愛奧尼安調式(副格)	c	$G - g$

　　基本上我們可以說，從9世紀一直到15世紀長達數百年的時間是教會調式的全盛期；15與16世紀，教會調式系統與大小調的調性系統同時並存於世俗音樂中；17世紀起，大小調的調性系統則逐漸占優勢，然而教會調式仍以其強韌的生命力在宗教音樂領域中保有其既定的地位，一直要到18世紀後，教會調式才算真正地告別了音樂舞臺。今天我們雖然對大調小調的感覺比較熟悉親切些，但是我們也不能不知道，教會調式曾隨著中古歐洲在音樂歷史上屹立數百年之久，不論是對當時的社會或音樂發展都有著舉足輕重的地位。

教堂之外 —— 世俗歌曲的藝術

　　教堂雖然是中世紀文化最醒目的特徵，但究竟不是生活的全部。在教堂裡，人們以聖歌讚美天主，向上帝懺悔、祈求救贖；然而當他們作完禮拜走出教堂，世俗生活的艱苦依然存在。此時，世俗歌曲的魅力也就益發顯現了。無論身心的調劑、壓力的舒解、悲歡愛恨的感同身受、生活經驗的所見所聞、對人事物的意見和感受，在在都是「人間」音樂的素材與靈感來源。這種真正能夠契合世俗人心並表現人實際生活的特性，正是世俗音樂在音樂史上一直能夠延續不絕的主要原因，即使在宗教風氣如此普及以及葛利果聖歌的勢力如此龐大的中古世紀裡也不例外。

　　毫無疑問的，宗教音樂的發展和當時的宗教文化有一定的關係；而世俗音樂的發展則多少反映出當時的社會狀況與風土人情。尤其在中古世紀，我們可以很明顯地看到世俗歌曲和社會制度的關係：當中古社會的封建制度於13世紀末漸趨瓦解，一個新興的市民階層開始掌握社會上各種權力時，世俗歌曲也就從象徵騎士貴族藝術的遊唱詩人和情愛歌手口中，逐漸轉型為市民階層的名歌手藝術。這三種歌曲型態一脈相承，不但延續了中古的世俗音樂文化，也在各自的領域中實現了自我的藝術價值。

遊唱詩人

　　11世紀初，法國南方的阿奎丹（Aquitanien）領地產業興盛、貿易繁榮，又位於當時各民族遷徙的交通輻輳點上，不論貴族、教士、商賈、藝術家、街頭藝人等等莫不在此留下他們的足跡，豐富了此地的文化生活。阿奎丹因此不僅成為物質生活的豐腴之地，在精神生活上也是人文薈萃的

中心。遊唱詩人（Troubadours）*的藝術便在這樣的環境下逐漸孕育而成。

遊唱詩人的藝術流行於貴族圈內，是一種詩歌吟唱的藝術活動。貴族或在閒暇之餘，或在宴席訪客期間，常會以詩歌吟唱作為一種應景的娛樂消遣，有時也將這些詩詞譜以曲調，以樂曲的方式娛樂聽眾。此時，演唱與樂器伴奏的工作通常都由外面的街頭藝人或宮廷中的「藝僕」來擔任。遊唱詩人中許多是來自於騎士階層，他們自幼接受貴族教育，經過多年的實習與訓練，成年後乃能肩負貴族戰士的責任並得以晉升為騎士，成為封建貴族中的一員。騎士精神所表現的是一種榮譽、忠誠與俠義的道德典範，他們還必須學習合宜的社交禮儀，尊重女士並表現出有教養的德行。因此在遊唱詩人的歌曲中，我們不難感受出一股高貴的理想情操，其歌詞內容不論是對君王的矢志效忠、對大自然的頌揚、對戰亡領主的悼念、對社會道德的批判、對愛情的嚮往、還是號召人民

"Troubadours" 這個字源於法文中的 "trouver"，有「找到」、「發現」等意，而 "Troubadours" 便可解釋為詩與旋律的創作者。因此，遊唱詩人指的便是從11世紀末至13世紀末期間，首先在法國南方繼而又在法國北方以方言創作的詩人兼作曲家。他們所用的方言大抵以羅瓦爾河（Loire）為界：南方的遊唱詩人所使用的是一種比較古老的法國方言 "langue d'oc"；當它傳到北方之後，所使用的則為 "langue d'oïl"，也就是現代法語的前身。在當時文壇與藝壇都還是以拉丁文作為正統文化代表的情況下，遊唱詩人以他們的方言，釋放出一股清新的氣息，成為歐洲第一個方言藝術歌曲的潮流。

參與十字軍東征等，都幾乎與騎士精神所要求的理想與典範若合符節。

遊唱詩人的題材來源海闊天空，樂曲的形式也形形色色，其中很重要的一種是巴爾曲式（Bar form）。巴爾曲式通常由三段詩組成，前二段詩的曲調相同，第三段則以不同的曲調來收尾，簡單地說就是 a — a — b 的結

構。這種曲式不僅在遊唱詩人，甚至在整個中古世紀的世俗歌曲中都可以看見。下面這首巴爾曲式的歌曲是取自著名的遊唱詩人貝爾納（Bernart de Ventadorn, 約1135－1195）的〈當我瞥見枯葉飄落時〉（約1150－1175間作）：

譜例6：貝爾納〈當我瞥見枯葉飄落時〉

（第二行結束時 ‖ 為反覆記號）

這首歌曲的歌詞大略意譯如下：「當我瞥見枯葉飄落，即便是苦是痛，必須由我欣然承受。你別以為，我渴望錦簇繁花，只因對那位高權重的，卻蔑視我的，付出至高無上的愛。或許我仍想望，別她而走，但我終究不能，因我總心繫一念，她或因我身處極度絕望，伸出友善雙手，將我接納。」

　　阿奎丹領地的伯爵威廉九世 （Wilhelm IX de Aquitanien, 1071－1127）是第一位著名的遊唱詩人，遊唱藝術也在他不遺餘力的推動下，逐步蔚為一股音樂風尚。12世紀中葉，由於威廉九世的孫女艾利阿諾（Eleonore de Aquitanien, 約1122－1204） 嫁給了安茹（Anjou）領地的伯爵亨利五世（Henry the Plantagenet, 1133－1189），南方遊唱詩人的傳統也隨之傳到了羅瓦爾河北方，而有了北方的遊唱詩人（Trouvères）。除了前述所使用的方言與南方不同外，北方遊唱詩人的內容、題材、形式、樂器與音樂表現基

本上都沿襲了南方的傳統。而南方的遊唱藝術卻在13世紀初，因為一場由教宗英諾森三世（Innocent III, 1160/61－1216）為討伐法國南部宗教異端所發起的亞爾比戰爭（Albigenseswar, 1209－1229）而中斷了。

情愛歌手

　　12世紀中葉，南方遊唱藝術開始向外擴展，除了北傳而成為北方遊唱詩人以外，也向東北傳入了今天德國、奧地利與瑞士等德語系地區的貴族宮廷中，成為情愛歌曲藝術（Minnesang）。顧名思義，它的題材與內容多半涉及愛情，不過這裡的愛除了指男歡女愛之外，更隱含了一種精神上的愛慕之情。前面提到，在中古的騎士精神中，除了行俠仗義、勇敢忠誠之外，對女士的尊崇也是一大特色。因此只要不踰矩，保持應有的禮節，任何騎士都可以光明正大地表達對某位貴婦或伯爵夫人的崇仰思慕之情，就算眾人皆知，也不至於對彼此的名譽有絲毫的傷害。而且即使這樣的愛因為階級差異而註定遙不可及，雙方卻也能在其中甘之如飴。換言之，騎士們所在乎的，並不是這一段戀情是否終將實現，而是在於訴說那為情所苦與為愛所拒、所斥的心情，而這不正是騎士悲劇裡的高貴情操嗎？！有時這種精神戀愛並沒有特定的對象，只是將女性的形象加以理想化，象徵對女性的崇拜和矢誓忠誠。這種女性崇拜，其實和中古宗教裡對聖母馬利亞的頌讚有著密不可分的關係，它們都是一種已經昇華的愛，所以在情愛歌手中，除了貴族、騎士和宮廷中的藝人以外，也有不少神職人員。在他們的歌曲裡，有關對上帝和聖母馬利亞的愛幾乎隨處可見，對人類大愛的描繪也唾手可得。由此可見，情愛歌手的愛是很多樣化的。除此之外，他們的作品還包含了大自然、生命哲學、政治道德、宗教與十字軍東征等主題。

　　情愛歌曲的曲調來源也十分廣泛，除了自我創作，舉凡歌謠、葛利果聖歌或其他宗教歌曲也都是他們的素材。歌手們往往身兼數職，從作詞作

曲到自彈自唱均一肩承擔，樂曲的形式也多半是巴爾曲式。著名的情愛歌手為華爾特（Walther von der Vogelweide, 約1170－1230）以及有「最後一位情愛歌手」之稱的奧斯瓦特（Oswald von Wolkenstein, 約1377－1445）。

　　十字軍經年累月征戰的結果，使得遊唱詩人和情愛歌手不僅只是貴族豪門內的藝術活動而已，他們的作品更帶有鼓舞民心士氣、撫慰戰士心靈與拓寬人們視野的意義。在軍隊出發之前，作曲家藉著歌曲來號召人民的參與並鼓舞軍心；在戰場上，更可以透過歌曲抒發對家鄉、戀人的思念之情；回鄉之後，歌曲是描述遠征異地時冒險經歷與英雄事蹟的最佳工具。這些歌曲因此不僅成為戰士們在異鄉的精神支柱，成了異國他鄉的縮影，還將知識與見聞帶了回來。下面這首華爾特的〈巴勒斯坦之歌〉就是一首著名的十字軍東征歌曲，為了號召人民參與1228年由羅馬帝國皇帝腓特烈二世（Friedrich II, 1194－1250）所發起征討聖城耶路撒冷之戰而作。

譜例7：華爾特〈巴勒斯坦之歌〉

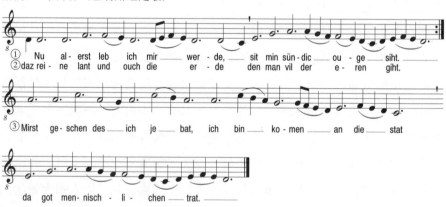

歌詞大致意譯如下：「就從現在開始，我將不再蒙難受苦，因為我已目睹，那被人們讚美歌誦的聖土。而這不就是我所有的渴望，畢竟我正踏著耶穌親歷的道路。」

名歌手

14世紀起，隨著封建社會逐步轉向新興市民社會，情愛歌曲也漸漸地轉型為名歌手藝術（Meistergesang）；同樣地，在法語地區也有一種稱為 "Puis" 的組織取代了過去遊唱詩人的角色。民歌手是一種類似行會的組織*，成員多半是一些中產階級的手工業者，他們藉由每週固定的聚會來切磋作曲技巧和發表個人新作，其作品大部分和《聖經》上的題材有關，有時也帶

名歌手的組織嚴謹，從下至上可以分成四個等級：最初加入者是「學徒」；其上稱「詩人」，只能以老一輩名歌手大師的曲調為藍本嘗試填上新詞；再晉升一級後就成為又填詞又作曲的「師傅」；最後才達到「督察長」的最高等級，負責糾正其他人作曲時所犯的錯誤。

著政治諷刺的意味。除此之外，舞曲、詼諧劇等也常出現其中。由於受到情愛歌手的影響，名歌手的歌曲形式也以巴爾曲式為主。這些名歌手組織在各地設有歌唱學校，教授作曲法和演唱技巧，並且還時常舉辦歌唱比賽。主要的發展地區以今天德國的西南部和南部為主，城市如曼茵茲、紐倫堡等都是當時名歌手的重鎮。這項藝術從1315年在曼茵茲成立的第一所歌唱學校起，發展到15、16世紀時攀上了巔峰。雖然17世紀以後漸趨式微，但是這一項傳統卻一直延續到19世紀之後才算真正告終。如此算來，名歌手藝術的生命前後也長達五個世紀之久！其中最著名的作曲家有貝海（Michel Beheim, 約1416－1476）、佛爾茲（Hans Folz, 約1440－1513）和薩克司（Hans Sachs, 1494－1576）等人。尤其是薩克司，他本是一位紐倫堡的鞋匠，作品包括四千五百首以上的歌曲、二百多部的劇本以及二千首以上的箴言詩，其創作力之旺盛，不禁使人要問，是否他寫的曲比他作的鞋還多呢？

中古的世俗音樂從遊唱詩人歷經情愛歌手到名歌手，不論在作品題材、曲調或人物上，都提供後人不少創作的靈感，尤其在德國作曲家華格

納（Richard Wagner, 1813－1883）的樂劇中，這些中古歌手的影像又再次鮮活起來，例如《紐倫堡的名歌手》（1862－1867）便是以薩克司為主角；《唐懷瑟》（1843－1845）則以13世紀初的華特堡為背景，敘述唐懷瑟墮入酒色之樂，之後悔改求得靈魂重生的經過；《崔斯坦與伊索德》（1857－1859）的情節也是當時遊唱詩人與情愛歌手相當鍾情的題材之一。此外，奧夫（Carl Orff, 1895－1982）於1936年完成的舞臺劇《布蘭詩歌》也是以情愛歌手的詩為腳本所改編而成。這些早已過往的人物與作品，似乎不因時間的無情而遭人遺忘，在後人以想像力與創作力重新構築之下，那幽遠的記憶與印象好似又回過神來。至於在這些「重現」的創作中，情節是否與中古的實況吻合並不重要，重要的是，它們將絲絲足堪想像玩味的線索拋向觀眾，其上帶著的是無盡的遐思和撫今追昔的浪漫情懷。

複音音樂的發展

從平行距離開始

　　什麼是複音音樂？簡單地說，它是包含兩個或兩個聲部以上的多聲部音樂。我們對於一個聲部基本上不太有疑問，因為只要一個人隨意地哼出一個曲調，自然就是一個聲部。但是第二、第三、第四聲部呢？它們當時是如何產生的以及它們之間又是如何搭配的呢？這個問題就有些複雜了！音樂史上對這方面的具體解說，最早可見於9世紀時一部法國南方的著作《音樂手冊》＊。作者在這部著作中提到，當時在演唱聖歌時，常常會在曲調下方再加上一

《音樂手冊》的作者是誰，至今音樂學家們都還無法確定，因為中古時期許多作家或作曲家都不在他們的作品上寫名字，他們認為人類的才華是上帝所賜，所以作品的成就與榮耀最終還是應該歸於上帝，作曲家只是上帝的媒介而已。而這也正是為什麼中古世紀有那麼多無名氏作品的緣故了。

條旋律，作者稱這條新加入的旋律為「平行調」。平行調以聲樂或器樂的方式出現，又可分成八度、五度和四度三種不同的類型。顧名思義，八度平行調就是和聖歌主旋律保持八度音程的平行距離；五度平行調則與聖歌保持五度音程的距離。有時五度平行調和聖歌主旋律會各自在距離它們自己八度的音程上再平行「複製」一次，如此就「生出」四個聲部了。下面我們就用圖例解釋它們的「生產」過程：當左圖中的聖歌主旋律向下，五度平行調向上各自平行八度複製一次時，就成了右邊的四個聲部：

譜例8：五度平行調的複製過程

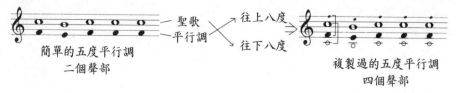

簡單的五度平行調
二個聲部

聖歌
平行調

往上八度
往下八度

複製過的五度平行調
四個聲部

平行加斜行

　　相較之下，四度平行調的進行就比較有變化些。它先和聖歌從同一個音開始，然後逐步與聖歌「拉開距離」到四度音程，保持這樣的距離一直到曲調即將結束時，才又再回來與聖歌旋律相「會合」，回到開始時同一個音的狀態。它與八度、五度平行調不同的是，它並非自始至終，而是只有在中間部分與聖歌主旋律呈平行狀態。在《音樂手冊》裡，作者特別為四度平行調舉了一個例子，當時他直接將歌詞寫在線譜上，如果翻譯成現代五線譜則為其下方的曲調：

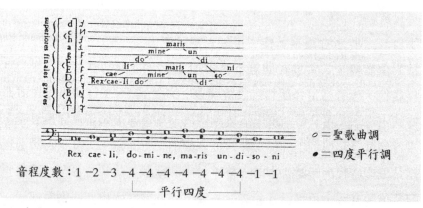

音程度數：1 -2 -3 -4 -4 -4 -4 -4 -4 -4 -1 -1
　　　　　　　　└──── 平行四度 ────┘

○＝聖歌曲調
●＝四度平行調

圖14：四度平行調

　　或許有些讀者會感到好奇，為什麼平行調剛好是八度、五度與四度？為什麼不在三度、六度或其他的音程上呢？這是因為當時的人認為只有一度、四度、五度與八度音程才是「完全協和」音程，其他的音程則為「不

完全協和」或「不協和」音程*。人們一方面要豐富聖歌的音響效果，另一方面又得避免不協和或不完全協和音程汙染了聖歌的純淨無瑕，所以就選擇了八度、五度和四度音程作為平行調。

複音音樂從何而來？

我們雖然十分慶幸《音樂手冊》提供了當今人們一些珍貴的音樂史料，將9世紀多聲部音樂的發展傳之後世，但是如果我們因此就以為多聲部音樂是從9世紀開始的，那就大錯特錯了！因為通常一個音樂史料的產生，都是在這個音樂現象已經十

音程通常有「協和音程」與「不協和音程」之分。協和音程中又可以分成「完全協和」與「不完全協和」音程。至於哪些音程應該屬於哪一種類型，往往受到時代的審美觀念或聽覺喜好所左右，因此其分類也隨時代而變。例如在古希臘與中古世紀時，四度音程被認為是完全協和音程，可是到了16世紀之後，它既可以作為協和音程，也可以作為不協和音程，這其中就視它在曲調進行中的功能而定。

分普及的情況下，才會促使音樂理論家去分析歸納並作出結論，使人們得以了解當時音樂發展的來龍去脈。因此《音樂手冊》的記載說明了9世紀時多聲部音樂早已普遍流行於歐洲了；而且根據史料顯示，在當時的教堂與修道院的歌唱學校中，也已經有了多聲部的唱法，只是因為這種唱法在當時還只是即興式的，所以很少人把它們寫在譜上當作教材來練習。既然複音音樂在9世紀時已經普遍風行，那麼我們就有理由相信它的起源一定在這更早以前。至於多早，卻沒有人能確定。某些理論甚至推測遠在古希臘之前的古文明中就已經有複音音樂了。如果我們從《音樂手冊》中平行調的原文"Organum"來解釋的話，一般都認為複音音樂的起源多少和管風琴這個樂器有關。"Organum"這個字源於希臘文的 "Organon"，也就是樂器或管風琴的意思。據此，一些音樂學家推測平行調應始於彌撒儀式中，當神父獨唱詩節時，為了使神父的聲音聽起來不至於太單薄、小聲，彈管

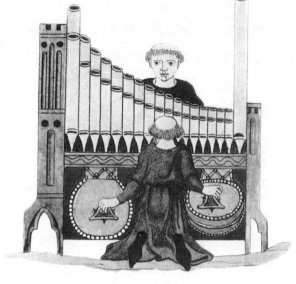

圖15：中古世紀的管風琴。那時的管風琴在機械技術上還不及今日般發達，所以從圖上我們看到管風琴手面前還有一位教士，專門幫忙為管風琴充氣，而且為了不擋住管風琴手的視線，他還必須跪著工作。

風琴的司琴就跟著以相同的旋律伴奏，而且因為管風琴有混合音栓的功能，彈一個琴鍵可發出不同的音，所以聽起來便自然有其他聲部的存在了。當神父唱畢，合唱團接唱時，管風琴便停止，曲調就又回到單聲部。聖歌也就在這種輪番交替的變換下，增添了許多音響上的效果。

平行後開始反行

平行調演進到11世紀時，似乎也開始不甘於只有「平行」的寂寞，而發展出一種「反向」的型態。也就是說，當聖歌的曲調升高時，另一個聲部則反倒下降，反之亦然。我們稱這種型態為「反行調」。12世紀起，作曲手法越來越自由，作曲家們除了將聖歌旋律和反行調的位置調換，成了聖歌在下，反行調在上之外，還偶爾為反行調的旋律加上一點裝飾音，使它的曲調變化更加豐富。得到了這些「功夫」之後，反行調也就逐漸擺脫它「花瓶」的地位，開始獨立發展，不再如以往平行調的旋律一般，為了和聖歌保持平行距離，必須同進同退，而有「被牽著鼻子走」的感覺。下面是西元1100年左右記載於《米蘭宗教論文集》中的一首反行調譜例：

譜例9：

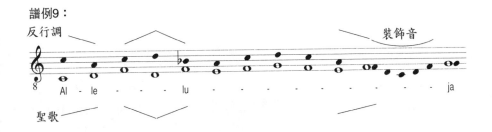

複音成為一種藝術

　　在經過平行調的這一段「草創試驗」階段後，從此複音音樂成為真正的音樂作品，並開始了它多彩多姿的藝術生涯。首先領導這項發展的是在法國南方里摩哥城（Limoges）的聖瑪提亞修道院（St. Martial）。這個樂派的兩聲部作品是取當時一些新的宗教歌曲 （不是葛利果聖歌） 為藍本，把旋律中音符的拍子加長，放在低聲部作為樂曲的根基，高聲部則加上數個快速自由的音符作為裝飾，形成了一種低聲部一個音對高聲部數個音的局勢。高聲部的音符越多，聽起來則越華麗，這種作法我們稱為「裝飾音風格」；有時作曲家也會讓低聲部與高聲部的音上下一個個對齊，這則稱為「音對音風格」。複音音樂中兩聲部之間音與音的關係就在這種不同型態的交互混合下形成，漸漸展現出一種多變化的效果。

巴黎聖母院樂派

　　從12世紀中葉開始後的一百年間，巴黎聖母院樂派接掌了複音音樂的領導地位。這個樂派的名稱來自聖母大教堂的教會歌唱學校，指的是從1160－1250年間一群和這個教堂有關的作曲家。雖然在那個時代大部分作曲家都還是隱姓埋名地創作，但是從13世紀一位匿名的英國理論家的記載中，我們可以得知，聖母院樂派裡至少有兩位重要的作曲家：雷奧尼（Léonin，約1163－1190，創作期約在1180年） 以及培羅提（Pérotin，創作

期約在1200年）。這位英國
理論家還指出，雷奧尼是當
時一本專為彌撒和日課儀式
所寫的《複音音樂歌曲集》
的作者，並且稱雷氏為「當
代最好的複音音樂作曲
家」。這個樂派最大的貢獻
是將複音音樂由二個聲部擴
展到三個和四個聲部；除此
之外，他們的經文歌和康都
曲也成了當時複音音樂最重
要的兩個類別。

圖16：13世紀的巴黎聖母院。

什麼是經文歌？

　　經文歌是一種多聲部的
聲樂曲，為13世紀初聖母院
樂派所發展出來的一種新的
音樂類別，它的由來必須從葛利果聖歌開始談起。我們在前面提到，葛利
果聖歌有幾種不同的唱法，或獨唱、或合唱團齊唱；有時一個音節只對一
個音，有時卻又很華麗地對上一大串的裝飾音。13世紀初，聖母院樂派的
作曲家特別針對聖歌中獨唱且帶有裝飾音的段落加以「複音音樂化」（參
見譜例10的第一步驟）；但是由於裝飾音的節奏通常都是自由隨興的，所
以作曲家就先為這一段裝飾音加上固定的節奏　（第二步驟），放在低聲部
作為樂曲的根基，音樂上我們稱這個作為樂曲根基的曲調為「定旋律」；
有了定旋律與固定節奏之後，作曲家接下來便在其上方加入一個新的聲

譜例10：經文歌的形成

第一步驟：取聖歌中獨唱且帶有裝飾音的部分

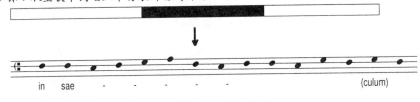

in sae - - - (culum)

第二步驟：加上固定的節奏：

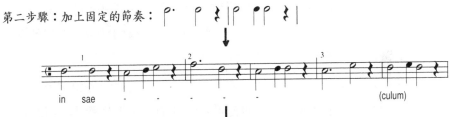

in sae - - - - (culum)

第三步驟：上方加進一個新聲部成為兩個聲部

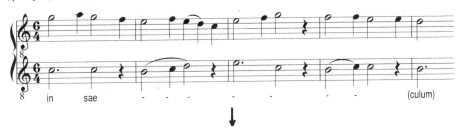

in sae - - - - (culum)

第四步驟：為第二聲部填上新詞

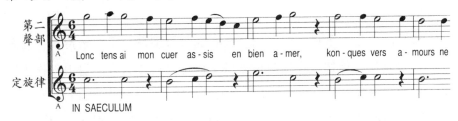

第二聲部　Lonc tens ai mon cuer as - sis en bien a - mer, kon - ques vers a - mours ne

定旋律　IN SAECULUM

部，稱為第二聲部。如此，原來的獨唱部分也就成了兩聲部的複音音樂了
（第三步驟）。這整個加工改寫而成的複音音樂片段就稱為「裝飾段落」，
特別用來突顯聖歌中某段或某句引人深思的話語。最後由於這種裝飾段落

原是由裝飾音而來，基本上並沒有太多歌詞，所以作曲家便在新增的高聲部上填入拉丁文歌詞（但仍保留定旋律的歌詞）（第四步驟）。歌詞內容多半是對定旋律中聖歌歌詞的補充和感想，之後很快地也出現了法文歌詞，而且內容也不再只局限於宗教性質的題材。由於這個填了新詞的第二聲部有著特殊的角色，所以它也有個獨特的名稱——"Motetus"，為法文中「字」的意思，表示這個聲部可以加入新的字。而後當這種填上新詞的裝飾段落逐漸脫離葛利果聖歌，成為一種獨立的音樂類別時，人們就直呼它為"Motet"，也就是我們所謂的經文歌了。

　　經文歌雖然「出身於」葛利果聖歌，但是在世俗歌曲的領域中，它同樣地受人青睞，甚至成為13、14世紀時最重要的一種世俗歌曲，同時它也從二聲部擴展到三個和四個聲部。其中最特別的，是它早期每個聲部的歌詞內容都不一樣，甚至連使用的語言也相互迥異，例如一聲部是法文，另一聲部卻是拉丁文等。除此之外，每聲部的節奏與旋律也不盡相同。所以讀者們應該可以想像當時那種聲部間相互干擾，聽眾則費神想去聽懂的有趣情況。這種聲部間「各行其道」的現象從14世紀起逐漸獲得改善，要求語言統一的呼聲與趨勢也開始出現。

康都曲

　　康都曲和經文歌最大的不同，是它的發展和葛利果聖歌沒有什麼關係。因為它的主旋律並不取自於聖歌，而是來自作曲家的自由創作；此外，它所有聲部的歌詞內容和所使用的語言都一樣，節奏的進行也相當一致，歌詞的每個音節都由全部聲部同時唱出（見下面譜例），所以聽眾可以很清楚地聽到歌詞的內容。

　　康都曲是一至三個聲部的樂曲，早期的內容主要和宗教道德有關，後來也有了政治諷刺之類的世俗話題。從譜例中我們可以發現，它大多是音

譜例11：聖母院樂派的康都曲〈向春天問好〉

節式的唱法，也就是一個音節對一個音符；當然偶爾也會帶有一些小小的裝飾音；至於一種「穿金戴玉」、拖著一大串花腔裝飾音的康都曲就只有在宗教節慶時才會出現。

　　複音音樂的創作對當時的作曲家而言，稱得上是一個前所未有的考驗，他們不僅要斟酌每個聲部的曲調和節奏等因素，還要考慮聲部之間能否彼此配合。如何一方面使每個聲部有其自我的獨立性，另一方面又可以與其他聲部相互融合，共同組成一首樂曲應有的整體性，也就成了往後作曲家所追求的目標，這也是以後我們會一再提到的對位風格的最大原則。在這一節裡，我們可以看到，13世紀雖然只是複音音樂發展的第一階段，然而作曲家們勇於嘗試的創作力已經洋洋灑灑地在史冊中留下記錄，複音音樂往後數個世紀的輝煌成就也僅是指日可待的事了。

十四世紀新藝術

古今之戰

　　1322年，巴黎一位名叫維特里（Philippe de Vitry, 1291－1361）的政治家、詩人兼音樂家出版了一本音樂論文集，名為《新藝術》。書的主旨在說明當時一種新的「有量記譜法」（Mensural notation），並提倡新時代新作曲手法的觀念。這個想法雖然得到很多迴響，但反對者卻也不少，其中尤以列日的理論家雅各（Jacques de Liège, 約1260－1330）最為激烈。在他於1324/25年所完成的七冊《音樂鏡》中，雅各竭盡所能地護衛13世紀的音樂傳統，並將中古世紀的音樂狀況作了整體的介紹，試圖引起當時新一代年輕作曲家對過去音樂藝術的緬懷與珍惜。就是這一場爭論使得音樂史上有所謂「古藝術」（Ars Antiqua）與「新藝術」（Ars Nova）時期之分。「古藝術」指的是聖母院樂派之後約1240－1320年這段時間；而「新藝術」則是指繼古藝術之後的1320－1380年間。這兩個時期最顯著的差別就在維特里於《新藝術》中所提到的 —— 有量記譜法的精進與作曲手法的創新，更確切地說應該是「二等分有量記譜法」和「等節奏作曲法」。

記錄音符長短的方法

　　在討論二等分有量記譜法之前，我們必須先了解什麼是有量記譜法。這個名詞雖然聽起來讓人有點摸不著頭緒，然而它卻是每個音樂初學者都會碰到的東西。簡言之，它就是教人「什麼樣的音符代表幾拍」，例如在4/4拍中 𝅝 代表四拍，𝅗𝅥 代表兩拍，𝅘𝅥 代表一拍等。這種以不同的音符形狀來分辨音的長短 （又稱為「音值」） 的方式，就是源自於13世紀的有量記

譜法。在前面有關樂譜的發展時曾提過，樂譜剛開始時只是一種幫助記憶的工具，之後線譜的出現才得以準確地記下音的高低，但是音的長短呢？這在當時仍是一個問題。人們頂多只能依歌詞裡文字音節的輕重來調整音符的快慢，不然就得依個人感覺自由彈唱。這個問題到了13世紀中葉時終於獲得改善。德國科隆的理論兼作曲家法蘭克（Franco von Köln）* 在他的著作《有量歌曲藝術》中發展了音樂史上第一套以不同形狀的音符來表示音值的系統*，並且固定了音符間的長短比例關係。從此不僅作曲家表示音值時可以有所依據，演唱（奏）者也能夠從譜上清楚地知道哪個音應該唱（奏）多久。以下就列出法蘭克記譜法中的四種基本音符以及它們音值之間的比例關係：

法蘭克的生平不詳，關於他的生卒年月各家說法不一，出入頗大，本書為求謹慎起見，以13世紀中葉來概括。

在有量記譜法之前還有一種所謂的「定型記譜法」，它也是一種記錄音符長短的方法，盛行於12至13世紀初，常見於聖母院樂派的作品中。不過它只是一種節奏模式，並不能精確表示每個音的長度，而且還常常有不同的解釋，故不太理想。

音符名稱	倍長音符 Duplex Longa	長音符 Longa	短音符 Brevis	半短音符 Semibrevis
音符形狀	◼▌	◼▌	◼	◆　相當於今天的 ♪
音值比例	18 ：	9 ：	3 ：	1

在這四種音符中，比較常用到的是長音符、短音符和半短音符，倍長音符則比較少見。除了倍長音符外，我們發現其他三種音符間都呈三分法*的局面；換言之，一個長音符等於三個短音符的長度，而一個短音符又等於三個半短音符*的長度。這四個基本音符除了可以個別出現「唱獨腳戲」

至於為什麼是三分法，而不是其他的呢？許多歷史學家都相信，"3" 這個數字在中古時期是具有神聖意義的，因為它是聖父、聖靈、聖子三位一體的象徵。影響所及，即使在中古之後，我們都還是可以在音樂中看到和 "3" 有關的引喻象徵法。

半短音符Semibrevis的字首 Semi- 雖然有「一半」的意思，但半短音符卻是短音符長度的三分之一。

實際上，最短音符之下還可以再細分，但是由於它們過於繁瑣，我們在此只介紹到最短音符。

以外，也常常以不同的組合方式「連袂登臺」，例如 ♩、♩♩♩、♩ 等等，我們稱為「組合音符」；此外還有一些複雜的特例與記號，以顯示特殊情況下的音值關係。

三分法加二分法

這種三分法的有量記譜法在「古藝術」時期就已經被廣泛地運用，然而時過境遷，這種三分法到了14世紀已經不敷使用了，所以其它的可能性也就應運而生：上述的那些音符不但可以三等分，還可以二等分；除此之外，基本音符也演變成五種，它們分別是「最長音符■」、「長音符■」、「短音符■」、「半短音符◆」和「最短音符♪」*。其中最常用的為短音符、半短音符和最短音符三種。如果我們將這三種音符之間的關係分別以三等分和二等分來表示的話，可以得到如下四種不同的節奏類型：

短音符	半短音符	最短音符	四種結果以當時的記號表示	相當於現代拍號
■ → 三分法 (完全拍子) ◆◆◆	→ 三分法 (大複分) ♩♩♩ ♩♩♩ ♩♩♩		⊙ 完全拍子 大複分	9/8
	→ 二分法 (小複分) ♩♩ ♩♩ ♩♩		○ 完全拍子 小複分	3/4
→ 二分法 (不完全拍子) ◆◆	→ 三分法 (大複分) ♩♩♩ ♩♩♩		⊙ 不完全拍子 大複分	6/8
	→ 二分法 (小複分) ♩♩ ♩♩		ℭ 不完全拍子 小複分	2/4
說明 短音符和半短音符的關係稱為「拍子」：三等分時為「完全拍子」，二等分時為「不完全拍子」。	半短音符和最短音符的關係稱為「複分」：三等分時為「大複分」，二等分時為「小複分」。		圓圈表示「完全拍子」；半圓表示「不完全拍子」；帶點為「大複分」；不帶點為「小複分」。	如果把最短音符視為八分音符♪的話，其解釋方法就和現今的拍號雷同。

　　上圖右邊的⊙、○、⊙、ℭ是當時寫在譜上用來指示樂曲中節奏變化的記號，相當於現代樂譜一開始時所標示的拍號。很明顯的，14世紀的有量記譜法因為增加了二分法而如虎添翼，更趨精緻完善。作曲家有了更多的選擇，樂曲的節奏也就更加富有變化，也直接推動了當時提倡新作曲技巧的趨勢。

圖17：這是一份以14世紀的有量記譜法所完成的手稿，取自維特里的經文歌〈祂帶領我們進入新生命〉。

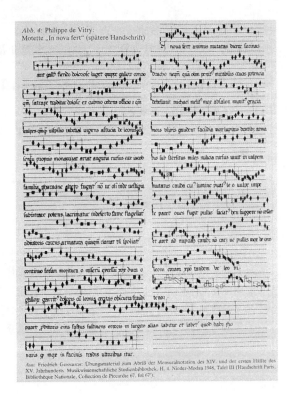

樂曲開始複雜了

　　14世紀法國新藝術的第二件大事是「等節奏作曲法」的誕生。此種手法主要是應用在經文歌上，因為經文歌一直都是作曲家的「實驗室」，就連它的「誕生」也都是實驗的結果 （見上一節有關經文歌的介紹）。等節奏作曲法是先將低聲部的定旋律配上一個節奏模式，這個節奏模式在音樂進行中會一直重覆，稱為「固定節奏模式」；另一方面，由於定旋律本身只是聖歌曲調中的一段，所以它的旋律也會一直重覆，我們稱為「固定旋律模式」。等節奏作曲法精彩的地方就在於它的「固定節奏模式」與「固定旋律模式」的組合手法。如下圖所示，因為兩者本身長度就不同，所以當它們重覆時，自然會產生相互交錯的現象，通常要經過一段

時間後，兩者才會再回到一開始時的那個組合狀況，而這時通常也就是曲子第二部分的開始。這和天文學上日蝕、月蝕的形成或數學上找最小公倍數的原理是相同的，如果固定節奏和固定旋律的音符數目關係簡單的話，它們很快就能再相逢；相反地，如果兩者的公倍數較大的話，那麼很可能曲子裡兩種模式自始至終都不再有相同的組合出現。

譜例12：等節奏作曲法的產生

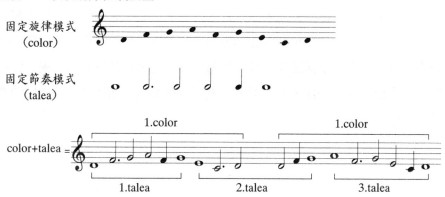

上面譜例以圖表表示：

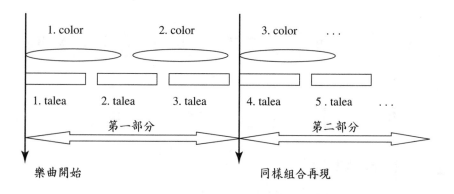

等節奏的手法自維特里開始，到了馬舒（Machaut de Guillaume, 約1300－1377）的手上更加純熟精鍊，整首曲子的定旋律經常是在兩種模式不停交錯重疊、沒有相同組合的情況下，從頭至尾地鋪展開來。這種作曲法顯示出樂曲是在一種理性的設計與計算下構築而成的。由於這種有組織的結構，使得全曲的整體性也就益發醒目了。

世俗歌曲

馬舒不僅是等節奏經文歌的代表人物，同時也是敘事曲、輪旋曲和詩歌的重要作曲家。這三種歌曲在14世紀受人重視與喜愛的程度，已經隱約透露出世俗音樂有逐漸凌駕宗教音樂的趨勢。它們的旋律抒情流暢，得心順口，常由一個高音部的人聲配上一至三個聲部的樂器伴奏，其個別的樂曲形式如下：

圖18：敘事曲、輪旋曲與詩歌

敘事曲

A ⟶ A₁ A₂ B

輪旋曲

A B ⟶ A B A A A B A B

詩歌

A B C ⟶ A B₁ B₂ C A

$\|:$ $:\|$ 表示段落反覆；

$\boxed{1}$ $\boxed{2}$ 表示第一次與第二次反覆時應唱的曲調。

上圖揭示了當時的作曲家如何利用簡短的曲調資源（圖中的A、B、C）作出龐然繁雜的歌曲形式，其中最重要的手法莫過於「反覆」（Refrain）。經過一再的反覆，配上幾段不同的歌詞，即使作曲家手上只有兩、三段不同的曲調，仍可聚沙成塔，得出如輪旋曲那般綿長的樂曲形式。

從法國到義大利

複音音樂的發展至14世紀為止，法國一直都處於領導地位，不過從14世紀起，它已不再能有過去那般舍我其誰的氣勢了，因為其他地區的作曲家也開始展露出他們創作複音音樂的才華。首先與法國新藝術並駕齊驅的是義大利的「十四世紀」藝術（Trecento，原意即為「十四世紀」）。它自然流暢的曲調、簡單柔和的節奏、童叟皆宜的旋律和清晰明亮的和聲，在在都和法國新藝術中那種經過精心設計的等節奏手法和複雜的曲調和聲南轅北轍，而這也正是它能和法國音樂雙雄並立，成為另一個複音音樂主流的原因。

「十四世紀」藝術以世俗歌曲為主，歌詞多為方言，主要特色在於音樂和文學間有著孟不離焦的關係。當時幾位偉大的詩人如但丁（Alighieri Dante, 1265－1321）、佩脫拉克（Francesco Petrarca, 1304－1374）、薄伽丘（Giovanni Boccaccio, 1313－1375）和薩柳提（Franco Sacchetti, 約1335－1400）等的作品常常被作曲家們拿來譜曲，由於他們的作品激發了作曲家的創作靈感，也才有那一首首優美如詩的樂章傳世。其中代表性作曲家為佛羅倫斯的蘭弟尼（Francesco Landini, 約1325－1397），他雖然自幼因天花而失明，卻無損於其文學和藝術上的天分，是一位學富五車、多才多藝的音樂家與詩人。

優美流暢的牧歌

　　義大利「十四世紀」的世俗歌曲有牧歌、獵歌和敘事歌三種主要類型。牧歌事實上可說是一種情歌，因為它的題材大多都和愛情有關，然而詩人以歌詞訴說的愛情是相當含蓄的，他們往往以大自然的田園風光為背景，借牧人的生活短詩為口，以象徵和隱喻的手法來表達感情，例如牧人把一頭可愛的白羊比喻為自己鍾情的人等等。牧歌的歌詞都是來自田園詩，結構簡單明確，由兩、三段詩和一段結尾所組成；它的曲調也配合著詩的結構，前兩、三段詩使用相同的旋律，結尾則另有新的曲調。牧歌通常有兩個或三個聲部，高音部為主唱聲部，常常帶著許多裝飾音；低聲部的定旋律為作曲家的自由創作，節奏自然平實，不像等節奏那樣刻意精雕細琢。大體而言，牧歌的旋律優美流暢，有舞曲般的節奏，讓田園之樂活靈活現地跳躍於樂譜之上。

輕快活潑的獵歌

　　獵歌這個名稱，讓人自然地聯想到打獵的景況。事實上，不但它的歌詞以狩獵或與狩獵有關的場合為背景，就連它的聲部也如同狩獵般前前後後地追逐著。基本上獵歌有三個聲部，上面兩個聲部以卡農的方式進行，由第一聲部率先騎出，第二聲部緊追其後，盯著不放（見譜例13），曲調輕快活潑，大動作地跳躍甚囂塵上，與牧歌所具有的優美流暢截然不同。在這兩個高聲部之下還有一個定旋律，通常是樂器伴奏的聲部，相形之下，這個定旋律聲部就比較和緩穩重些。

譜例13：義大利作曲家皮耶羅（Magister Piero，生年不詳，卒於1350之後）的獵歌

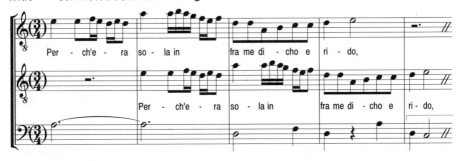

Per- ch'e- ra so- la in fra me di- cho e ri- do,

Per- ch'e- ra so- la in fra me di- cho e ri- do,

縮影： 從縮影中更能看出兩個高
音部間互相追逐的情形。

翩然起舞的敘事歌

　　早在13世紀後期，敘事歌就已經以單聲部舞曲的型態出現了。至於它朝多聲部發展的時間則在牧歌和獵歌之後。敘事歌雖然原則上為聲樂曲，卻也不排除樂器伴隨的可能性，這之中如何調配，端視當場演出人員的狀況而定。其結構和前面提到的法國詩歌有些類似，由兩段曲調所組成（見下圖A和B），經過第二段反覆兩次之後，又再回到第一段作結：

圖19：義大利敘事歌

　　義大利的「十四世紀」藝術散發出濃郁的文學氣息與開放自由的人文精神，它將自己敞開，欣然接納來自各地的潮流，也豪爽地將自己的成就散播出去，成為中古世紀後期貴族與平民藝術的結晶。這種平和、包容的

清新空氣吸引了許多外地人絡繹於途，駐足義大利，其中一位是來自列日的作曲家奇可尼亞（Johannes Ciconia, 約1335－1411），他結合了法國「新藝術」與義大利「十四世紀」藝術的作曲手法，將複音音樂推向一個新的里程碑，為下一個音樂世紀——尼德蘭樂派——的輝煌成就奠定了基礎。

隨著中古世紀的結束，音樂的角色也從作為淨化人心、讚美神主的工具蛻變為民間重要的社交藝術活動。這一節所敘述的中古後期音樂已經顯露出音樂的重心在時序流轉裡，正輕輕地向世俗音樂移步。這些歌曲將自己的情感與理想，以自己的聲音，在自己的生活圈裡大方地抒發出來。關心、了解、表現自己的訴求也正預示了下一個時代——文藝復興——的到來！

文藝復興——

躍躍欲試的時代

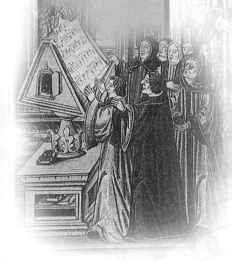

「『自覺的意識』使我們變成懦夫；敢作敢為的勇氣在顧慮下黯然失色，驚天動地的事業也因心有旁騖而壯志全消。小聲些！美麗的奧菲里亞仙女啊！祈禱時別忘了替我懺悔！」

——《哈姆雷特》

莎士比亞【William Shakespeare, 1564-1616】

經過一千年的潛伏，歐洲又恢復了它的活力與繁榮，財貨的增加促進商業的發達，大城市也迅速地興起和膨脹。在那欣欣向榮的生活圈中，十字軍東征打通了東西交通，東方的奢侈品與異教思想傳播進來，過去基督教的禁慾與獨尊思想也因此開始一片片地瓦解。廉價的紙張取代了昂貴的羊皮，教堂與修道院內深宮禁院的知識大門也因此敞開。新觀念在印刷術的推波助瀾下不斷地挑戰舊思想；一群大膽的水手憑恃著精細的羅盤，打破了人類對地球的無知；宗教對宇宙的神秘註解，也在天文學家的望遠鏡頭裡被窺破；實際的研究讓過去大學或修道院中的議論無話可說；煉金術脫胎換骨變成化學；占星術一躍成為天文學；動物學更脫離它陳腔濫調的寓言形式，蛻變而成一門純科學。隨著知識的發展，人的恐怖心理也逐漸消失，「人」漸漸從「神」的陰影中勇敢地走了出來，大聲質問：「我是誰？」偉大的英國哲學家培根 (Francis Bacon, 1561－1626)為人類的存在大聲疾呼：「如果有那麼一個人，不但能夠創造有益的發明，還能發現一種照亮自然界的根本法則，使所有的黑暗角落都暴露出來的話，此人將集『人類王國的開拓者』、『人類自由的鬥士』、『人類束縛的解放者』諸尊榮於一身……。」*

　　這就是文藝復興的精神！

本段參考Will Durant 所著 *The Story of Philosophy* ，《西洋哲學史話》，許大成等譯，民國72年，協志工業出版，第99-102頁。

「人」的時代

　　許多人在教科書中都讀過，「文藝復興」（Renaissance）＊指的是古希臘、羅馬文明在中古世紀結束後的一種「再生」，同時也意味著人們從封建社會與教會制度中解脫出來的「重生」。16世紀中葉，這個名詞被義大利畫家瓦薩利（Giorgio Vasari, 1511

> "Renaissance" 原為法文，字首 "Re-" 為「再一次」的意思，"naissance" 有「出生」、「開始」之意，合成一字即含有「再生」的意義。

—1574） 拿來和過往的中古世紀作一對比，進而成為當時新時代的表徵。在這個新時代中，人們以古希臘、羅馬的文化為模範，認為那才是人性身心完美的表現。這個理想帶給人們精神上無限的鼓舞，雄心勃勃地想要回復古代輝煌的文明。然而實際上，人還是無法斷然與中古絕交的，因為人畢竟還是歷史的動物，甚至是歷史的產物，離開歷史的人將無以為繼。因此當時的人雖以古為美，卻還是不自覺地以中古世紀為踏腳石，往前開創了一個「新」的時代，一個展現人類才華的時代，甚至可說是一個天才盡出的時代！讓我們屈指一算，會發覺唐納太羅（Donatello, 約1386—1466）、達文西（Leonardo da Vinci, 1452—1519）、伊拉斯謨斯（Erasmus von Rotterdam, 約1466—1536）、馬基維利（Niccolò Machiavelli, 1469—1527）、米開朗基羅（Michelangelo, 1475—1564）、馬丁‧路德（Martin Luther, 1483—1546）、拉斐爾（Santi Raffael, 約1483—1520）、莎士比亞（William Shakespeare, 1564—1616） 等，都是我們耳熟能詳的人物，他們偉大的作品與思想在人類文明史上也已永垂不朽。這種展現人類才華的精神，不僅表現在文學與藝術上，也促成了自然科學領域的輝煌成就。人類

不僅發現自己，也重新發現這個世界，例如1492年的發現美洲新大陸，1519－1521年人類第一次航繞地球一周。另外1455年德國印刷師古騰堡（Johannes Gutenberg, 約1397－1468）發明的活版印刷，進而帶動日後印譜技術的進步，對歐洲學術與音樂的普及皆有莫大的貢獻。

如何表現音樂的「文藝復興」？

音樂上的文藝復興時期指的是15與16世紀這二百年間的音樂發展。然而什麼是文藝復興時期的音樂風格呢？如果我們以文藝復興的實質意義來探討的話，可能會徒勞無功，因為音樂家不像雕刻家或建築師，可以從「歷歷在目」的殘垣斷壁或挖掘蒐尋的雕像遺物中一探古代藝術的面貌。在音樂中我們無法看到這種「復興」與「再生」的具體現象，取而代之地只能以文藝復興的精神來捕捉它們，然而什麼是文藝復興的精神呢？

中古與文藝復興在作曲家身上的差別，我們可以用一種景象的比喻將它們勾勒出來：中古世紀的作曲家佝僂埋首創作，在神的垂憐與威嚴籠罩下，隱姓埋名將他們的作品歸於上帝所賜；文藝復興的作曲家則猶如初生之犢，他們不帶羞赧地仰望上帝，雖然他們的眼神裡依然流露出對上帝的敬畏和感恩，但是除此之外，他們與中古作曲家不同的是那一份身為人類的自覺。他們相信上帝，也相信自己。作曲家們坦然地在作品上簽下自己的名字，無名氏的情況幾乎已不復見。也就是這份自覺與自信，使音樂添增了繼續前進的動力，氣宇軒昂地邁向歷史的下一站。

就音樂風格而言，文藝復興的音樂聽起來比中古世紀的音樂柔和得多，節奏比較簡單自然，曲調的進行以不妨礙歌詞的清晰度為原則，旋律的設計也比較能符合歌手呼吸的韻律，不僅演唱者唱起來自然舒服，也使聽者聽起來和諧順耳。整體而言，它是一種朝向人性化的發展，也是文藝復興精神的延伸。

尼德蘭樂派

14世紀前期，英、法兩國因為長久以來多方面的衝突以及王位繼承的問題而引發了百年戰爭（1337－1453）。法國自中古世紀以來一直居領導音樂主流的地位也因戰亂的關係移轉到鄰近的尼德蘭地區，進而產生了下一個操控15、16世紀歐洲音樂發展的中樞——尼德蘭樂派。尼德蘭（Netherlands）在當時所包括的地區大約為今天荷、比、盧以及法國北方的一部分*。其樂風盛名所及，已經到了凡是從這地區出來的作曲家和演奏者都會被各國爭相聘求。他們之中大多到義大利去發展，年輕時先在大教堂裡擔任歌手，之後再接任重要的音樂職位。這些來自尼德蘭的音樂家被當地義大利人稱為「阿爾卑斯山另一頭的外來人」，他們幾乎囊括所有重要的職位，使義大利的音樂界呈現一種反客為主的現象，甚至義大利當地的作曲家能像費斯塔（Costanzo Festa, 約1490－1545）那樣晉升至羅馬樂師長一職的，可說是少之又少。這些尼德蘭樂派的大師喜歡遊歷四方，足跡遍及義大利、德國、西班牙等地；所任的職位從作曲家、歌者、樂師到宮廷樂師長都有。所以我們不難想像，這個樂派雖名為「尼德蘭」，影響力卻遍及歐洲各地。他們的專長——聲樂複音風格——也因此成為當時一種國際性的音樂風格。不過在這個國際風格的形成中，各民族也有他們的貢獻，例如法國嚴謹複雜的結構、義大利優美自然的旋律、德國的民謠風格和英國柔和飽滿的和聲效果。當這些民族的特性融合在一起時，其實也

> 這塊地區在14、15世紀時屬於布艮地王國 (Burgundy)，一直到15世紀末才被法國兼併，所以尼德蘭樂派的前期也可稱為布艮地樂派。

就是一個真正的「國際性」音樂了，而這也代表著歐洲音樂史上第一次的民族大融合！

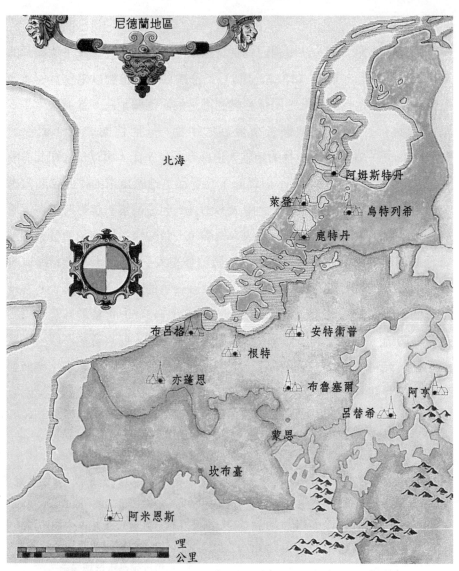

圖20：尼德蘭樂派的版圖

奧林帕斯的回響 —— 歐洲音樂史話

開山祖師 —— 杜飛

　　尼德蘭樂派跨越歷史近兩個世紀之久，其中人才輩出，音樂史上常將他們分成五代，分別代表前後五個發展階段。這五代的代表人物為杜飛（Guillaume Dufay, 約1400－1474）、歐克亨（Jean de Ockeghem, 約1410－1497）、喬斯更（Desprez Josquin, 約1440－1521）、魏拉赫（Adrian Willaert, 約1490－1562）與拉索（Orlando di Lasso, 約1532－1594）。

　　杜飛是甘勃來（Cambrai，今法國北方）地方的人，一生行跡各地，作品中結合了法國「新藝術」、義大利「十四世紀」以及英國三度六度和弦的風格，一方面是對整個14世紀的音樂發展作個總結，另一方面則開創了一種新樂派的風格，所以他也被奉為尼德蘭樂派的始祖。有關法國與義大利的風格，我們在前一章已提過。至於什麼是英國的三度六度和弦風格呢？接下來就讓我們一窺究竟。

來自英國的影響

　　對杜飛的作曲風格影響最大的，應屬英國作曲家鄧斯泰布爾（John Dunstable, 約1390－1453）。鄧氏是英國15世紀最重要的作曲家，同時也是天文學家兼數學家，他是貝佛特（Bedford）這領地公爵的牧師和樂師，曾有一段時間因公務的關係在法國待過。他的彌撒曲、經文歌、讚美詩和聖詠等作品也因此得以流傳到法國、奧地利和義大利等國，其中最著名的一首歌曲〈美麗的玫瑰〉甚至在當時歐陸各地的二十多本歌曲集中都可以見到。

　　在鄧氏的音樂中，最重要的特徵是三度音程的使用。複音音樂發展至此，聲部與聲部之間的音程距離大多保持在五度、四度與八度上，也就是複音音樂剛開始時，那些被作曲家認為是完全協和的音程。14世紀，在英國多聲部的宗教樂曲中出現了一種即興式的唱法，作曲家不需寫出其他聲

「音程」是兩個音之間的距離；「和弦」是指不同的音同時一起發聲，而且至少需要三個音；「和聲」則是指從許多音的合奏（唱）中所產生的一種整體的聽覺效果。

三度六度和弦其實已經和後來的大小調系統中的六和弦（三和弦的第一轉位）很接近了，以至於很多學者都認為這是大小調系統的前身。

部，只需在譜上寫上一些指示，歌者即能看著這些指示，自動變化聖歌的定旋律。這些指示大多要歌者將定旋律移高或移低八度五度之類的，原理和平行調很相似，但是其中有一個指示比較特別，稱為「即興低音」（Faburden），意思是要歌者把定旋律唱低三度。這個三度音程看似平凡無奇，卻有畫龍點睛之效。因為它的緣故，使得當時的英國歌曲產生一種別於其他國家的和聲效果，尤其當定旋律的上方還有一個四度音程的聲部時，更讓整個和弦*聽起來飽滿溫馨，這種組合我們稱之為三度六度和弦*（見譜例14）。

譜例14：三度六度和弦是以最低聲部和中間聲部的距離（三度）以及最低聲部和最高聲部之間的距離（六度）來訂定的。

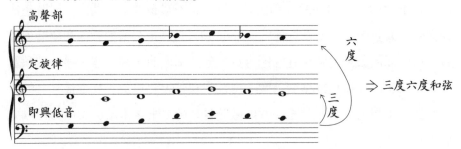

如果和只有五度八度和弦所組成的曲調相比，含有三度六度和弦的曲子聽起來確實飽滿溫馨得多。所以可想而知，當這種和聲之後隨著鄧氏的作品傳到歐洲大陸時，其回響是如何地熱烈了；再加上鄧氏樂派中，有很多人在歐陸各地任職，使得英國這種三度六度和弦的運用很自然地傳播到

各地。目前在歐陸可以找到的第一個類似的和弦組合是出現在杜飛的〈雅各彌撒曲〉（約1429）中（譜例15中記號"↓"所指的即為三度六度和弦）。在歐陸這種三度六度的和弦結構被稱為「假低音」（Fauxbourdon），由於它的結構與名稱和英國的「即興低音」很像，所以一般都相信，假低音的形成應該是來自英國的影響。

譜例15：歐陸的三度六度和弦

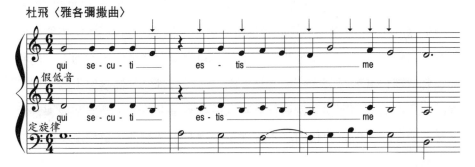

彌撒曲的整體化

在以杜飛為首的第一代中還有一個很重要的特點，即是普通彌撒曲中的五首歌曲（垂憐曲、光榮頌、信經、聖哉經和羔羊經）都使用相同的定旋律，使得原本沒有什麼血緣關係的五首曲子，頓時成了一家人，呈現出一套樂曲的整體性，這種型態的彌撒曲又可稱為定旋律彌撒曲。定旋律是整套樂曲的基礎，大部分來自聖歌，也可以是一首世俗歌曲，例如當時一首很有名的歌〈武裝之人〉就曾被拿來作為定旋律達三十多次。彌撒曲的藝術性得以發展即是歸因於這種一致性與連貫性的特質，而它也成為尼德蘭樂派的主要音樂類別。

復古者——歐克亨

繼杜飛之後，音樂似乎又回到了中古世紀那種神秘複雜的風格，因為

在第二代裡，法國音樂的勢力在沉潛一段時間後又露鋒芒，尤其在歐克亨的作品中，聲部間相互纏繞不清，一聲部未落，一聲部又起，樂曲各部重疊交織、不絕如縷，沒有一個清楚分明的段落，節奏也常出現不規則的音值和切分音，拍號更是變換頻仍，導致整體上有一種晦暗不明的效果。

熱愛對位

歐克亨來自法蘭德（Flanders，今濱北海的地區），先後在法國巴黎和圖爾斯（Tours）任職，主要以對位手法著稱。所謂「對位」，是指樂曲進行時，每個聲部所要注意的規則，這其中包含橫向與縱向兩方面：橫向指的是各聲部自我的發展，例如音域範圍、音程的進行、節奏等；縱向則是聲部與聲部之間的關係，例如什麼和弦與音程是允許的，什麼和弦與音程又應該避免等，所以對位的基本條件至少得有兩個聲部，這樣才有所謂的縱向關係。

自14世紀起，對位法已漸漸形成，然而隨著時代和作曲手法的變遷，對位法也一直跟著改頭換面。在以歐克亨為主的第二代尼德蘭樂派中，對位法成為一種純藝術手法，在它的幾種不同的型態中，對第二代作曲家較重要的是一種叫作卡農的技巧。卡農是一種很嚴格的手法，樂曲中每個聲部都必須針對同一個主題*進行模仿。不過如果每個聲部都因為要嚴格模仿*以至於一直重覆同一個主題的話，那未免顯得有些乏味，於是在嚴格模仿這個中心主旨之下，作曲家還是得想盡辦法讓主題有一

> 一首樂曲就像一篇文章一樣，需要有重點，樂曲的重點稱為主題。主題是使我們想起一首曲子的憑藉，它通常是一段簡短的曲調，不時地在曲子中出現，以連貫整首曲子的樂思。

> 「嚴格模仿」的意思，是指主題中每個音與音之間的音程關係在每一次模仿時都必須保持一樣。

些變化，例如同一個主題可以移低或移高，可以慢慢唱或加快速度唱，可以反著唱（倒影）或逆著唱（逆行），更可以又反又逆著唱（倒影逆行）（見下面譜例與圖片說明）。如此一來，作曲家就可以將一個主題「裝扮」得讓人一時之間看不出它原本的模樣。

圖21：卡農的嚴格模仿技巧

圖22：歐克亨和他的歌者。當時雖然已經發明印刷術，但是印一本譜還是很貴，無法人手一冊，因此我們可以從圖片上看到當時的譜都印得很大，讓整個合唱團可以倚靠在譜前練習。

歐克亨是位忠誠的對位法實踐者，在他的作品中，就曾出現過多達三十六聲部的卡農經文歌。本身就已經很複雜的對位法再加上歐克亨纏綿膠著的聲部安排，除非等到樂曲整個結束，否則很少出現清楚的斷句，這使得歐克亨的音樂格外地傳達了一種詭譎神秘的氣氛。如果以複音音樂純對位法的技巧來看，歐克亨實不愧為箇中登峰造極之人了。

化暗為明 —— 喬斯更

歐克亨之後，音樂峰迴路轉，又有「柳暗花明」的態勢；作曲家如今所追求的，是簡單明確的樂曲結構與柔和舒適的聽覺效果。為了能達到這些目的，很自然地我們看到樂曲中出現了一些異於歐克亨時期的作法，例如音樂段落比較清楚分明，樂曲中出現較多的三度六度和弦，旋律與節奏也變得較為簡單流暢等，這種新趨勢的代表人物為喬斯更。喬斯更為法國北方人，曾經是歐克亨的學生，之後在義大利度過約三十年的光陰。喬斯更可算是他那個時代最偉大的作曲家，凡是當時的作曲手法都可以在他的作品中找到，著實是一位集大成者。此外，他也樹立了一種重視歌詞表達的作曲風格，因為從複音音樂開始至今，作曲家汲汲營營於聲部之間的搭配以及對位手法的精進，多少忽略了歌詞本身的意義。喬斯更之所以力促樂曲應該有清楚分明的段落，無非也是希望能藉此彰顯歌詞的內容，否則聲部間的持續纏綿，連帶使得歌詞變得混淆不清，如此便失去了作為聲樂曲的意義。從下面這首喬斯更的〈聖母馬利亞〉（1502）中，我們看到在歌詞 "Ave Maria"（「聖母馬利亞」）之後接著三個小節的休止符，這些休止符將這句歌詞 "Ave Maria" 和下面的話語清楚地分開，使得樂句的段落格外分明，而且休止符的無聲靜肅也意味著崇拜聖母馬利亞時內心的平靜與恆久（譜例16a）。

歌詞的表達除了藉用分明的段落之外，喬斯更也嘗試運用象徵引喻的

手法，例如彌撒曲〈蒙神寵召的聖女〉的信經中有一個句詞為 "tertia die"，譯為「第三天」，喬斯更便使用三連音來表示歌詞中 "3" 的意思（譜例16b）；同樣地，三連音也可以用來象徵基督教中三位一體的神，如彌撒曲〈費拉拉公爵海克力斯〉中的歌詞「他和天父與天子同樣地被敬拜著」（"Qui cum Patre et Filio simul adoratur"）（譜例16c）。這種對歌詞的詮釋與象徵在整個文藝復興時期不斷地出現，並在往後的17世紀音樂中得以繼續發揚光大。

譜例16：喬斯更的歌詞表達

譜例16a：〈聖母馬利亞〉

譜例16b：〈蒙神寵召的聖女〉

譜例16c：〈費拉拉公爵海克力斯〉

諧仿彌撒

　　前面曾提過，自鄧斯泰布爾和杜飛以來，彌撒曲通常都以一個定旋律來貫穿整套樂曲中的各部分歌曲，這個定旋律可以取自聖歌，也可以是世俗歌曲，但無論如何都只是一個聲部，至於其他聲部就得靠作曲家自己創作了。然而從這個時期開始，作曲家用來串聯彌撒曲的不只是一個聲部而已，而是「接枝」整段多聲部的歌曲。以現代著作權的眼光來看，這似乎是不太理想的事，不過當時的作曲家也很厲害，他們常常可以把這些「借」來的藍本加以喬裝粉飾或再加上新的聲部，以至於如果他們自己沒有說出來的話，別人通常是認不出那些藍本從何而來的，這種手法被稱為「諧仿彌撒」。由於這些被借用來作為彌撒曲基礎的多聲部歌曲通常都是牧歌、舞曲或香頌曲之類的世俗音樂作品，使得宗教音樂中的世俗氣息越來越濃厚。這種情況當然不是教會執事者所願意看到的，1545到1563年的特倫特天主教會議就曾因此而作出禁止諧仿彌撒以世俗歌曲為定旋律的裁決。不過儘管如此地三令五申，這種作曲風氣在世俗化趨勢的推波助瀾下，終究是無法阻攔的。

實驗家 —— 魏拉赫

　　第四代尼德蘭樂派的中心人物魏拉赫也是法蘭德區的人，從三十多歲起到七十歲左右去世為止一直都在義大利威尼斯的聖馬可教堂擔任樂隊長一職，等於是將畢生之力都奉獻給威尼斯這個美麗的城市。他教過的得意門生如過江之鯽，許多都是16世紀後期威尼斯樂派中的著名人物，所以如果把魏拉赫視為威尼斯樂派的開山祖師可一點也不過分。魏拉赫的作品特色和聖馬可教堂裡相對聳立的兩臺管風琴有很大的關連，因為這兩臺管風琴的位置剛好「面面相覷」，所產生的音響效果便十分特別。（在當時一個教堂有兩臺管風琴已屬罕見，更何況是面面相對的兩臺了。）這因此刺

激了魏拉赫許多作曲的靈感，例如他也讓兩個合唱團分站兩邊對唱，一唱一答，而有問答的效果；或者他讓一邊唱大聲，另一邊唱小聲，則產生了回聲的效果。這種風格後來也成了威尼斯樂派的主要特徵，之後更促成了巴洛克時期「大協奏曲」風格的誕生。這一點我們將在下一章有更進一步的討論。

持續模仿

　　除此之外，一種稱為「持續模仿」的手法也在第四代尼德蘭樂派中廣泛地被運用。持續模仿是一種較為自由的模仿手法，它和卡農不同的地方，在於卡農於全曲中只有一個主題；持續模仿則有數個不同的主題。作曲家首先將歌詞依內容和意義分成數個段落，然後給予每個段落一個新的主題。在每一個段落剛開始時，先由某一個聲部單獨起唱屬於這個段落的主題，其他聲部則依續先後模仿這個主題，整首樂曲即在這種一段一段不同主題的模仿下形成了。這種作法的特點，在於每個段落會因為新主題的出現而被突顯出來，而且主題也可以分別出現在不同的聲部，有別於以往定旋律那種全曲自始至終一以貫之，只固定在某一聲部的作法。

前衛派 —— 拉索

　　尼德蘭樂派發展到拉索時，也正是這個樂派的頂盛期。拉索出生於蒙思（Mons，今比利時西南），小時候就已經是著名的唱詩班兒童，曾經還因為聲音優美被其他團體誘拐了三次。他的父母為了安全起見，決定將他交給貴族身邊的歌詠團，拉索也因此跟著西西里的龔沙格總督（Ferrante Gonzaga, 1507－1557）來到義大利，開始了他多年的遊歷生活。1564年起，拉索接任慕尼黑宮廷樂師長一職，一待便待了三十八年，直到去世為止。他一生寫了約二千首的作品，範圍含括當時所有的音樂類別，不論宗

教或世俗，不論法文、義大利文、拉丁文或德文，樣樣得心應手。在他那個時代，要出版作品並非容易的事，即使有，也常常是集合多人的作品一起出版，然而拉索卻一人出了好幾冊的作品集，單單在他生前所出版的作品數量就已是同時代之冠；而且也沒有人像他這麼常出現在當時的銅雕和木刻中。從這種種跡象看來，拉索在生前想必享有特殊的社會地位與尊榮。

音樂與文字的對應

拉索的風格可以說是喬斯更與魏拉赫的總結，包含了各式各樣的作曲手法，其中一項最明顯的特質，也是拉索一再被提出來討論的地方，即是如何將歌詞的意義與精髓藉由音樂表達出來。這個手法在喬斯更的作品中已露端倪，到了拉索則更見神韻，下面便舉出幾個簡單的例子以便說明：

譜例17：拉索的歌詞表達

譜例17a：〈神的子民，你們要讚美神〉

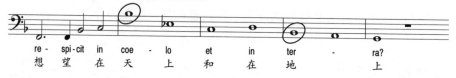

譜例17b：〈我終日犯罪〉

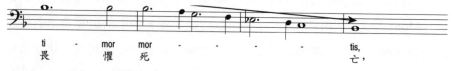

譜例17c：〈主啊！求賜平安〉

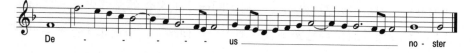

譜例17a歌詞中的"coelo"和"terra"分別是「天」和「地」的意思。我們看到曲調在"coe-"這個音節時突然一縱，跳到整句話的最高音bb上，之後在"ter-"這個音節時又降到低八度的bB上，這之間八度的高低差別，正是拉索用來呈現「天」與「地」之間的空間差距。譜例17b歌詞中"mortis"的地方，曲調由高音處逐次滑落，節奏的設計也呈現出力量的緩緩失散剝落。如果我們知道"mortis"這個字是「死亡」的意思的話，那麼我們一定會為拉索這種隱喻法而嘖嘖稱奇，因為他將臨終前那種聲調越沉越低，氣息越呼越弱的情景絲絲入扣地傳達出來。譜例17c的"Deus"是「神」的意思，拉索則用一長串高高低低的快速花腔裝飾音來表示對神崇拜讚美之意。在拉索的作品中，我們看到了音樂不僅可以具體地呈現空間的距離，也能抽象地表達人身體的狀態以及內心的情緒感受，這樣的手法無疑地已經為往後的巴洛克時期犁出了一片期待收成的園地。

羅馬和威尼斯

羅馬的嚴謹守成

　　由於尼德蘭作曲家陸續地到義大利任職與創作，無形中造就了義大利自16世紀中葉起成為歐洲音樂文化的重心。至此，中古世紀法國的主導地位等於是經由尼德蘭樂派轉交到南方的義大利手中。在這同時，義大利音樂界外來客的現象趨緩，取而代之的是自己的音樂家與樂派，其中最重要的要屬羅馬樂派與威尼斯樂派了。羅馬樂派是指16世紀後期一群在教宗的直屬教堂裡任職的作曲家。他們的作品大多是宗教音樂，主要為彌撒曲和經文歌。音樂中結合了尼德蘭樂派的對位風格與具有義大利本土特點的音色與旋律；節奏平穩流暢，尤其偏好以葛利果聖歌為定旋律；不喜歡有樂器的加入，而以純聲樂曲來突顯人聲的純淨無邪；這個樂派的代表人物為帕勒斯替那 （Giovanni Pierluigi Palestrina, 約1525－1594）。帕氏生於羅馬附近的帕勒斯替那城 （他的名字也由此而來），不到二十歲即任故鄉教堂的管風琴手，二十六歲時更上一層樓，擔任教宗所在的聖彼得教堂中茱莉亞禮拜堂的樂師長。之後雖然因命運乖舛而數度更換教堂工作，但最後終於在四十六歲壯年時又得以回到聖彼得教堂任職，直至過世為止。

帕勒斯替那

　　帕氏和尼德蘭樂派的最後一位大師拉索同樣是帶領複音對位風格攻上音樂史巔峰的大師，他們也同一年去世，同為尼德蘭樂派顯赫炫耀的歷史樂章作結，但是他們的作品卻有著不同的風格：拉索生性活潑、頭腦機敏、喜歡浸淫於歷史、詼諧與謎語般的事物；帕氏則持重嚴謹，不受時代

新潮流的左右而堅持自己的理想。他和拉索都是複音音樂的集大成者,然而拉索匯合所有作曲手法,開新時代風氣之先,猶如運動家一樣地不斷向前挑戰,所以我們在拉索的作品中隱約耳聞巴洛克時期之將至;同樣地,帕氏也集當時所有作曲手法於一身,但是他把注意力集中在宗教音樂上,專注於如何使這些手法達到一種平衡穩重的純淨感,猶如手工藝者所追求的精緻完美,所以我們聽到的,是文藝復興時期對位風格典範的展現。

馬伽里傳奇

　　帕氏一生際遇時起時伏,其中一段最傳奇的故事莫過於是他被稱為「宗教音樂的解救者」。這個聲譽是源於1561-1563年所舉行的特倫特宗教會議時,教宗庇護四世(Pius IV, 1499-1565)有鑑於當時宗教音樂已失去原有的特色、摻入太多世俗歌曲的成分,原以素雅樸實見稱的葛利果聖歌因為加入太多裝飾音而顯得越來越花俏、樂曲中的歌詞也因為複音音樂中聲部間的你來我往而變得混濁不清、不易聽懂,諸如此類的因素使得教宗決定對宗教音樂來個徹底的「大掃除」,甚至考慮要將多聲部的複音手法逐出宗教音樂之門,希望宗教音樂能因此重現以往葛利果聖歌那種素淨簡單的特質,也使每個人都能清楚聽懂歌詞的含意。帕氏有鑑於此,便著手寫下著名的〈馬伽里彌撒曲〉(1562/63),以供會議執事者作參考。這些人聽了之後,不得不承認,在多聲部的對位風格中仍然可以清楚聽懂歌詞的內容,也就是說,聲部多寡和歌詞的清晰與否其實並沒有關係,端賴作曲家如何設計樂曲。最後大會只好容許複音風格繼續存在於宗教音樂中,只要歌詞明瞭清晰,音樂的表達不要太世俗花俏即可。從此帕勒斯替那風格即成為天主教複音音樂的代名詞,而他的作品也成為宗教音樂的典範。

均衡對稱

帕氏的作品所傳達的，並不是什麼特別的樂曲結構或新穎的表現方式，而是一種幾乎沒有任何裝飾的純淨以及因此油然而生的尊嚴，這種尊嚴已超越了個人自我表達或表現的欲望，是一種出乎內心自然來讚美上帝的音樂。在當時那種強調個人表達以及一心想要發展新作曲手法和新音響效果的環境裡，帕氏的音樂尤如崖巔的一朵玫瑰，不食人間煙火，綻放著出塵脫俗的風采。從作曲手法來看，我們可用「平衡對稱」來形容帕氏的音樂。他的曲調平穩，音程鮮少出現大「跳進」，即使有，之後也會接著「級進」*（見譜例18）；而且雖然每個聲部的節奏都不同，但有時也會在適當的地方讓所有的聲部一起齊唱。

> 所謂「級進」，是指前後音的出現都保持二度音程的距離，例如Do-Re-Mi-Fa-Sol；相反地，「跳進」則是指前後音的出現大於二度音程的距離，例如Do-Sol或Re-La-Do等等。

譜例18：帕勒斯替那的經文歌〈聖日〉

和其他作曲家比起來，帕氏所使用的不協和音程要少得多。由於當時對不協和音程的觀念已開放許多，所以作曲家很喜歡用不協和音程來表示某種特別的情感或製造特殊的音響效果，但是帕氏對不協和音程的使用卻仍然很小心翼翼，即使有不協和音程的出現，也會在之前作好準備動作，之後更接上協和音程，使不協和音的出現不會顯得唐突刺耳。帕氏對這種

之前的準備與之後的解決工作都有他特殊的方式，以致曲調聽起來仍然是平穩溫和。這種有規律且平衡的作曲法，雖不致有波瀾壯闊、扣人心弦的景象，也沒有飄渺虛幻、引人遐思的情懷，但它卻猶如雋永的小溪，令人心平氣和地走入天主崇拜中，即使不是信徒，也會因他音樂中的那一份純淨無瑕而感動──不創新，不復古，卻是一位十足的複音音樂大師！帕氏的對位法藝術因此超越了時空限制，成了後代學習的典範。18世紀奧地利作曲家兼理論家福克斯（Johann Joseph Fux, 1660－1741）歸納整理帕氏的對位風格，奠定了對位法理論的基礎。一直到今天，大部分學生所學的對位法都由帕氏而來。

威尼斯的繁華新潮

　　和羅馬樂派大約同時期，但作風完全不同的是威尼斯樂派。這兩地音樂風格的差異和它們的地理背景有很大的關係：羅馬因為是教宗的所在地，自然受宗教的影響較大，為了保持宗教音樂的理想，所表現的就顯得比較保守，對於新作風的接受也比較慢；然而威尼斯卻是一個自由開放的城市，長久以來政治上的獨立以及海港的地理位置使威尼斯貿易繁榮、觀

圖23：16世紀歐洲最繁榮的城市──威尼斯。11世紀時，中古歐洲的商業城市與對外貿易漸趨興起，其中以義大利北部的威尼斯率先成型。它的商業城市生活與封建制度截然不同，自由、開放、繁榮與進步是其典型的特色。

念開放，所有新奇前衛的事物在這裡都找得到。城裡居民團結一致，將自己建造成一個自由王國，不受外界任何壓力的擺佈。在這種情況下，我們自然可以想像得到，威尼斯的音樂發展必定也是相當前進的。

聖馬可大教堂

威尼斯樂派從前面已提到的魏拉赫首開其端，接著由於他幾位得意門生如加百利（Andrea Gabrieli, 約1510－1586）、德洛依（Cypriano de Rore, 約1516－1565）、查利諾（Gioseffo Zarlino, 約1517－1590）和維欽提諾（Don Nicola Vicentino, 1511－1576）的成就而使威尼斯樂派享譽歐洲。巴洛克早期的代表作曲家舒茲（Heinrich Schütz, 1585－1672）和蒙特威爾第（Claudio Monteverdi, 1567－1643）也都多少受到威尼斯樂派這群大徒弟的影響，可見威尼斯樂派在傳承文藝復興與開啟巴洛克時期的過程中占了很重要的地位。威尼斯樂派的前衛作法，首要的即是前面所提到的對唱與回聲效果。這個樂派對聲音與空間的關係很感興趣，他們以聖馬可大教堂為實驗室，讓合唱團、管樂器與弦樂器以不同的組合方式分佈在教堂的四周，以產生不同的音色變化。這種實驗越演越烈，音響效果也就越來越華麗堂皇。我們可以想像當時的人坐在教堂裡，四面八方的聲音猶如天主的話語從上而下，如雷貫耳，其震撼人心的強烈力量是可想而知的。這種音樂的空間感其實多少也與當時自然科學對地球宇宙的研究有關，其影響所及，在繪畫和建築的空間運用上也十分醒目。除此之外，半音[*]的使用、對器樂曲的興趣以及有關音樂物理現象的實驗與

> 半音是指將原來的音降低或升高半音，通常以降記號"♭"、升記號"#"或還原記號"♮"來表示，例如從A變成♭A或#A，或者從♭A或#A還原成♮A（見譜例19）。半音的使用可以增加旋律變化，豐富和聲效果，特別是在16世紀的牧歌作品中很受歡迎。

探討，在在都顯示了威尼斯樂派對人間事物的好奇，而這也正是文藝復興精神的一種表現。

譜例19：半音

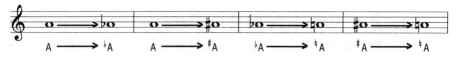

宗教改革

隨著文藝復興新時代精神的湧現，人們對於過去中古世紀那種出世苦修的宗教理想已漸漸不以為然，再加上基督教會長久以來的積弊陋習，使得世人普遍對教會心生不滿之情，尤其在那些興盛的城市裡，中產階級市民滿懷自信，對於靈魂還得靠教士救贖，或向教會購買「贖罪券」才能得救的作法感到嫌惡。16世紀前半葉的宗教改革運動，即是在這種時空演變與人心歸向的條件下促成的。這項運動的領導人馬丁·路德（Martin Luther, 1483－1546）出生於德國一個虔誠的基督教家庭，十八歲時進入耶爾弗特大學修讀古典文學，之後改變志向，進入當地的修道院成為一名修士。1508年他移居威丁堡，並在當地大學執教。就在這段期間，他的宗教思想有了很大的改變，使得他最後終於不得不與羅馬教會決裂，開始宗教改革之路。

讓民眾自己讚美神

馬丁·路德的改革運動，打破了中古世紀以來教會一統天下的制度，自然也在教會歌曲上產生了一些影響。首先是在禮拜儀式中音樂的演唱方式改變了：以前儀式歌曲大多由神父、修士或教會專屬的合唱團來唱；而今參加禮拜的民眾已成為這些歌曲的主唱者，歌詞也從以往的拉丁文改為民眾日常所使用的語言*，基督新教音樂的重心因此移到了民眾所唱的歌曲上面。這項改變和路德的宗

> 這與當時歐洲宗教一統天下格局的瓦解以及隨之方言文學的興起是息息相關的。路德便是將拉丁文《聖經》翻譯成德文的人。

教思想有關，他相信「因信得救」，凡是行神正義之人必因信神而得救，從而否定了教士的媒介地位。他強調的是人內心的虔誠，主張人與神的直接溝通，因此在禮拜中，民眾應當用自己的聲音來傳達對上帝的崇敬與讚美。不過路德也並沒有因此而完全否定過去的教會儀式歌曲。在新的會眾歌曲中，有些是路德和他的音樂幕僚華爾特 （Johann Walter, 1496－1570）把葛利果聖歌裡的歌詞翻譯成會眾所說的方言而成，有些是把過去就已經存在的宗教歌曲填上新詞，或是修改一些家喻戶曉的民謠，使它們和宗教內容搭上關係。當然除此之外，路德和其他新教作曲家也有自己的新作。

這些會眾歌曲基本上都是單聲部，這是因為考慮到並不是每個信徒都有音樂天分，可以馬上分部視譜，唱出多聲部的歌曲。但是這並不意味著在路德的新教中就只有單聲部歌曲，相反地，他還接受當時所有的作曲手法，例如尼德蘭樂派與帕勒斯替那的對位技巧就繼續在新教中流行著。這些多聲部樂曲的演唱工作則由教會合唱團擔任，然而不同以往的是，他們不再由修士或專任的歌者所組成，而是讓有興趣的業餘民眾自願參加。這些合唱團在儀式中和會眾交替演唱，合唱團是多聲部，會眾是單聲部，另外再加上管風琴的伴奏，一樣可以產生豐富而有變化的和聲效果，而且最重要的是，它凝聚了會眾共同參與的向心力，為音樂的平民化翻開了一頁新扉。

簡言之，路德的音樂改革達到了平易近人的目的。宗教歌曲的內容不再如以前的拉丁文那樣艱深難懂，曲調也不再只有受過專業訓練的人才唱得出來，即使是藝術性很高的複音歌曲，也開放給有興趣的民眾一起練習。用音樂讚美上帝不再是神職人員的特權，這無形中拉近了民眾和上帝的距離。這個信念就如路德曾經說過的一句話：「上帝用祂的話語與我們聯繫，我們則用禱告和讚美歌與祂交通。」

世俗歌曲

　　尼德蘭樂派以獨特的聲樂對位風格在歐洲創造出一種不分國界的宗教
音樂典範，這些宗教作品大多是由拉丁文寫成的彌撒曲和經文歌；相反
地，世俗歌曲則因國別不同而有各自的語言和類型，例如義大利的「牧歌」
和「農村曲」、法國的「香頌」、西班牙的「農村曲」、德國的「定旋律歌
曲」和「合唱曲」以及英國的「歌調」等等。它們都是以各國方言演唱的
世俗歌曲類型，演唱的方式彈性很大，可以是純聲樂、純器樂、獨唱帶伴
奏或合唱與樂團混合等，這種有彈性的演出方式最大的好處是可依當場人
手的狀況作調整。它們是教堂與宮廷之外的另一種藝術，主要流行於新興
的中產階級裡。這些新社會的工商市民致力於財富的生產，教育程度也隨
著知識的開放與財富的增加而日漸提高，音樂也就自然而然地成為日常生
活的調劑和娛樂了。

義大利

　　義大利的農村曲一開始興起於拿波里，大多為三聲部的合唱曲，歌詞
主要是敘述農村田野間的生活，有民謠般的旋律和舞曲般的節奏。相對之
下，牧歌的藝術性則高出許多，為當時最重要的世俗歌曲類別。這時期的牧
歌和中古末期牧歌不同的是歌詞的來源，
後者本身便是一種稱為「牧歌」的詩歌類
型，而文藝復興時期的牧歌則取材於當時
流行的「十四行詩」。此時的牧歌最少有四
聲部，追求豐富的和聲與圖畫式的曲調*。

> 圖畫式的曲調是指以音樂模
> 仿歌詞中的事物，例如山
> 川、雷電、鳥鳴、獅吼等
> 等。

此外還可以將一個比較長的題材分成幾首牧歌，使前後有連貫性而成為「牧歌劇」。

法國

香頌於13世紀末逐漸凌駕敘事歌與輪旋曲而成為法國主要的世俗歌曲類型。從15世紀開始，它的影響更擴及義大利，也成為當地重要的世俗歌曲。香頌大多為三聲部，由獨唱的高聲部搭配兩個樂器伴奏的低聲部，有時也會有四聲部的純聲樂曲出現。之後受到牧歌的影響，也開始強調歌詞的表現力，有很多圖畫式的曲調以及半音的使用。

德國

德國的定旋律歌曲原先是一種獨唱聲部配上樂器伴奏的型態，可是主唱的聲部不似香頌般在最高聲部，而是在第三聲部，音域約和男高音聲部相同。之後因為受到義大利風格的影響，主唱聲部才漸漸移往最高聲部。這種獨唱搭配樂器伴奏的風格後來也演變為純聲樂的合唱曲型態。

世俗音樂中的自由氣息讓人們能盡情地營造想像空間與抒發思想感情，它的重要性不僅在於提供當時市民階級的休閒娛樂與調劑，也提供宗教歌曲豐沛的創作泉源。儘管它在功能和表現上異於宗教音樂，但是事實上卻有越來越多的宗教歌曲不是從世俗旋律中擷取片段曲調為基礎，就是直接將整首世俗歌曲填上新詞而成為宗教歌曲；另外也有很多器樂曲是由世俗歌曲改編而成，或是直接以樂器取代人聲而來的。由此可見，世俗歌曲在當時音樂歷史中所居的樞紐地位是不容忽視的，而它也正是文藝「人間世」的最佳寫照。

17世紀——炫爛繽紛的時代

「我盡人類所能,排除所有成見去面對宗教爭端,就如同我到來自其他星球,是個謙虛的學習者,對任何教派一無所知,也不受任何義務羈絆。」

——《神學系統》

萊布尼茲【Gottfried Wilhelm Leibniz, 1646-1716】

文藝復興、宗教改革和地理大發現陸陸續續對人們的思想和生活發揮巨大的影響力。社會變得越來越多樣化，各種不同的社會勢力不斷產生並且彼此間發生衝突，一連串的宗教戰爭荼毒人民的生活，對海外殖民地的爭奪也是各國間大大小小戰爭不斷的原因。荷蘭因為繁榮的貿易經濟與共和政體而受到它國嫉視；三十年戰爭加諸於日耳曼各國的慘重破壞，是法國在本世紀起稱雄歐洲的主要原因之一；〈阿里伐條約〉的簽訂結束了北歐斯堪地那維亞地區的戰爭；神聖羅馬帝國的權力因為〈威斯特發里亞條約〉而被架空；義大利仍舊只是一個地理名詞；西班牙的勢力日漸衰退；相反地，英國擊敗了西班牙的無敵艦隊後，在本世紀起展現其新興霸權的氣勢。

　　理性和信仰間的爭議因為科學的昌明而日漸白熱化，豁然開朗的新世界與封閉保守的舊社會仍在作殊死之戰。當科學來臨時，科學家焚膏繼晷的目的是為神所創造的大自然找到科學的原理原則。然而從神到科學的過渡期間，一些古代的迷信卻還是在伽利略（Galileo Galilei, 1564–1642）的思想裡殘存著，就連偉大的牛頓（Isaac Newton, 1643–1727）都不能豁免。檢查制、不寬容的態度與迷信沆瀣一氣的結果，抑制了知識的增長與傳播。但是另一方面，歐洲人的關懷也從超自然逐漸轉向現世，從神學變成科學，擴充知識、改善生活的動力取代了對天堂的冀望與對地獄的畏懼。享樂主義仍在上流社會風行著，他們不懷疑宗教，因為信仰對下層大眾還是有幫助的。玩科學則是少數幾個世家大族的專利，不論實驗室或望遠鏡都是那麼時髦的東西。

　　這就是17世紀的歐洲。

「巴洛克」一詞

人們通常以一個時代的特徵或特殊事件的發生作為劃分歷史時期的根據，儘管我們都知道，時間本是無法分割的，但是透過這些特徵或事件使得前後時代有了明顯的區別，如此我們也就可以掌握歷史，分析歷史以及進一步探索前後差異的原因等等。以音樂上的「巴洛克時期」為例，翻翻音樂字典，看看人們是如何界定它的時間，這時我們會發現，幾乎所有的字典中都寫著它是從歌劇的誕生開始，也就是1600年前後，一直到1750年巴洛克時期最偉大的作曲家巴哈（Johann Sebastian Bach, 1685－1750）過世為止。我們姑且不論這樣的分法在學術上是不是有缺失*，但是至少在音樂史的描述上，它是比較清楚明確，同時也比較易於讀者記憶與理解的。然而以「巴洛克」一詞來形容這個時期的音樂風格，總是給人霧裡看花、丈二金剛摸不著邊的感覺，儘管今天「巴洛克音樂」這個用法已經如此通行，甚至到了理所當然的程度，以至於當人們提到它時，似乎很自然地不會去在意「巴洛克」這個詞和當時音樂風格之間有什麼樣的關係。即使如此，我們還是應該對「巴洛克」作個說明，至少知道為什麼人們用它來標

另一種說法是認為，儘管17世紀在音樂型態和作曲手法上有許多創新，例如數字低音、歌劇、神劇、協奏曲等，但是從另一個角度看，這些創新多少也是16世紀音樂發展的延伸；如果16世紀的音樂是一朵含苞待放的花，那麼17世紀的音樂就是這朵花苞盛開的景象，所以整個過程應該是一個連續體，不應強制在1600年左右作一個分段。由於音樂學者們至今對此都還爭論不休，所以筆者此處仍維持普遍的說法，視1600年為巴洛克時期的開始。

誌一個歷史時期，就算是名正而言順吧！

「巴洛克」（Baroque）這個字可以追溯到16、17世紀的西班牙文 "barrueco"、葡萄牙文 "barroco" 和法文 "baroque"。這些字的意思相近，都是指畸形、不夠完美的珍珠或寶石，也可指珍珠邊上長出的贅瘤。自18世紀起，"baroque" 這個字在法文文獻中被廣泛用來形容所有不規則形狀的物品，或是奇特怪異的言行舉止；在藝術界中更有貶抑輕視的味道。音樂上剛開始使用 "baroque" 這個字時，也有負面的意思，例如在法國哲學家盧梭（Jean-Jacques Rousseau, 1712—1778）的《音樂辭典》（1768）中，"baroque" 的解釋為：「混淆不清的和聲、過分裝飾的轉調與不協和音程、不自然的旋律、艱深的曲調……。」這種說法一直持續到19世紀中葉，但都只用來形容某個音樂作品或藝術品，並沒有廣泛概括整個時期的意思。

1855年，著名的瑞士藝術史學家布爾克哈特（Jacob Burckhardt, 1818—1897）在《義大利藝術欣賞導論》一書中首次以「巴洛克」作為一個時期的概念。之後，同是瑞士的藝術史學家沃夫林（Heinrich Wölfflin, 1864—1945）於1888年的著作《文藝復興與巴洛克》中很明確地將「巴洛克」視為介於文藝復興與古典主義間的一個時期，並且具體列出這個時期的特徵與風格，「巴洛克」原本的負面意義因此得以「中和」，而成為一個比較客觀中性的概念。從此，「巴洛克」即成了藝術史上一個時期的名稱。約三十年之後，也就是1920年左右，德國音樂學者薩克斯（Curt Sachs, 1881—1959）引用藝術史的說法，也把巴洛克視為一個音樂時期。至此，所謂的「巴洛克時期」就名正言順地成為從17世紀初到18世紀中葉的這一段音樂發展歷史。

人們除了從藝術史中「借用」了巴洛克一詞來形容這個時期的音樂以外，它其實也有專屬的音樂名稱：「數字低音時期」和「協奏風格時期」*。

這兩個名詞可能是因為聽起來太專業了，所以較不為人所知，然而實際上它們都比「巴洛克」要來得貼切，因為「巴洛克」畢竟是藝術史上的名詞，是否也能作為音樂史上的名稱，是很有疑問的[*]。相反地，「數字低音」和「協奏風格」卻是道道地地、實實在在根據這個時期音樂發展的特徵所定出的具體名稱。換言之，「巴洛克」這個詞其實並不能告訴我們太多有關這個時期的音樂特徵和內容；但是當我們提出「數字低音」與「協奏風格」時，卻已經將這個時期的兩大音樂特徵言簡意賅地標誌出來了。至於什麼是「數字低音」？什麼又是「協奏風格」呢？以下就分別加以解釋。

「數字低音時期」是由德國的音樂學學者李曼 (Hugo Riemann, 1849－1919) 於1912年在《音樂史手冊》第二冊中提出來的；而「協奏風格時期」則是由瑞士的音樂學學者漢辛 (Jacques Handschin, 1886－1955) 於1948年在他的著作《音樂史概論》中提出的。

現在在一般音樂史的研究裡，已經不再使用像「巴洛克」、「古典」或「浪漫」等名詞來形容每個時期的音樂，一來因為這些名詞都不是來自音樂史本身，而是借用藝術史或文學史的概念，以至於常常引起質疑；二來是因為這些從其他領域借來的名稱常常會先入為主地誤導人們理解音樂的本質，所以現在音樂學家一般都只使用各個音樂所屬的年代，如「17世紀音樂」、「18世紀音樂」等來區分不同時期的音樂風格。

數字低音

顧名思義，「數字低音」一定有數字和低音。正確的解釋應該說，它是一種專門的記譜法，在低音聲部的下方（或偶爾也在上方）加上數字，就像下面譜例所顯示的：

譜例20：數字低音

我們看到，在這個低聲部中，作曲家只畫上一個音符，然後在音符的下方加上一些數字。在這九個低音中，有七個音是一樣的，都是指同一個音——c，但是因為位於它們下方的數字並不一樣，所以所彈出來的結果也不同。這些數字其實就是其他沒有被畫出來的音的「化身」，它們都有自己特殊的定義與演奏規則，分別代表在它們上方已寫出來的那個低音和其他沒有畫出來的音之間的音程距離，例如6就是代表六度音程，意指沒有畫出來的那個音是位在距離低音六度音程的地方。在數字的旁邊如果還有升、降或還原記號的話，就表示這個音還要升高或降低半音、或者還原；如果沒有數字，只有升、降或還原記號，則表示3被省略不寫了，而所需要升、降或還原的也就是位於三度音程的那個音；若音符的上下方完全沒有數字，則代表以這個低音為根音的三和弦。如此一來，作曲家只須寫出數字，演奏者即能明白作曲家指的是哪些和弦，例如以上面的數字低音為例，演奏者一看就會彈出以下的和弦：

譜例21：數字低音所指的和弦

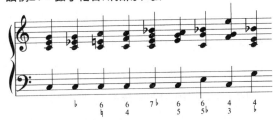

　　數字低音是整首曲子的和聲基礎，藉由和弦來填充低音部和高音部之間的空隙，豐富整首曲子的音響效果，使樂曲聽起來更加渾厚生動。在當時，一個彈奏數字低音的人，如果是在大鍵琴或管風琴上彈奏的話，他的左手就是彈這些已經在譜上畫出來的低音，右手則根據作曲家所標示的數字和記號，加上他所具有的和弦與對位法知識，隨時配合高音部主旋律的進行來補充和聲的效果。在彈奏的過程中，雖然這些數字已經提示了演奏者應該使用哪些和弦，但是這些和弦中的音要如何處理變化，就要看個人的功力與喜好了。也就是說，同一個數字低音可以有不同的彈奏方法，而不同的演奏者也會彈出不同的效果。下面的例子可多少解釋一下這種情況：

譜例22：數字低音不同的彈奏方法

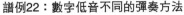

魯特琴的歷史相當悠久，最早可見於西元前的波斯和兩河流域地區。在其漫長的發展過程中，魯特琴逐漸流傳到世界各地去，所以也就有了不同的名稱以及因它而產生的不同文化，例如中國的琵琶，日本的比瓦（Biwa）或阿拉伯的烏德（Ud）等。其中烏德即為現在歐洲地區魯特琴的前身。相信熟悉西方歷史的人都知道，阿拉伯世界的全盛期向西曾一直擴展到西班牙地區，而烏德就是在13、14世紀前後經由西班牙傳入歐洲而成為魯特琴的。

魯特琴紅透半邊天

除了大鍵琴和管風琴以外，魯特琴（Lute）* 也是一種常見的數字低音樂器。此外，它也是一種重要的重奏與獨奏樂器，在17、18世紀的歐洲音樂史上占有非常重要的地位。魯特琴在當時受人喜愛的程度，幾乎已經到了家家都有一把的地步。它給人的感覺就像是吉他一樣，大小適中，攜帶方便；而且音色優美，擁它在懷裡，很自然地使人陶醉在音樂的美感氛圍之中，不論是自彈自唱或是替別人伴奏，都是非常理想的。在數字低音手法興盛之前，魯特琴已經是民間樂曲中一個很重要的伴奏樂器了；到了數字低音時代，因為

圖24：圖中顯示的是巴洛克時代典型的五聲部合唱。從左至右分別為男高音（他的右手兼打拍子）、兩個女高音、女低音以及男低音。由於當時的聲樂曲常常會加入樂器伴奏，尤其是加重低音和聲的效果，所以我們看到第二女高音還兼彈魯特琴，而男高音也拉腿上提琴（Viola da gamba）*。腿上提琴的音域約略與男低音相當，同樣是用來加強低音聲部的分量。

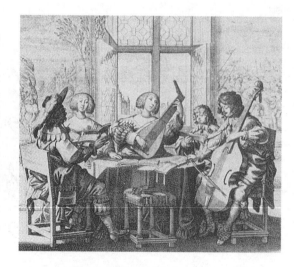

它具有適合彈奏和弦的特長，所以也就自然而然地成為一個重要的數字低音樂器，我們常常可以在有關當時音樂文化的圖片中看到魯特琴的出現。

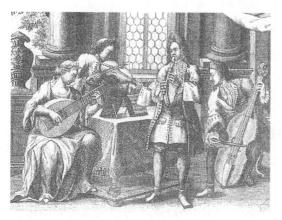

圖25：巴洛克時期常見的家庭式重奏曲組合。圖中的四個樂器都是當時的重要樂器，由左至右分別為魯特琴、臂上提琴、木笛*及腿上提琴。臂上提琴和木笛負責高音到中音的範圍，魯特琴與腿上提琴則負責中音至低音的音域部分。

數字低音的前身

　　論及數字低音這種記譜方式，其實早在16世紀末義大利的宗教樂曲中就已經看到它了。那時的樂曲很多都是好幾個聲部，而且聲樂與器樂混合，另外還要加上管風琴，因此如果要把這些聲樂、器樂和管風琴的音一起寫在總譜上的話，一來需

"Viola" 這個字在歐洲中古時期是泛指所有的弦樂器，然而自16世紀起弦樂器的種類日漸繁多，所以人們就以它們在彈奏時被撐拿的方式，將 "Viola" 歸類成兩大家族：一個是「腿上提琴家族」(Viola da gamba)，"gamba" 是腿的意思，意指樂器是夾在兩腿之間演奏的，它們的音域較低，在16、17世紀重奏音樂中是不可或缺的弦樂器，到了18世紀，它甚至還是很重要的獨奏樂器；另一個是「臂上提琴家族」(Viola da braccio)，"braccio" 是手臂的意思，意指這種樂器是靠手臂來支撐的，它們的音域較高。

木笛又可以分為高音、中音、次中音與低音，聲音由削尖的圓椎形孔中吹出。它在11世紀時已經流行於歐洲，到了巴洛克時期遂成為重要的管樂器。但是由於它的音量和音色都不能作太多的變化，以致於在18世紀時為長笛 (橫笛) 所取代。到了20世紀才又被拿來作為學校教學及家庭演奏之用。

要很多紙，二來也要花很多時間，所以就有一些作曲家為了節省空間和時間，便開始在管風琴的譜上只寫上數字。由於這些數字的定義與對位法的原則互相吻合，所以對演奏者而言，這種數字記譜法並不會帶來很大的困擾，反而還漸漸地普及開來。

另一方面，我們也可以在當時的經文歌中見到數字低音的雛形。早期的經文歌是沒有樂器伴奏的，但是當它發展到16世紀末時，即開始有了管風琴的伴奏。這個伴奏的原則很簡單，它總是依循所有聲部中最低的那個音進行，而且貫穿全曲不間斷，所以又稱「伴隨低音」。很明顯地，伴隨低音在這裡已經有加強低音的作用了。除了這個功能之外，由於當時的管風琴手通常也都是合唱團的指揮，所以他還可以藉由伴隨低音來控制合唱團的音準與拍子。

此外，在文藝復興時期，宗教音樂的聲部數目也逐次在減少之中，由原來五到八個聲部的標準結構縮減為一到四個聲部。導致這種轉變的原因很多，有時是因為市民階層中私人的演出場地較小，無法容納太多歌手；有時是因為缺少演唱者，所以只好把原來的樂曲改編給規模較小的合唱團使用，或甚至給一人獨唱用。規模變小後，數字低音的重要性也就突顯出來了，因為它的和弦不僅可以提供和聲基礎，同時也可以填補聲部的不足，保持原本多聲部的音響效果。然而改編畢竟不是長遠之計，以至於義大利曼圖亞（Mantua）的宮廷樂師長威亞達那（Lodovico Viadana, 約1560－1627）便興起了專為一到四聲部寫曲子的念頭，並且在1602年出版了《一百首宗教協奏曲》。這本曲集的問世使威亞達那從此在音樂史上樹立了屹立不搖的地位，因為這些專為小編制聲樂與數字低音伴奏所寫的樂曲讓數字低音終於有了正式的「名分」，成為樂曲中不可或缺的一部分。不僅如此，就像曲集名稱中「協奏曲」所提示的，這些作品也為巴洛克的協奏風格增添新的一頁。有關這個部分，我們將在下一節繼續討論。

以古創新

　　在音樂史上我們常會發現，有些作曲手法只限於宗教音樂，有些則只限於世俗音樂，兩者壁壘分明。但是數字低音打破了這個藩籬，不只在宗教音樂上，而且也在世俗音樂上快速地蔚為一股作曲潮流，這和16世紀末一種剛興起的「獨唱歌曲」有很大的關係。這種歌曲是一種很特殊的類型，它帶有數字低音的伴奏，本身的曲調則像朗誦調一樣，以半說唱的方式來吟唱。之所以會有這種類型的獨唱歌曲產生，實在是出於一種意外。16世紀末歐洲的文藝復興運動方興未艾，義大利佛羅倫斯的一群文人雅士受到這股復興古希臘文化及文學、藝術思潮的影響，便在巴第伯爵（Giovanni de Bardi, 1534－1612）的宮室中聚會，討論如何恢復古希臘的音樂，尤其是在古希臘詩歌或悲劇中出現的獨唱曲，更是這個「佛羅倫斯學會」一心嚮往回復的藝術。這些古希臘的獨唱曲通常是以里拉琴、琪塔拉琴或奧羅斯管來伴奏，主要是藉著音樂表達劇中人物心底深沉的悲慟。然而要重現一千多年以前的音樂實非易事，一來因為相關的理論與描述十分有限，二來有關古希臘音樂實際演奏情況的文獻也已付之闕如。不過即使在這樣的情況下，佛羅倫斯學會還是憑著手上的資料與自己的想像，重現了他們自認為的古希臘獨唱樂曲，作為對當時複音對位風格的一種反動。然而從今天音樂學的角度來看，他們的所作所為並不是重現過去，反倒是發展出一種新的樂曲型態。這種新的獨唱樂曲是以半說話、半歌唱的曲調配上當時正興起的數字低音，如譜例23所示：

譜例23：卡契尼（Giulio Caccini, 約1551-1618）《新音樂》（1601）中的抒情調

數字低音的興衰

　　數字低音的和弦是曲子和聲的基礎，歌者根據歌詞文字本身的聲調自由吟唱，而伴奏者則必須能完全配合歌者吟唱的快慢來彈奏數字低音。佛羅倫斯學會的這種嘗試，雖然沒有能夠達成他們恢復古希臘獨唱曲的理想，卻為17世紀的音樂界帶來耳目一新的創作靈感。他們將獨唱樂曲與戲劇結合，乃為歌劇的誕生提供了舒適的溫床。在以上幾個因素的共同催生下，數字低音時代的簾幕正式拉開，在一百多年漫長的巴洛克時期裡，幾乎沒有一種音樂類別不會用到數字低音的手法：不但宗教音樂如此，世俗音樂也不能置身事外；不但歌劇如此，協奏曲也一樣不能例外。數字低音的影子籠罩了整個巴洛克時期，這也就是為什麼音樂學家李曼會從音樂的角度將巴洛克視為「數字低音時期」的原因了。

　　18世紀中葉，數字低音漸漸失去了它表演的舞臺。重要性與時遞減，主要是因為原本不受重視，而只以數字低音和弦來填充的中間聲部終於站上了檯面，受到作曲家的青睞。他們覺得只以和弦來填充中音部顯得過於呆板，所以在求新求變的動機催促下，再加上當時正興起的和聲學的推波助瀾，數字低音的應用也就越發不合潮流了，只有在宗教音樂和海頓、莫札特早期的鋼琴協奏曲中還能見到類似數字低音的手法。

協奏風格

若即若離的關係

「協奏」（Concerto）一詞的拉丁原文為 "Concertare"，意指「相互競爭」；但也有人認為 "Concerto" 這個詞應該是出自於另外一個拉丁字 "Conserere"，如此一來，就反倒變成「相互合作」的意思了。其實如果我們把這兩種意思合在一起，反而更能彰顯出協奏風格的本質。就此我們可以聽聽自己熟悉的鋼琴協奏曲，便會發現在舞臺上，一臺鋼琴必須獨自面對整個樂團，有時鋼琴家和管弦樂團輪番上陣，各顯神通；有時又琴瑟和鳴，水乳交融。所以我們可以把協奏風格的原則解釋為：合奏中藉由競爭突顯自己的特色，並在這種既對立又聯合的交織網中呈現它動態和諧的美。

我們今天對協奏曲的認識大多僅限於一個獨奏樂器，如鋼琴、小提琴協奏曲；有時也有兩種獨奏樂器，如布拉姆斯（Johannes Brahms, 1833－1897）的〈小提琴與大提琴雙協奏曲作品第一〇二號〉（1887）；或三種獨奏樂器，如貝多芬（Ludwig van Beethoven, 1770－1827）的〈鋼琴、小提琴與大提琴三重協奏曲作品第五十六號〉（1814）。但是在16世紀末協奏風格剛形成時，協奏曲的形式卻是另一番風貌。我們在前一章曾提及，威尼斯樂派的作曲家嘗試把一個大合唱團和管弦樂團分成若干組，藉由聲部的調配與演出場所的空間設計以產生特別的音響效果。我們特別稱這種形式為「複合唱風格」，它是威尼斯樂派的主要特徵，尤其以威尼斯聖馬可教堂的內部建築最適合這樣的風格。

大規模的協奏

複合唱風格發展到義大
利作曲家喬凡尼·加百利
（Giovanni Gabrieli, 約1554
－1612）時達到了巔峰。喬
凡尼·加百利是威尼斯樂派
第一代大徒弟安德烈·加百
利的姪子，他除了在威尼斯
學習之外，還特地到慕尼黑
求教於尼德蘭樂派的最後一
位大師拉索。1586年安德
烈·加百利過世後，喬凡尼
接掌叔父的職位，成為聖馬
可教堂的管風琴手，並將複
合唱風格繼續發揚光大。他
喜歡將合唱團分成四組，再

圖26：聖馬可大教堂

加上獨唱與樂團等等，產生了氣勢磅礡、繁複多變、花樣百出的音響與和
聲效果。在他的領導下，聖馬可教堂成為當時歐洲的音樂重心，往來朝聖
的作曲家們絡繹於途，就為了能身歷其境，一睹教堂的風采與親聞其特殊
的音響效果。之後德國作曲家布雷托利尤斯（Michael Praetorius, 1571－
1621）更進一步將複合唱風格分成十二種，其中他認為最理想的一種應該
是把演出者分成五類，分別是合唱團類、純樂器類、合唱與樂器混合類、
獨唱類以及數字低音類，然後再個別從這五類中分成若干組。在這種複合
唱協奏風格的作品中，通常作曲家只負責把譜寫好，並不管分類分組的
事，至於要如何把演出人員分組和放在什麼地方，是教堂管風琴手或樂師

長的工作，因為每個教堂的建築設計都不一樣，只有他們才比較了解自己教堂的結構與音響效果，因此也較能勝任這個工作。

圖27：這張圖片是布雷托利尤斯1619年的著作《音樂論文集》的封面。單單在樂器類中，我們就至少可以看到三組人員分別站在教堂不同的角落：左上角是弦樂器，右上角是管樂器和小型管風琴，正下方則是伸縮號和管風琴。三組各有各的負責人（見左、右上方伸出手的兩位以及下方管風琴前的那一位，他們也就是今天指揮的角色），以便各組之間能夠充分地連繫與配合。如果再加上布氏所提到的其他四種類別一塊兒表演的話，整體演出場面之浩大，各組結構搭配之複雜，都是可想而知的。複合唱風格的特色也就在於這種因各組音量、音色、位置的不同而產生的對比與層次感；當他們齊聲同奏時，又因為聲音來自教堂的四面八方，因此帶有一種君臨天下、蕩氣迴腸般的震撼，特別適合在節日與慶典時演奏。

小規模的協奏

　　除了複合唱這種大規模的協奏風格外，17世紀初還出現了一種僅由一位或幾位歌者與一個數字低音樂器所組成的小編制的協奏風格，稱為「獨唱協奏風格」。這種獨唱（或重唱）協奏曲的開山始祖，即是前面提到的威亞達那的《一百首宗教協奏曲》。威亞達那在這本曲集的前言中提到了他為什麼會有寫這種小編制協奏曲的念頭：除了前面提到的場地太小與歌手不足的原因外，主要還是因為當時很少有專為一人所寫的獨唱曲，以致於當人們如果想要獨唱時，大多直接從多聲部的作品中挑選一個聲部來唱。威亞達那對這種不倫不類的唱法不以為然，遂決定要為這些歌手寫一些獨唱與小編制（一到四聲部）的曲子，《一百首宗教協奏曲》也就在這樣的構想下誕生了。以下就讓我們看一看威亞達那的一段譜例：

譜例24：威亞達那〈歡愉的耶路撒冷〉

這首〈歡娛的耶路撒冷〉是寫給兩位女高音和數字低音的。數字低音的伴奏不僅可以使歌者在演唱時具有一種安全感，不至於走調，它同時也塑造出一種氣氛，使歌者能更投入地表達自己的情感。此外，彈奏數字低音的人也可以自由地做某種程度的即興演出，就這一點看來，數字低音並不只是被動的伴奏而已，它偶爾還可以和獨唱者「較勁」。況且譜上數字低音的旋律線條和兩位女高音的曲調頗類似，這種平行的關係使得高音和低音一方面可以相互結合，另一方面卻又好像是彼此對立。因此這種型態的樂曲雖然規模小，卻還是具有協奏風格的。

威亞達那的這種獨唱協奏風格在17世紀陸陸續續得到許多回響，作曲家紛紛嘗試這種新的手法，其中以舒茲（Heinrich Schütz, 1585－1672）為一到五聲部所寫的五十五首《小宗教協奏曲》（1636/39）最為著名，舒茲也因此被視為獨唱協奏風格的集大成者。

純樂器的協奏

協奏風格在早期的發展中是以聲樂曲為主，之後隨著器樂曲日漸受到重視，協奏風格也在17世紀的後半葉（約1680年前後）出現了純器樂的型態，我們稱為「大協奏曲風格」。要解釋什麼是大協奏曲風格，最好的方法就是先列出一段大協奏曲的譜：

譜例25：姆法特大協奏曲集〈愛的喜悅〉中的第一首

　　我們從奧地利作曲家姆法特（Georg Muffat, 1653－1704）這首大協奏
曲譜中可以清楚地辨識出有三組演奏人員：管樂部分（兩支雙簧管和一支
低音管）、弦樂部分（小提琴、中提琴、大提琴和低音大提琴）以及數字
低音部分（大鍵琴）。管樂部分規模較小，通常由三位獨奏者組成，稱為

「小協奏團」；弦樂部分則包含所有主要的弦樂器，為樂曲核心所在，稱為「大協奏團」，而所謂的「大協奏曲風格」就是以這一部分的名稱來命名的；至於數字低音，我們看到它的曲調和大提琴、低音大提琴及低音管的旋律都一樣，使整首樂曲的低音部分變得非常紮實、渾厚。這之間的協奏風格就表現在合奏與獨奏的交互關係上：合奏（Tutti）時，所有的樂器都加入演奏行列；獨奏（Soli）時，大協奏團和數字低音休息，讓小協奏團獨自擔綱演出。由於獨奏時小協奏團只有三支管樂器，在音量和音色上都與合奏時管樂、弦樂、大鍵琴那種弦管齊鳴的場面大相逕庭，而這種音量與音色的對比也就成了大協奏曲風格的特色之一了。

我們之所以舉姆法特的大協奏曲為例，是因為他的曲子結構很清楚，而且由於管樂組的加入，使得規模比較龐大，在音色的變化上也更加多樣化。但是在早期的大協奏曲中我們是看不到管樂組的，例如在義大利作曲家克瑞里（Arcangelo Corelli, 1653－1713）的十二首被認為是大協奏曲的標準作品《大協奏曲作品第六號》（約1680）當中就只有弦樂團和大鍵琴；其中小協奏團由兩位小提琴手和一位大提琴手所組成，大協奏團則是除了這三個人以外，再加上中提琴、低音大提琴與大鍵琴，一共六個人。

對於大協奏曲風格的建立，克瑞里算得上是第一人了。他成功地將僅僅由六個人所組成的樂團分成二組，讓小協奏團獨奏時，能表演艱深的曲調與快速的音符，而有機會一展精湛的技巧，並且藉由獨奏與合奏的對比，製造出協奏曲的效果。雖然這兩組在音量和音色上的對比沒有往後姆法特加上管樂後那樣明顯，但是在克瑞里的作品中，我們已經可以看到複合唱風格裡組與組之間抗衡與合作的關係，同時還兼具獨唱協奏風格中讓獨唱者展現技巧的特性。

這種「獨奏—合奏原則」隨即獲得作曲家的讚許，而成為巴洛克後期一種不容忽略的重要作曲手法，其中著名的作品為巴哈的六首《布蘭登堡

協奏曲》（BWV 1046－1051, 1721）中的第二、四、五號（至於第一、三、六號則屬於複合唱風格）。巴哈寫作這六首協奏曲時，正值他在科登（Köthen）這個地方擔任雷奧波德 （Leopold, Fürst von Anhalt-Köthen, 1694－1728）王子的宮廷樂師長。在他手下的團員大約有十七位，他們會吹奏的樂器包括小喇叭、法國號、長笛、低音號、雙簧管、大鍵琴以及所有的弦樂器。樂器種類之多，使得巴哈在他的大協奏曲中也有比較多的可能性，可以因曲制宜地來調配小協奏團的音色，例如在第二號協奏曲裡，他就很一新耳目地在小協奏團中加入小喇叭，讓它與長笛、雙簧管、小提琴共同擔綱演出；而在第五號中，他也把通常只是作為數字低音的大鍵琴納入了獨奏團裡。

開始一人獨挑大樑

　　從這裡開始，協奏風格的發展已經距離我們所熟悉的小提琴協奏曲不遠了。試想如果當時有這麼一位作曲家，他讓小協奏團只剩下一人演出，而把其他的小協奏團成員都歸併於大協奏團裡，那麼不就成了我們現在所熟悉的協奏曲了嗎？事實上音樂歷史的發展也正是如此，只不過當時由於大家都習慣了所謂的「獨奏」應該是由小協奏團的「幾個人」一塊兒演奏，對於一人獨挑大樑的作法還十分陌生，所以一開始作曲家都還得在譜上獨奏的地方特別註明，強調此處「只准一人演奏」！第一位寫這種單一樂器協奏曲的是義大利作曲家托雷利（Giuseppe Torelli, 1658－1709），他在作品第八號的前言中就曾經提到，由於教堂樂團的成員幾乎都是業餘的，所以一旦碰上曲子裡比較難的段落時，通常就交給技巧最好的那個人去演奏。繼托雷利之後，義大利作曲家韋瓦第（Antonio Vivaldi, 1678－1741）開始致力於協奏曲的創作，一生為不同樂器寫下了近四百七十七首的協奏曲，其中給小提琴的就有二百二十八首之多。韋瓦第在當時就是一

位載譽歐洲的小提琴家，他還發明了許多小提琴的拉奏技巧，或許他孜孜不倦地創作出數量驚人的小提琴協奏曲，多少帶有「秀一下」自己演奏技巧的味道吧！在這些樂曲中，最有名的應該就是作品第八號《四季》（1725）了。在這首家喻戶曉的作品裡，小提琴手的技巧不僅得到充分發揮的機會，主要還想藉由音樂來呈現四季的景色，進而引發心靈的共振。例如〈冬季〉協奏曲中有一段就是在描述歲末天寒下，偎依暖火爐邊的心情：

譜例26：韋瓦第的小提琴協奏曲〈冬季〉

以音釋意

譜中小提琴獨奏的旋律是由簡單的分解和弦所構成（$^b e^2$-g^2-$^b b^2$，見譜上圓圈所示），鋪陳出舒適安詳的氣氛；第一和第二小提琴的跳音將窗櫺上滴滴答答的雨聲活靈活現地表露出來；中提琴的一長音為屋內的靜謐作了優美的詮釋；數字低音的和聲則將整首樂曲含融為一，就像整個世界恬適

地酣臥在一塊兒似的。韋瓦第的小提琴協奏曲大多是三個樂章，其中第一和第三樂章是快板，在這兩個樂章中，獨奏小提琴不時會有展現技巧的機會；介於兩者之間的第二樂章為慢板，它常常是簡單而且富有歌唱性的曲調，多用來表達情感與氣氛。除此之外，韋瓦第還賦予合奏與獨奏不同的特色，例如合奏時主題旋律的變化比較豐富；獨奏則比較著重主題調性的變化等等。

從韋瓦第到巴哈

韋瓦第協奏曲的模式不久即傳遍了整個歐洲，其中以巴哈對這種新的音樂類別尤其感興趣。他十分投入地研究韋瓦第的小提琴協奏曲，為了要真正地認識這個新的音樂類別，巴哈一開始還把韋瓦第的十首小提琴協奏曲改寫成大鍵琴和管風琴協奏曲，之後他也試著自己創作小提琴協奏曲和大鍵琴協奏曲*。不過雖然巴哈主要是從韋瓦第那兒認識到協奏曲的作曲手法，他們兩人的協奏曲還是有許多不同的地方：巴哈的協奏曲和他其他的作品一樣，採用傳統的對位手法，主題樂句間相互交織，綿延不絕，給人一種深沉內斂又充滿幻想力的感覺，他的作品也因此不像韋瓦第一般，有著明亮活潑的特質和清晰的樂曲結構。除此之外，巴哈將獨奏與合奏的功能結合為一，所以在他的協奏曲中，獨奏樂器與樂團間那種相互競爭對峙的氣氛就舒緩了許多，取而代之的是一種相互包容，合作共榮的關係。

協奏風格從一開始的複合唱風格經獨唱協奏曲、大協奏曲到最後的單一樂器協奏曲為止，歷經了一百多年；也就是說，協奏風格的發展伴隨著巴洛克時期走過了大半的時光，和數字低音一樣扮演著重要的角色。然而兩者不同的是，當數字低音在18世紀中葉隨著巴洛克時期的

由於大鍵琴是現代鋼琴的前身，所以一般也將巴哈視為鋼琴協奏曲的創始人。

結束而漸漸為人所淡忘之際，協奏曲卻歷久不衰，在古典與浪漫時期益添光彩，而有許多不朽名作的產生。直到今天，協奏曲仍是音樂會上受人喜愛的節目之一。

上面提到的數字低音、獨唱歌曲型態和協奏風格，它們的成型差不多都在同一段時間裡，彼此纏絞牽引，卻又相輔相成地匯聚成所謂的巴洛克風格，這些特徵正是我們掌握與理解巴洛克風格所握有的幾條最重要的線索。有了這幾條線索，我們現在就可以進一步地去了解它的內涵，探索巴洛克音樂究竟傳達了什麼訊息？

巴洛克的音樂觀

　　17世紀一開始的第一件大事就是歌劇的誕生。什麼是歌劇？想必沒有人不知道，或者至少也可以含糊其詞地敲敲它的邊鼓，扯上兩句。但是從本書著眼於音樂文化背景的這個角度來看，我們更想知道的是，歌劇的產生有著什麼樣的歷史與文化意義？就像今天如果有一件新產品剛剛問世就大受歡迎，甚至供不應求時，我們不禁要問為什麼人們有此需求？這背後有著什麼樣的特殊背景？同樣的問題，我們現在也可以針對歌劇的形成提出來討論。而且，就在我們尋找答案的過程中，我們將會逐漸進入巴洛克的精神世界，接觸到它的內涵。

譜例27：蒙特威爾第的悲歌〈就讓我死去吧！〉

（以*標示不協和音程處）

神秘的悲歌

　　上面的譜例是音樂史上最著名，也是最神秘的一首悲歌——〈就讓我死去吧！〉——的片段，出自於1608年蒙特威爾第（Claudio Monteverdi, 1567－1643）之手。蒙特威爾第生於義大利克雷莫那（Cremona）的一個富裕家庭，十五歲即出版了第一本經文歌集，1590年起前往曼圖亞（Mantua）領地侯爵的宮廷擔任歌者與中提琴手，其間並寫過許多牧歌與

宗教樂曲。1607年，歌劇《奧菲歐》首演轟動一時，使蒙氏從此聲名大噪，成為歌劇早期發展中最重要的作曲家之一。1613年蒙氏得到威尼斯聖馬可教堂的樂師長一職，並在此一待就是三十年。這個職位在當時是天主教音樂界中僅次於羅馬樂師長的職位，因此也樹立了他在音樂界的領導地位。上面的這首悲歌是出自於1608年的歌劇《阿莉安娜》，內容描述當阿莉安娜的情人離開她時，她悲淒哀怨的心情。傳說這首悲歌在當時就已經非常出名了，因為根據文獻記載，當女主角阿莉安娜唱完這首歌時，全場聽眾無一不是涕泗縱橫，淚如雨下難以平抑。可惜除了這首悲歌之外，整齣歌劇的其他部分，要不是遺失不見，也是殘缺不全，使得後人在研究這齣歌劇，並進而想「一親芳澤」，探探它迷人的魅力時，憑添了幾筆神秘的色彩。

　　如譜例所示，這首悲歌由類似朗誦調的高音旋律和數字低音伴奏所組成，是一首當時典型的獨唱樂曲。如果讀者有機會聽到這首歌曲的演唱或錄音，一定會發現，它高音部的曲調不論是上揚、下落、快慢或輕重，都能夠配合歌詞音節本身的抑陽頓挫，文字本身的聲調也就因為有了音樂的協助而更加突顯了，而且歌詞所要表達的情感與氣氛也因此更加濃郁動人。除此之外，當歌詞直接提到或間接暗示悲傷之情時，高音部的旋律便與數字低音形成不協和音程，使之聽起來有些刺耳，藉以加深歌詞裡悲慟悽苦的情境。上面譜例中，不協和音程在歌詞 "Lasciatemi morire"（讓我死去吧）這兩個字上都各出現過一次，為的就是要表達阿莉安娜痛不欲生的心情（見符號 * 處）。此外，我們還在這三個小節中各發現一個休止符（見圓圈處），這些休止符的位置，剛好都在原本就呼之欲出的歌詞之前（兩次在 "Lasciatemi" 之前，一次在 "morire" 之前），使原本應該和數字低音一起唱出的字晚了點出現，而造成短暫的延遲效果，好像歌者因哭泣而抽噎了一下似的。從這短短的幾個小節裡我們可以發現，蒙特威爾第嘗

試用各種可能的音樂手法來表達歌詞的意義，並經由音樂來引起聽者情感的共鳴。這種方式並不是蒙特威爾第個人獨特的風格，而是整個巴洛克音樂的重心。這是因為巴洛克的作曲家受到古希臘學說的影響，相信音樂具有教化人性與影響情緒的力量。在這樣的理念下，巴洛克時期發展出一系列的理論，教人如何以音樂表達情感。這些理論的宗旨全都在說明什麼樣的情感應該用什麼樣的音樂手法來表達最為貼切，例如愉快的心情應該配合快板、大調、協和音程與高音域；相反地，要呈現悲傷就可以使用慢板、小調、不協和音程以及低音域等等，我們將這類的理論稱為「情感論」。

情感論

　　以音樂表達歌詞中的情感和景象，並進而影響聽眾情緒的趨勢，其實可以溯源至16世紀前半葉尼德蘭樂派第三代作曲家喬斯更開始重視歌詞起。在喬斯更之後的音樂發展裡，以音樂表達歌詞的意義已漸漸形成一種趨勢，所以我們可以將情感論視為這股潮流持續發展下的更進一步表現。16世紀中葉，在義大利音樂理論家查利諾（Gioseffo Zarlino, 約1517—1590）的著作《和聲的基本原則》（1558）中，情感論的想法就已經初露端倪了。到了17世紀，這個想法更進一步地被系統化，例如法國哲學家笛卡兒（René Descartes, 1596—1650）在《情感表達的處理》（1649）一書中，將情感分成六種基本類型，分別是愛、恨、快樂、悲傷、訝異與慾望。每一種類型的情感都可以藉由不同的音樂手法表達出來。這六種基本的情感原素又可以再進一步地相互混合，而產生出層次更多，更加細膩的情感，譬如（愛+悲傷）或（恨+悲傷）等。繼笛卡兒之後，其他的理論家也陸陸續續發表相關的著作，使得情感論成為巴洛克時期音樂思潮的主導。到了18世紀中葉，德國音樂理論家兼作曲家馬泰森（Johann Mattheson, 1681—1764）在《完美的樂隊長》（1739）中甚至已經將情感細分至二十多種類型了。以下我們就簡單地舉出兩個例子來具體說明情感論：

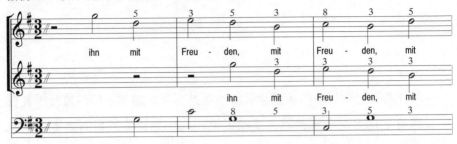

譜例28：舒茲《小宗教協奏曲》第一集第六首

　　這是出自於舒茲《小宗教協奏曲》第一集中的第六首。譜例中的歌詞內容是「愉快地迎接祂」（"ihn mit Freuden zu empfangen"），很明顯的，這是一種快樂的心情，所以描寫它的音樂也應該是讓人聽起來輕鬆開懷的才是。舒茲首先選擇了一個3/2拍為基礎，由於三拍子本來就具有舞曲的性格，所以這首樂曲也就自然而然地「動」了起來，好像高興地手舞足蹈似的。除此之外，音和音之間的音程距離也是情感表達的主要方法之一：如果音與音之間的距離拉得很開，就如同笑逐顏開一般，表示心情輕鬆愉悅；如果音和音之間的距離很近，就像痛苦地眉頭深鎖，心情鬱結一樣，所以音符也都堆擠在一起。讓我們看看譜上的數字低音，會發現它果然是以四度和五度音程跳來跳去（g-c¹-g-c），而且兩個高音聲部與數字低音之間的距離也不近。不過，在提及音程距離時，要注意的不僅是它們之間的遠近而已，更重要的還在於它們是否構成協和音*。顧名思義，協和音程讓人聽起來舒服順耳；不協和音程則刺耳不耐聽。所以在譜中我們到處可見到聲部之間形成三度、五度與八度等的協和音程（見譜例中的數字標示）。反

> 協和與不協和音程的定義會因為受到各個時代人們的審美觀與感受力的影響而轉變。原則上，16世紀之後人們都將一度、三度、五度、六度與八度歸為協和音程；而把二度、四度、七度與所有的增減音程劃為不協和音程。

觀下面巴哈的清唱劇，尤其是數字低音的部分，我們發現低音一直重覆著一個四度半音階的模式（f-e-ᵇe-d-ᵇd-c）：

譜例29：巴哈的第十二首清唱劇〈哭泣、哀怨、擔憂、畏懼〉

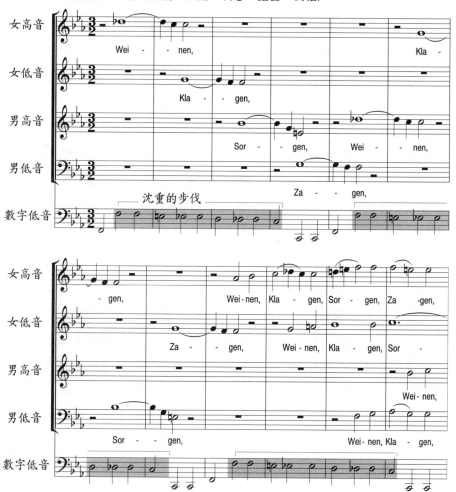

這種四度半音階的模式，在巴洛克時期已成了一個固定的用法，它甚至還有一個特別的名稱，叫作「沉重的步伐」。從字面上即可得知，它一定是負面的意思，所以我們也不會覺得訝異，為什麼它會重覆地出現在巴哈這首名為〈哭泣、哀怨、擔憂、畏懼〉（約1714）的清唱劇中了。這個音型之所以如此「沉重」，我們可以從許多方面歸納而知：首先，這整個音型從 f 到 c 是一個四度的不協和音程；其次，每個音和它前後的音都是半音的距離，而半音也是個不協和音程；第三，這些音都緊密地靠在一起，距離很近，也是沉重放不開的意思。這麼多的負面因素加在一起，也難怪它會成為一個用來表示哀傷、沉痛或懺悔不已的模式。但是在這裡我們必須強調，上面所舉的這些例子，在應用上並不是唯一的方法，作曲家在創作的過程中，還是得發揮他們的想像力，不斷地嘗試各種可能性，想辦法讓音樂更貼切真實地傳達出歌詞中的意境和情感，如此才能感動群眾，引起他們情緒上的共鳴。

讀者或許會問，音樂會感動人心，不是自古皆然的嗎？為什麼這在巴洛克時期會顯得特別重要呢？沒錯，音樂本來就有感動人心的力量，似乎在這兒不必特別強調，但是對於巴洛克時期來說，用音樂來描述一種情境，或營造一種氣氛，使聽眾有身歷其境、心有戚戚的感覺，這在當時還是很新的，因為在這之前的文藝復興時期中，對位法（參考前章〈尼德蘭樂派〉）才是作曲的最高指導原則。作曲家謹守對位法中大大小小的規則，每個人都心知肚明，哪些作曲大忌是千萬不能觸犯的，哪些小忌又是可以偶一為之。所以如果作曲家明知透過某些手法可以產生很好的音響效果，可以使歌詞更達意，但是這個手法卻和對位法的原則衝突時，作曲家基本上還是會選擇對位法的。到了巴洛克時期，作曲家已經沒有辦法再順從這樣的觀念了，以表達文字情感為重的趨勢逐漸凌駕於對位法的權威之上。我們可以從歷史上著名的阿突希（Giovanni Maria Artusi, 約1540—

1613）和蒙特威爾第的論戰之中嗅到這股趨勢的到來，這個論戰同時也標誌出文藝復興的音樂觀已漸漸地轉移至巴洛克時期了。

歌詞表達還是對位規則？

1600年左右，義大利波隆那 （Bologna）的音樂理論家阿突希在他的著作《是阿突希還是當今音樂的缺失》中向蒙特威爾第正式宣戰，批評蒙氏一心只將注意力放在歌詞文字的表達上而無視對位法的存在，甚至還犯了許多對位法的錯誤，實在有損音樂的品質。阿突希本人不是作曲家，而是一位音樂理論家，在這之前他已經寫過一些對位法的書，所以他堅持捍衛傳統，以對位法為作曲最高指導原則的心情是可以理解的。在這本著作中，阿突希主要是針對蒙氏的牧歌〈狠心的阿瑪瑞莉〉（1603）* 中幾處違反對位法規則的地方提出質疑，其中有一個地方是他認為最無法饒恕的錯誤：（這首牧歌原本有五聲部，但是為了讓讀者看起來清楚，這裡只節錄了女高音與男低音兩個聲部）

譜例30：蒙特威爾第的牧歌《狠心的阿瑪瑞莉》

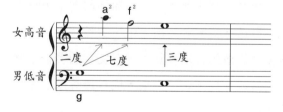

> 蒙特威爾第的這首牧歌雖然是繼阿突希的著作之後才出版的，但1600年這首牧歌的手抄本已經在傳閱中，所以阿突希才能先看到而大加撻伐。

一開始，低音部的g音與高音部中隨著休止符之後出現的a²音便形成了一個不協和的二度音程（也可以說是九度音程）；之後緊接高音a²而來的f²又和低音部原來的g音構成一個不協和的七度音程；一直到這兩個連續的不協和音程結束之後，兩個聲部才進入一個三度的協和音程。這其中的大

忌就在於不協和音程的處理上：依據對位法的規定，不協和音程的處理必須是十分謹慎的，例如在不協和音程出現之前，一定要有協和音程先「立旌揚威」，而在不協和音程之後也必須有協和音程的尾隨，以期能「撥亂反正」；以專業術語來說，不協和音程出現之前必須先「準備」，之後得立刻「解決」到協和音程裡。

如果依照這個原則來看，蒙特威爾第的譜例中，第一個不協和音程裡的高音a² 就像是一支迷途的空降部隊般，在完全沒有協和音程的「引導」之下就冒冒失失地「碰」一聲，掉在低音g之上；而且蒙特威爾第不但沒有隨後趕緊派一個協和音程來解決「這個麻煩的傢伙」，反倒又讓它再跟著一個更麻煩的七度不協和音程，也難怪保守的阿突希看了會如坐針氈，覺得很不是滋味了，因為它們正好就是對位法中罄竹難書的錯誤（即使在今天，如果一個學對位法的學生寫出這種音程進行時，都會遭老師無情的硃筆橫批畫去，外加一頓痛斥，更何況當時呢！）。起初，蒙特威爾第對阿突希的指責並沒有加以還擊，而且還繼續在其他作品中重蹈一些類似的「錯誤」。1603年，阿突希見蒙氏毫無悔改之意，遂再次著書抨擊蒙氏一番。一直到了1605年，蒙氏才終於在《牧歌曲集》第五冊的前言中，第一次為自己的作曲手法提出辯護。在這一篇著名的前言中，蒙特威爾第闡述了他理想中的音樂，認為音樂應該以歌詞為出發點，配合文字的發音與聲調，才能將它們所蘊含的意義與情感深刻地表達出來，而且最終還要能引起觀眾的感動與共鳴，這才算是好的音樂。

既然音樂應該配合歌詞的內容，那麼當歌詞的表現與對位法的規則格格不入時，當然就要以歌詞為優先，所以作曲家也沒有必要為了對位法的規則而裹足不前。甚至在某些情況下，如果可以使歌詞的表達更加生動精湛的話，這些對位法上的「犯規」動作不僅只是被允許而已，還應該受到鼓勵，蒙氏稱這樣的作曲方式為「第二種作曲法」，而稱阿突希那種以對

位法為最高準則的作曲方式為「第一種作曲法」，藉以區別兩種作曲觀念的不同。這裡所謂的「第一」和「第二」並沒有好壞或優先順序的意思，只是時間上先後不同而已，因為在蒙特威爾第之前，對位法已經是一種普遍的作曲法了；而第二種作曲法代表的是另一種選擇，也是第一種作曲法的補充，因為單純只有對位法，已經使得音樂無法反映當時新時代的潮流和需要了。蒙氏的話一方面提醒作曲家不應畫地自限，在對位法的規則中作困獸之鬥，另一方面也提供他們更寬闊的發揮空間和選擇表現自我的機會。

朱利歐代兄出征

　　由於蒙特威爾第極不願意與阿突希作無謂的唇舌之爭，他寧可選擇作曲，也不再多作文字上的辯駁，因此在整個論戰中也只寫了這麼一小段話來說明自己的理念。這一點委實讓他弟弟朱利歐·蒙特威爾第（Giulio Cesare Monteverdi, 1573－1630）看不過去，因此在1607年決定代兄投入筆戰，將其兄在《牧歌曲集》第五冊前言中的論點作更深一層的詮釋。朱利歐提到，能撥動聽眾心弦的，並不是音樂中那些條條框框的理論和規則，而是音樂本身的曲調，因此音樂所產生的效果就要比對位法中的規則來得重要。而且，如果音樂的功能以表現歌詞內容為主的話，那麼就應該對協和音程與不協和音程一視同仁，因為它們的功能無分軒輊，都以表達歌詞的內容為主。最後他還指出，阿突希的批評是有欠公平的，因為他只片面地把那些不合規則的音符列出，然後對蒙特威爾第窮追猛打，卻不將這些音符的歌詞也寫上。朱利歐堅信，如果阿突希將歌詞也一併寫在這些不協和音程上的話，社會大眾一定會理解，為什麼蒙特威爾第沒有依據對位法規則來處理不協和音程的進行了，因為它們的歌詞"ahi lasso"（唉！我的心好痛！）所表現的正是一種情感上不尋常的強烈激動，而不協和音就是

要將歌詞中牧人米堤羅因為無法得到阿瑪瑞莉的垂青而苦不堪言的痛楚表現出來。第一個不協和音程帶著較大的衝擊力，略顯突兀的出現，顯示米提羅的痛苦尖銳深刻，這個不協和音程不但不能馬上得到疏解，反而還銜接另一個不協和音程，意味著男主角的痛苦積重難返，猶如在感情的傷口上再畫一刀似的。所以這些表現情感的手法應該被視為「特殊用法」，而不是如阿突希所謂的「錯誤」。

從這裡我們發現，蒙特威爾第並不想標新立異或悖逆傳統，而是希望傳統的作曲法能依歌詞的情感作某些程度的調整、變通，使音樂的表現與文字的意義相結合。阿突希與蒙特威爾第的辯論突顯了理論與實際作曲的差別以及新舊觀念的衝突，它在當時雖然沒有引起很大的關注，而且最後也不了了之，但是卻傳達了後人一個寶貴的訊息──因為有了這個爭論，讓我們今天至少能很肯定地說，當時的作曲觀念已經由之前的以對位法為主，逐漸轉變為以歌詞內容為主。而且由當時蒙特威爾第的作品（尤其是他的歌劇）很受喜愛的事實來看，也多少證明了大眾的口味正在轉變之中。

群眾情感

情感表達不僅是當時作曲家努力的方向，也是社會大眾的新課題。15、16世紀世界發生了一連串的變化，美洲新大陸的發現、宗教改革、自然科學的發展等拓寬了世人的眼界，使人們重新以新的視角去認識自己和這個世界。在這個過程中，人們開始有了自信，也開始勇於嘗試去發掘隱藏在內心的情感，並且渴望將這些過去被視為禁忌的、被壓抑的，或不自覺的情感表達出來。它不再是閉門造車式的自我滿足，而是走向群眾，和人們一同痛哭、歡唱、宣洩，而歌劇正是這種環境下的最佳途徑。它結合了戲劇與音樂，藝術與現實，演員與群眾；參與的人數，不論是臺上的演

員或是臺下的觀眾，都遠遠超過其他的音樂類別。這種大眾一起同悲、同喜的感覺其實和現代人喜歡親歷音樂會或到球場看球的心態是一樣的，因為在群眾中，人們雖然彼此互不相識，卻又能在無形中交換著共同的感情，彼此相屬，相互認同，情感便能夠自然地流露與宣洩。總之，我們可以從一些比較大規模的音樂類別如歌劇、神劇或清唱劇在巴洛克時期特別受到歡迎的情況中感覺出這種群眾情感的需求。

　　不過，如果比起19世紀浪漫樂派的情感表達，那麼17世紀的情感論還是屬於比較「客觀的」。此話怎講呢？我們可以藉由一個例子來說明：假如我們要為一首詩譜曲的話，19世紀的作曲家會依據自己讀過這首詩後的感覺來譜曲，所以他的音樂所傳達的，是他個人讀詩後的主觀感受；而17世紀的作曲家則會根據詩詞的內容，選擇能夠配合這些歌詞的手法來譜曲，而不是自己讀詩後的心情，所以他的音樂所傳達的，是詩中的情境，基本上與他個人主觀的感受並無直接的關聯，可以說是比較客觀的。這點相信讀者單單從音樂中也可以感覺得到，19世紀的音樂聽起來非常「自我」，有濃厚的個人風格；巴洛克音樂相對地就比較「中性」，曲調聽起來都好像有些類似的感覺，原因就出在它的這種客觀性上。這種客觀性還可以在這時期的另一個重要理論中體驗得到，那就是「音樂修辭學」。

音樂修辭學

讓樂曲像一篇演說

「音樂修辭學」與「情感論」一樣，同為巴洛克時期的主要音樂思想，而且也同樣地以歌詞內容表達為主。但兩者不同的是，情感論著眼於情感的表現和引發觀眾的共鳴；而音樂修辭學不只表達情感，也強調對歌詞事物的描寫，最重要的是，它將音樂視為一門如修辭學般的藝術，期許樂曲能如同一場精彩的演說般有表達力與說服力。既然如此，那就讓我們先看看什麼是「修辭學」吧！相信大家都曾經聽過演講，一場好的演講可以使人聽得聚精會神，鼓掌叫好，甚至有意猶未盡的感覺；反之，一場失敗的演講就常讓人無精打采，呵欠連連，以至有如坐針氈的不適，嚴重者，連演講者看起來都面目可憎。這其中的差別在哪裡呢？它固然多少與演講的主題、內容有關，但最重要的可能還是出在演說的技巧上。修辭學是一門演說的藝術，早在亞里斯多德的《詩學》（西元前4世紀）中就已經有一套特別的理論與方法，教人如何設計演說的格式與風格，演說前如何準備以及如何遣辭用字才能讓演說生動、富吸引力等等。在歐洲中古時期，修辭學和音樂同屬於拉丁文學校裡的「七門學科」（參見〈中古世紀〉一章），其重要性由此可見；到了16世紀，在人文主義嚮往古典文學的潮流帶動下，修辭學益發受到重視，音樂和修辭學的關係也因此更加密切了。作曲家將修辭學的理論應用在音樂上，使得音樂具有「演說」的能力，可以充分地表達歌詞的意義與情感。然而，這樣的手法在當時雖然已經常常在作品中出現，卻沒有人將兩者的關係作一個有系統的整理。一直要到17世紀初，德國的布爾麥斯特（Joachim Burmeister, 1564－1629）才

將修辭學與音樂之間的相通性作了比較與歸納，寫成音樂史上第一本有系統的音樂修辭學著作——《音樂詩學》（1606）。繼《音樂詩學》之後，整個17世紀，甚至到18世紀中葉，有關這一方面的著作都還繼續不斷地出現，音樂修辭學對巴洛克音樂的重要性也就不言而喻了。

應用方法

我們都知道，演說和閒話家常的說話方式是不太一樣的。演講時需要一些有別於日常用語的特殊技巧，才能使演說顯得格外生動。同樣地，音樂修辭學也是一些在平常作曲時見不到的特殊手法。這裡所謂的平常作曲手法，就是指當時還通行的對位法。因此音樂修辭學可以說是建立在對位法的基礎上，有了對位法為底色，音樂修辭學才能透過色彩的對比而顯示出它的特殊性，進而使得樂句頓時出類拔萃，突顯其歌詞的內容。

在音樂修辭學中，這些與對位規則不同的特殊技巧可以按其用法的不同歸納成幾類，其中最重要的有圖像類、休止符類、反覆漸進類以及和聲類等等。這其中大部分都沿用了修辭學上的名稱，以表示和修辭學上的用法有某種程度的相似性。

在音樂修辭學中最容易被人理解，而且也占最大篇幅的是所謂的圖像類用法。在這類用法中，作曲家通常以音符的高低位置或節奏的變化快慢來描寫歌詞的內容。下面我們就以舒茲的幾個例子來說明：

譜例31：圖像類音樂修辭法

譜例31a：舒茲《小宗教協奏曲》第二冊

im　Him - mel und　auf　Er - den

譜例31b：舒茲《宗教交響曲》第二冊

譜例31c：舒茲《宗教交響曲》第二冊

　　譜例31a中歌詞的意思是「在天空中和地面上」。天空在上方，地面在下方，所以我們看到曲調也從「天上」（"Himmel"）的a音猛然跌落到「地面」（"Erde"）的F音，短短的幾拍之間，已經有十度音程的間距（a → F）（同樣的手法我們已在文藝復興時期拉索的作品中看過了，請參考譜例17a）。曲調的高低不僅可以表示上下距離，同時也可以用來描繪事物的形狀，如譜例31b即是以音符的高低起伏來形容歌詞中「群山」（"Berge"）的峰巒相疊；同樣的手法也可以用於形容譜例31c中嬰孩（"Säuglinge"）吸吮的動作。

譜例32：舒茲《宗教交響曲》第二冊

　　除了曲調的高低之外，曲調的節奏也常被用來作為表達歌詞內容的方法。譜例32的歌詞說：「這一天即將很快地臨到你們！」舒茲為了要突顯「很快地」（"schnell"）這個詞，所以將整句話以十六分音符♪快速地帶過；而譜例33中數字低音一長一短的節奏♩♪和♪♪則出現在蒙特威爾第的歌劇《湯克雷第與克羅琳達的決戰》（1624）裡的第一段，用來形容湯克雷第跟蹤克羅琳達時的馬蹄聲：

譜例33：蒙特威爾第《湯克雷第與克羅琳達的決戰》

《湯克雷第與克羅琳達的決戰》是蒙特威爾第著名的歌劇之一。劇情描寫兩位男女主角因為身披盔甲，彼此難以辨識，因此都把雙方誤認為是敵人。當湯克雷第跟蹤克羅琳達至一處，而被對方發現時，雙方遂展開一場生死與奪的決鬥。在這場無情的戰鬥過後，克羅琳達身負重傷，垂危旦夕，她臨死前請求湯克雷第為她受洗，使她能成為一位基督徒，洗脫畢生的罪孽。湯克雷第答應了她，然而就在他將她的盔甲褪去，逐漸還她原貌，準備為她行受洗之禮時，才愕然發現，眼前這位已如風中殘燭的女子竟是自己鍾愛的克羅琳達！這場因誤會而導致無法挽回的悲劇，就在克羅琳達臨終成為基督徒的一口氣後落幕了。蒙特威爾第在此劇中使用了許多手法來表達歌詞的內容，除了上述的馬蹄聲以外，還以音階的快速來回形容戰況的激烈和刀光劍影、此起彼落的情景（譜例34）：

譜例34：蒙特威爾第《湯克雷第與克羅琳達的決戰》

在克羅琳達臨終時努力吐出的最後一句話中，曲調變得非常微弱，並且斷斷續續地被休止符隔開，蒙特威爾第藉此將克羅琳達臨終前那種氣若游絲的呼息，那種在生命邊陲，以殘餘之力掙扎吐出最後幾個字的景況，真實地表現出來。以下我們就列出克羅琳達的最後一句話，同時也是這齣劇最後的七個小節：

譜例35：蒙特威爾第《湯克雷第與克羅琳達的決戰》

休止符雖然沒有聲音出現，但卻也因此在音樂修辭學中有著很重要的功能。它可以分隔樂句或樂段，樂曲結束時也需要它；而在意義的表現上，它最常引喻的是「死亡」，除此之外，如「靜止」、「沉默」、「中斷」、「消失」、「一無所有」等寓意也都常以休止符表示。

繼圖像類和休止符類之後，接下來就讓我們看看反覆漸進類的用法。這種方式和演說時為了要強調某個重要主題所採用的方法十分類似，例如在競選時我們都會聽到類似的話：「各位父老兄弟姊妹們，如果你們想要有個美好的未來，就必須先要有個安定的社會；要有個安定的社會，就必須選正確的民意代表；正確的民意代表就依賴你正確的選擇，ｘｘｘ候選人就是你正確的選擇。」其實轉了半天，助選員最想說的，也就是要你選ｘｘ
ｘ候選人。他所用的方法，就是修辭學上的「反覆漸進法」──以最能吸引聽眾的話題作開端，先集中大家的注意力，然後環環相扣，步步進逼，最後進入他訴求的主題，同時也正是他演說的重點所在。這種方式不僅使得演講具有說服力，同時也可以藉由重覆的方式，不斷加深聽眾的印象。在音樂上，「反覆漸進」也是個重要的作曲手法，它的目的也在加深聽眾的印象。作曲家選出他認為重要的歌詞加以反覆，聽者自然就會特別留意這句歌詞的內容。下面就是一個很明顯的例子：

譜例36：舒茲《音樂告別式》

　　依譜例中的記號所示，歌詞「我不讓你（離去）！」（"ich lasse dich
nicht!"）一共重覆了四次之多。如果我們依據歌詞，也把旋律分成四段的
話，便會發現，每當歌詞重覆的時候，旋律也就跟著重覆。然而一成不變
的重覆總是讓人覺得單調無趣，因此，舒茲讓每次旋律重覆時，曲調都漸
進地升高了二度：第一次從 #f¹ 開始，第二次從 g¹ 開始，然後依此類推。
這個作法使得旋律輾轉迴旋，漸行漸高，終至推向峰頂，這一段歌詞也因
此被刻意地突顯了出來。

　　在和聲類的音樂修辭學中，最重要的莫過於不協和音程的用法。關於
不協和音的功能，我們已經在前面有關蒙特威爾第的情感論中提到過，這
裡就不再重覆。不過，從上面的討論中，我們隱約能感覺到，音樂修辭學
和音樂情感論有時並不是那麼涇渭分明的，就拿不協和音程來說吧！在情
感論中，我們可以拿它來傳達一種悲傷的情緒；而在音樂修辭學中，它同
樣地也可以用來解釋悲傷的意思。相反地，形容天與地的高低曲調只是用
來比喻天地之間的距離與方向，其中並沒有情感的成分。此時，高低曲調
的手法就只能適用於音樂修辭學，而不能用於情感論了。總結地說，我們
可用德國音樂學家艾格布雷希特（Hans Heinrich Eggebrecht, 1919→）的話
大約分辨出兩個理論的基本差別：情感論要抒發文字間的情感，觸發觀眾
內心的共鳴；音樂修辭學則在描寫歌詞的景象，為聽眾營造思維的想像空
間。

歌詞當家，音樂從僕

　　讀者從音樂修辭學和情感論中可能會得到一種印象，覺得在這兩種理論中，歌詞文字的地位遠遠凌駕於曲調之上，或者甚至還會認為，當時音樂存在的意義與目的似乎只是為了要抒發文字的情感或描寫歌詞的內容而已。基本上，這正是當時人文主義者所矢志追求的。他們崇尚古典文學，主張音樂應該是歌詞的「僕人」，既然是僕人，就應該全心全意地「伺候」主人，使得歌詞的意義能夠透過音樂淋漓盡致地呈現。在這種思想風潮的主導下，我們便不難想像，為什麼當時這兩種理論會如此意氣風發，不可一世了。

器樂曲的獨立

　　從情感論經音樂修辭學再到器樂曲的獨立，似乎有牛頭不對馬嘴的感覺，因為前兩者是以歌詞為主的聲樂曲，後者則是完全無詞的純器樂曲。這之間之所以有因果關係，是因為音樂不論在表達情感或描述歌詞，基本上都是在模仿歌詞。作曲家努力嘗試許多方法，目的都是為了要藉由音樂讓聽眾更清楚地明瞭與感受歌詞的意義。漸漸地，音樂有了表達能力，聽者可以從曲調中感受到三拍子的輕鬆愉悅、不協和音程的痛苦、由附點音符傳出的馬蹄聲、小聲加上休止符的微弱呼吸或是十六分音符的急促感，這時即使沒有歌詞，音樂本身已經是一種語言了，而這也就是器樂曲可以脫離聲樂曲的束縛，獨自出來闖天下的時候了！它為日後的作曲家畫出很大的遊戲空間，也因此而成就了往後18與19世紀器樂曲的蓬勃發展。

　　當巴洛克時期各式各樣、目不暇給的新音樂類別如歌劇、清唱劇、神劇、大協奏曲、協奏曲等接連不斷地站上歷史舞臺時，我們怎能不對當時作曲家澎湃的創造力和豐富的想像力感到嘖嘖稱奇呢？他們猶如正在綻放的群芳，享受著生命的新奇與驚喜，散發出對音樂無限的企圖心，好像要掘盡音樂這塊園地裡的所有寶藏般。這些都是作曲家從文藝復興以來不斷自我發覺的結果，他們勇於向傳統挑戰，不斷求新求變，進而奠定了往後幾個世紀音樂發展的基礎。

18世紀——

樂觀理性的時代

「有兩件東西，我們越是時加反省，就越增加對它們的崇讚與敬畏，那就是：在我頭頂上無盡的蒼穹，以及在我心中道德的法則。」

——《實踐理性批判》

康德【Immannuel Kant, 1724-1804】

本世紀歐洲以新興霸權的姿態馳騁於世界舞臺，波旁王朝、霍亨索倫王朝、哈布斯堡王朝等所代表的王權社會達到了頂峰，工業革命逐步擴展到西歐其他地區，也讓歐洲人開始以頭角崢嶸、目空一切的氣勢去開創新世紀。自然科學天天都在累積新的資源，智識的快速進步結合著王權、財富，技術發明讓歐洲人更樂觀地睥睨這個世界，英國經濟學家亞當·斯密 (Adam Smith, 1723 −1790) 的《國富論》(1776) 為國家的快速進步找到一把入門之鑰，陌生的世界在歐洲人樂觀的開創下紛紛傾倒，宇宙成了他們征服的目標。數學、天文學、物理學、化學等現代自然科學的體系與認識已漸趨完備，自然哲學業已歷經了革命，幾乎所有的知識領域也都面目一新。

　　人們對知識的飢渴與對事物的好奇不僅僅是指向外在的世界，人們更對自身人類的思想性質與潛能產生興趣。各式各樣心智進步的觀念被人們津津樂道著，理智的力量為人們所深信不疑，知識的廣度和深度更將這種力量持續地強化，「『理性』於是成為這個世紀的統一點和中心點，代表它所嚮往和所爭取的一切，以及它所成就的一切」[*]。與此同時，歐洲市民社會益發興盛，一般民眾參與社會和了解世界的能力也都在增加中。知識的啟迪動搖了過去王權社會中愚民統治的基礎，這股社會動力累積的結果終於在1789年的法國大革命中引爆，整個歐洲隨即為之震動。

見Ernst Cassirer所著 *The Philosophy of the Enlightenment*，《啟蒙運動的哲學》，李日章譯，民國73年，聯經出版，第4頁。

關於18世紀音樂的幾個問題

18世紀的歐洲歷史是很熱鬧精彩的,那18世紀的音樂呢?大多數人可能一時間還反應不過來那是什麼樣的音樂,然而如果提及海頓(Franz Joseph Haydn, 1732—1809)、莫札特(Wolfgang Amadeus Mozart, 1756—1791)和貝多芬(Ludwig van Beethoven, 1770—1827),那就無人不曉了,同時腦海中可能還會浮現出一段又一段熟悉的旋律。長久以來,在音樂界對這三位作曲家的偏愛與重視之下,他們似乎已經成為本世紀音樂的代名詞了。可是如果我們想想,這個以海頓、莫札特和貝多芬為首的「維也納古典樂派」其實是從1780年前後才開始的,那麼我們就不能不認真地再思考,本世紀在這之前將近八十年間的音樂發展過程中究竟還發生了哪些事情呢?

啟蒙精神的發軔

音樂史上通常將巴哈(Johann Sebastian Bach, 1685—1750)去世的1750年作為巴洛克時期的結束,但是至少在1737/38年左右,我們已經可以聽到有關啟蒙運動和理性時代的音樂主張了。例如身為啟蒙運動權威人士之一的德國音樂理論家兼作曲家賽伯(Johann Adolph Scheibe, 1708—1776)就曾經批評巴哈的作品太艱澀、矯揉,使音樂中原本應該有的美因此而蒙上一層陰影,失去了應有的光彩。賽伯還進一步建議,如果巴哈能在作品中減少一些錯綜複雜,多增加一些清晰舒暢的成分,那他一定能夠贏得更多掌聲的。從這一點我們可以約略感覺出18世紀音樂發展的趨勢:自然、簡單、明亮、不矯揉造作、有條有理、容易理解,而這也正是這一章所要談論的主題。

從巴洛克到古典樂派之間

　　姑且不論巴洛克時期到底在1720年[*]還是在1750年結束，從它往後到我們所熟悉的維也納古典樂派之間至少還有三、五十年的時間。音樂學者對這三、五十年音樂發展的定義感到相當棘手，有人稱為「前古典時期」；有人稱為「洛可可風格」或「狂飆運動」；也有人乾脆把它當作只是一個從巴洛克到古典樂派間的過渡時期。這其中不論是哪一個名稱，都無法真切概括出這個時期音樂的全貌，因為在這個轉型期中，音樂的發展是十分多樣的。單單在德語區境內，中德曼汗樂派的音樂風格就迥異於北德的柏林樂派，更何況還有維也納、巴黎、米蘭等其他音樂重鎮。這些在不同地方各自發展出來的音樂風格顯得十分零散，每個地區似乎都有它獨特的風格，無法將其歸併在一個特定的發展趨勢中。而這也就是為什麼人們很難為這三、五十年間的音樂發展定出一個具代表性名稱的原因了。

「古典樂派」只在德語地區

　　不僅1720年到1780年中間的這一段音樂發展無法確立一個代表性名稱，就連在

對於巴洛克時期結束的年代是否應該在1750年，音樂學上仍有不同的看法。有人認為它應該提早到1720年左右，因為1723年巴哈離開在科登 (Köthen) 雷奧波德王公 (Leopold, Fürst von Anhalt-Köthen, 1694－1728) 宮廷樂師長的職位，轉到萊比錫的聖托馬斯教堂擔任音樂教師及總管，這兩個不論在名還是利上都差距甚遠的位子，使人們相信，巴哈其實在1723年後的音樂界中已經不太受到重視了。儘管巴哈在生命的最後十年裡還全心投入於代表巴洛克時期藝術的變奏曲、卡農、賦格等作曲技巧，寫出幾部曠世不朽的巨作如〈郭登堡變奏曲〉(1742)，〈音樂的奉獻〉(1747) 及〈賦格的藝術〉(1745－1750) 等，卻因為當時啟蒙運動的觀念已漸漸興起，使這些名作顯得有些不合時宜。一直要到19世紀，巴哈的音樂天才才被重新發掘出來。

這之後所謂的「古典樂派」一詞，也不能代表當時歐洲音樂的整體發展，因為這個以海頓、莫札特和貝多芬的作品為代表的樂派，是一個只限於當時在德語地區發展出來的成果；而在義大利、法國等其他地方就沒有所謂的古典樂派，因為當時這些地區的音樂重心是在歌劇的發展上，和古典樂派所著重的器樂曲風格實在不能混為一談。所以不論是在本書或在其他地方，當我們提到古典樂派時，讀者應該知道那只是代表18世紀後半葉以維也納為中心的音樂風格。

啟蒙運動

18世紀的歐洲是啟蒙運動的時代。所謂啟蒙運動，就是要透過人們思想和知識的解放，突破那些鉗制社會的舊制度和貴族政治，為人類的尊嚴與自由提出一套新的想法與新的概念，並且根據人類的理性

> 市民文化是一漫長的發展過程，從中世紀末開始即一步步地崛起，一步步地興盛起來。

和對周遭事物批判的能力使人們的生活更自主、更成熟。1776年美國的〈人權宣言〉、1789年的法國大革命、歐洲農奴制度的瓦解以及教會財產的世俗化等都是啟蒙運動號召下的產物。市民文化*也在這股運動的引領下不斷地活躍起來，儘管當時宮廷文化還普遍地控制著歐洲，但是聽音樂已不再只是皇親國戚的特權了，除了在教會、宮殿、城堡外，民間也時興舉辦私人音樂會。可想而知，18世紀的音樂文化生活也因此而有另一番新面貌。

嚮往樸實自然

18世紀的歐洲藝術雖然還是以宮廷貴族文化為主，可是相較於17世紀，那可就小巫見大巫了。17世紀不論在音樂、繪畫、建築、雕刻等領域中，四處都可見到代表宮廷與貴族文化的巴洛克作品。什麼是巴洛克？我們只需看看當時宮廷或教堂內富麗堂皇、叫人瞠目結舌、嘆為觀止的雕樑畫棟，即可窺知一二了。可是這些作品到了啟蒙運動者的眼中都顯得太矯揉造作，只重視儀式與表面功夫，使得整體文化變得虛情假意、矯飾而繁瑣。這類的批評可以在盧梭*的論文〈論藝術與科學〉（1750）中清楚地看

到：「誠摯的友情、真正的尊嚴和絕對的信心已經被人們摒棄了。在禮貌的假面具下，經常隱藏著嫉妒、猜疑、畏懼、冷酷、仇恨和吝嗇；這些虛偽之情正引導著這一時代。」*由此可知，盧梭所嚮往的，是一種純摯真實的人性，一種還沒有被科學和文化進步所毀壞的原始狀態，而在這個原始狀態中人們才能得到高尚的倫理與純潔、自由、樸實等美德。

追求理性與知識

　　除了追求自然樸實，18世紀同時也是一個追求理性與知識的時代。康德*的啟蒙運動箴言 —— 勇於求知 —— 就是標識著這個時代的精神生活。在對知識的飢渴與對事物的好奇心驅使之下，人們不斷努力地向未知的領域探索。從神學到自然科學，從抽象到具體，從音樂到貿易，從王侯的法律到平民的法律等等，幾乎每一件事物都可以拿出來討論分析。種種新的發現或新的啟示也就在這些討論和思考中產生，並逐步成熟。而且在這不斷獲得新知的過程中，人們以樂觀愉悅的心情來看待未來，深信藉由理性的思考可以掌握這個世界的動向並且發現大自然的規律。啟蒙運動的

盧梭 (Jean-Jacques Rousseau, 1712—1778)，法國哲學家、音樂家、教育家、詩人及社會文化評論家，是18世紀啟蒙運動時代宏揚民主思想以及鼓吹改革社會最偉大的思想家之一。

本譯文節錄於徐啟智所譯《西方社會思想史》，（民國71年，桂冠圖書公司出版，第165頁。）原文請參閱盧梭所著的《民約論及論文集》中的〈論藝術與科學〉。

康德 (Immanuel Kant, 1724-1804)，德國人，近代世界最偉大的哲學家之一，畢生追求道德的規律，生活也一切按規律行事並樂此不疲。他一生不曾離開過他所居住的城市柯尼斯堡，每天午餐後風雨無阻地在同一時間出去散步，甚至使得當地的家庭主婦看到他時還會調整自己家裡的時鐘(德國大文豪海涅語)。康德認為，人類自身便有絕對的價值，因為他們有道德的理性，而理智的啟蒙才是人類生活的尊嚴所在。

發展與影響是很多樣化的，而它對音樂的影響也就在於它那自然樸實的風格、樂觀的心情與理性規律的態度！

客觀和諧的音樂

　　在這個被稱為「理性主義」的世紀裡，音樂不僅被認為是一種藝術，也是一項科學，所以它是有規則典範可循的。這個觀念其實可以上溯到柏拉圖，因為在柏拉圖的學說中，音樂是由數字、尺度和法則組合而成，所以具有一定的客觀性，換句話說，對音樂美醜的判斷是有標準可循，並非全然主觀的。18世紀的音樂除了具有柏拉圖所說的客觀性之外，還應該是和諧優美的。怎樣才能被稱為和諧優美呢？莫札特在1782年寫給他父親的一封信上提到他在維也納的音樂會非常成功，因為他演出的是「介於太難與太簡單之間的作品 —— 耳朵聽得很舒服，自然而不落於空洞，可以令內行人稱心，也可以讓外行人覺得滿足，儘管他們不知道為什麼……。」信中提到的不太難、不太簡單且耳朵聽起來愉悅舒適的音樂，就是啟蒙運動理想中所謂的和諧優美，也是當時音樂所應具備的基本條件。

歌劇的時代

前面曾經強調過,所謂的古典樂派,只是在18世紀最後幾十年裡一個限於在德語地區發展的音樂趨勢。由於這個趨勢帶給器樂曲很大的改變,尤其是海頓、莫札特與貝多芬的才華,使得人們的注意力都轉移到器樂曲的發展上。沒錯,18世紀器樂曲的發展的確是很重要,可是如果論及音樂文化生活,那18世紀無疑地是一個歌劇的時代!

歌劇發展概況

歌劇於17世紀初在義大利的佛羅倫斯誕生之後,很快地風靡了整個義大利;羅馬、威尼斯、拿坡里等地相繼形成自己的歌劇風格與文化。這股歌劇旋風在17世紀後半葉吹到了法國路易十四的宮廷中,乃有了法國歌劇的產生。宮廷作曲家盧利(Jean-Baptiste Lully, 1632－1687)從義大利歌劇中得到靈感,將當時法國的古典悲劇、宮廷芭蕾以及宮廷歌曲相互結合,而成為具有法國本土個性的歌劇。到了18世紀,法國歌劇甚至還與義大利歌劇形成鼎足而立的局面。

在義大利,拿坡里樂派除了以原有的歌劇(也稱「嚴肅歌劇」)風靡了歐洲各地以外,也在18世紀初發展出一種輕鬆詼諧、題材簡單,並且相當大眾化的歌劇型態,稱為「喜歌劇」。由於市民文化日漸興盛,喜歌劇自然也受到一般大眾的喜愛。這樣的趨勢逐漸擴展到法國、英國、德國及西班牙等地,而在各地產生了具有自己民族特色的喜歌劇類型,例如法國有「諧歌劇」、英國有「敘事歌劇」、德國有「歌唱劇」以及西班牙的「喜歌劇」。歐洲18世紀的歌劇史就在這種既有民族特色,又彼此相互影響的

情況下發展開來。一直到1762年，德國作曲家葛路克（Christoph Willibald Gluck, 1714－1787）的第一部歌劇改革作品《奧菲歐與尤麗狄絲》（1762）出現，誓言對拿坡里樂派的歌劇傳統提出挑戰，從此歌劇的創作就呈現出另一種面貌。

繼葛路克之後，偉大的音樂天才莫札特融匯了當時所有的歌劇型態，從嚴肅歌劇、喜歌劇到德國的歌唱劇，加上對器樂（管弦樂團）的處理和對人物個性的刻劃，塑造了自己獨特的歌劇風格，使18世紀的歌劇攀上了頂峰，並且也為其多樣化的發展作了一個總結。有了上述這些簡要的介紹後，接下來就讓我們開始真正進入18世紀這個歌劇時代。

義大利歌劇和法國歌劇之爭

義大利歌劇在18世紀的影響力可說是無遠弗屆的。從奧地利的維也納到俄國的聖彼得堡、從西班牙的馬德里到德國的德勒斯登、從義大利的拿坡里到英國的倫敦，到處都聽得到以義大利文上演的歌劇，唯獨吹不進法國人的心坎裡。法國歌劇的形成雖然是受到義大利的影響，但實際的作曲材料卻是取自於法國本土的古典悲劇文學。另一方面，法國歌劇的創始人盧利認為，法文這種語言並不如義大利文般具有音樂性，所以並不適合應用在歌劇上，因此他也不稱自己的歌劇為「歌劇」，而稱為「抒情悲劇」，意指法國歌劇是從古典悲劇而來，是一種以音樂型態表達的悲劇。

法國的抒情悲劇與義大利的嚴肅歌劇之爭起因於17世紀末，一位法國作家拉葛涅（François Raguenet, 約1660－1722）赴義大利旅行時，聽到了義大利歌劇而深深為之著迷，於是當他回到巴黎後，即在1702年將他在義大利聆聽歌劇的經驗寫了下來。在這篇文章中，拉葛涅詳細地比較了義大利歌劇和法國歌劇的差異，並且在文章的最後還下了結語，認為義大利歌劇比法國歌劇優秀，因為義大利人勇於創新，天生具有音樂天分，能夠不

圖28：這一幅漫畫描繪出18世
紀倫敦的歌劇觀眾在聽義大利
歌劇時，激動地與演員一起同
唱的情景。雖然畫得有些誇
張，卻很適切地說明了當時義
大利歌劇在倫敦受歡迎的程
度。

墨守成規地自由發揮他們的情感與音樂性，其中尤以作曲家史卡拉第
（Alessandro Scarlatti, 1660－1725）最為優秀。此外他們的語言本來就比較
適合歌唱，相形之下，法國人在音樂上的表現就顯得資質平庸，一板一眼
地沒有什麼創意可言。

　　此番評論一出，立刻引起軒然大波，一發不可收拾，許多文藝人士紛
紛加入筆戰論壇，熱烈地討論到底是誰的歌劇比較優秀，其中一位作家雷
瑟夫（Jean Laurent Le Cerf de la Viéville, 1674－1707）也不甘示弱地寫了
一篇論文為法國歌劇辯護。他反駁拉葛涅的看法，認為法國歌劇的特性就
是在於它的自然樸實，適度而有節制，這樣的音樂才能持久；相對地，義
大利歌劇中那種標新立異就顯得矯飾而不自然，虛有華麗的唱腔與優美的

旋律卻沒有戲劇內容，尤其是義大利歌劇中閹割男高音*的殘酷行為更為法國歌劇的支持者所不齒，認為那是違反人類自然規律的典型例證。

> 閹割男高音 (castrato) 是在16世紀到18世紀之間一種為了保存男童歌手聲音的特質，而將這些歌手閹割，使其不至於變聲的現象。如此這些歌手成年後，既有少年的聲喉，又有成年男子的胸腔與肺活量，可以產生特殊的音色和廣泛的音域，其音色之美，據說可以使聽眾為之瘋狂。

兩種歌劇的對照

在這一波論戰當中，拉葛涅對兩種歌劇間實事求是的比較和具體的分析著實提供了後人一項很寶貴的資料，使我們能對當時的歌劇有更深一層的了解。以下我們就嘗試以簡單的圖表來歸納拉葛涅對當時義大利嚴肅歌劇和法國抒情悲劇的比較：

	義大利「嚴肅歌劇」	法國「抒情悲劇」
朗誦調： 為獨唱曲，是一種介於說話和唱歌之間的曲調，通常用來闡述劇情的發展。	模仿說話時的音調，以至於比較像說話，不像歌唱，只有簡單的低音和弦伴奏。	變化多樣，雖是朗誦調，卻仍有歌唱性的旋律。
詠嘆調： 有獨唱也有重唱，是一種用來描述內心感受的歌曲，在法國歌劇中稱為"Air"。	(1)規模比較大*，在歌劇中自成一個獨立完整的單元。 (2)很多裝飾音和出其不意的轉調。 (3)注重華麗艱深的歌唱技巧。	(1)規模比較小，大多為分段式的歌曲 (意指同一個曲調配上幾段不同的歌詞)。 (2)曲調變化平緩而流暢。 (3)自然平實，不重視技巧，而注重與劇情的配合。
結果（一）	只注重詠嘆調，不在乎朗誦調，兩者間的差異非常大。	朗誦調與詠嘆調皆配合劇情，兩者差異不大。
合唱與舞蹈：	很少出現。	占有重要地位。
劇本：	由作曲家兼寫。	由專門的劇作家執筆。
結果（二）	以優美艱深的旋律為主，劇情內容次之，合唱團與舞蹈很少出現，所以只有音樂性，但缺乏戲劇性。	注重文學、舞蹈與音樂三種藝術的相互融合。

這個圖表清楚地顯示出兩國歌劇根本上的不同，它們不僅在詠嘆調和朗誦調的形式上有所不同（如結果（一）所表示的）；就連合唱團和舞蹈所占的分量也不一樣（如結果（二）所說明的）。

> 當時義大利嚴肅歌劇中常見的一種朗誦調為Da-capo-Arie，它有兩段曲調，第二段結束後再回過頭來重覆第一段，可寫成A-B-A的形式。

第二次開戰

　　第二次義大利與法國歌劇之戰在首戰消聲匿跡了五十年後再度上演。不過這次的主角不是嚴肅歌劇與抒情悲劇，而是義大利的「喜歌劇」與法國的「大歌劇」。喜歌劇的形式開始於18世紀初的拿坡里樂派，它和嚴肅歌劇不同的是，嚴肅歌劇大多以英雄豪傑的命運和愛情故事為題；而喜歌劇卻是取材自街頭巷尾的一般升斗小民，如僕人、理髮師等的日常生活，人物開朗、滑稽、幽默，所用的語言就是人們平常的生活會話*。這種風格深得一般大眾喜愛，它的影響力也就很快地傳遍歐洲各地。到了18世紀後半葉，甚至有凌駕嚴肅歌劇之勢。1752年，一群義大利的歌劇團體來到巴黎，演出義大利作曲家裴高雷希（Giovanni Battista Pergolesi, 1710－1736）著名的喜歌劇《管家女僕》(1733)。

　　一群以盧梭為首的喜歌劇愛好者原本希望能藉由這次的演出，帶動當時尚在萌芽階段的法國「諧歌劇」的發展，不料卻引起另一派擁護法國大歌劇的貴族和傳統衛道人士的強烈反彈。法國大歌劇是延續盧利抒情悲劇的傳統，場景富麗堂皇，題材大多來自神話歷史中的英雄史蹟，和現實生活沒有什麼關聯，劇情常常是圍繞著情感

> 義大利嚴肅歌劇和喜歌劇的差別不僅僅是表現在題材上，在作曲手法上也有不同：嚴肅歌劇重視女高音和男高音，而且朗誦調和詠嘆調的出現有一定的順序規則；反之，喜歌劇偏愛以低音為主角，朗誦調和詠嘆調的出現也沒有特定的規則。

的衝突，表現英雄般的宏偉與激昂。可以想像貴族們當然喜歡這樣的風格，而鄙視義大利喜歌劇或法國諧歌劇中那種詼諧，似乎有些「不正經」的調調；況且喜歌劇與諧歌劇的題材和現實生活息息相關，也違背了法國歌劇向來以「神奇」、「超自然」為創作宗旨的傳統[*]。除此之外，衛道人士也因為大歌劇是法國歌劇傳統的延續而大力地支持。

> 17世紀末葉，法國作家培若 (Charles Perrault, 1628-1703) 曾提出一種理論來解釋各種戲劇類別的原則，這個原則是：喜劇通常是描述「有可能發生的事」；悲劇則含括了「有可能發生的事」和「超自然的神奇事件」兩種特性；至於歌劇則是以「超自然的神奇事件」為主。

一般而言，悲劇代表的是貴族文化，喜劇則代表平民文化。所以這次的衝突不僅僅牽涉到音樂喜好的不同，甚至還有一點政治意味。法國大革命發生前的幾十年，人們對專制體制與貴族階級已經深惡痛絕，中產階級和貴族之間的衝突日益擴大，這種現象就連在音樂流派的衝突中都可以觀察得到，因為盧梭等人所反對的就是大歌劇中那種充斥著奢華矯飾的貴族特性與一成不變的單調劇情；反之，諧歌劇中自然見樸實、活潑有朝氣、開朗又幽默的人物刻劃，在在傳達出市井小民的心聲與期望。雖然這一次的衝突最後還是傳統派戰勝，義大利的喜歌劇團體因此被逐出了巴黎，但是歷史的發展終究還是站在市民階層這一邊，在往後的歲月裡，諧歌劇還是發展到能與大歌劇分庭抗禮的局面。

葛路克有心改革

在兩次爭論中，雖然大家戰得你死我活，卻也在爭論、比較中領悟到彼此歌劇中的優缺點，一股有心改革的熱潮乃漸次蜂湧起來，其中扮演改革家角色的即是德國作曲家葛路克。葛路克1714年出生於艾拉斯巴赫 (Erasbach，今德國西南)，年輕時足跡已遍及歐洲各地：他先在布拉格接

受大學教育，之後赴米蘭學習歌劇創作，1745年被延聘到倫敦，1752年來到當時哈布斯堡王朝的首都維也納，並從1754年起在其宮廷內任職。在維也納，葛路克認識了一位來自義大利的文學家卡查畢基（Ranieri de Calzabigi, 1714－1795），卡查畢基建議葛路克參考法國歌劇來改革義大利歌劇中一些已經日漸呆滯、形式化了的地方。這個想法讓本來就想要對歌劇有所革新的葛路克大為振奮，於是兩人嘗試合作，卡查畢基負責寫劇本，葛路克作曲，第一批的義大利歌劇改革作品就這麼誕生了：1762年的《奧菲歐與尤麗狄絲》、1767年的《阿爾雀斯特》以及1770年的《帕里斯與海倫》。在這些作品裡，葛路克針對一些義大利歌劇中為人所詬病的地方加以革新，例如曲調不再只是炫耀演唱者的歌唱技巧，而能與劇中人物的個性相配合；朗誦調不再只是像說話般的單調乏味，而有了樂團歌唱性的伴奏；除此之外，合唱團和舞蹈的分量也加重了；序曲也不再只是作為開場前平息觀眾鼓譟，吸引其注意力的功能而已，而是兼具預告整齣歌劇主題的責任，與歌劇本身息息相關。葛路克的這番改革，並不是想把義大利歌劇變成法國歌劇，而是想藉此創造出一種不分國別的歌劇型態，讓各國歌劇不再那麼壁壘分明、甚至形同水火，互相敵視。因此，在他的作品中除了有義大利與法國歌劇的特質以外，也有英國與德國的歌劇風格。葛路克兼採各國不同的風格，截長補短，期望創造出一種能含括整個古典時期特質的歌劇形式。我們可以從他的《阿爾雀斯特》以及《帕里斯與海倫》兩部作品總譜上所揭示的理念 —— 簡單、真實和自然 —— 感受到這一崇高的企圖心，而這些理念也正說明了當時啟蒙運動對音樂所造成的影響。

但是很可惜的，維也納的聽眾對他的改革似乎沒有什麼興趣，甚至有些不以為然。1773年葛路克受邀前往巴黎，因為自從50年代的喜歌劇事件之後，支持法國大歌劇的一派傳統人士也漸漸感受到法國歌劇是需要有點改變了，所以適度地將法國歌劇「義大利化」，使法國歌劇更有活力，更

熱情奔放一些，似乎也沒有什麼不好，只要法國歌劇還能保留原有的特質即可。就這樣，葛路克被請到了巴黎，他之所以被視為改革法國歌劇的適當人選，是因為他曾經在義大利大受歡迎過，不但熟諳義大利歌劇的作曲手法，而且又對義大利的歌劇進行過改革，足見他並非義大利歌劇的盲目崇拜者。這樣的人對法國人來說比較「安全」，至少他應該不會「出賣」法國歌劇，將法國歌劇全盤改頭換面地變成義大利歌劇才是。

可惜舊劇重演

葛路克到法國之後的第一部改革歌劇《陶里德島的伊菲格尼》（1774）果然獲得了熱烈的回響，之後他也把先前在維也納所寫的《阿爾雀斯特》和《帕里斯與海倫》稍加修改且翻譯成法文上演。不幸的是，他的改革並不能贏得全巴黎人的贊同，以致舊劇重演，巴黎歌劇界又再一次分成了兩派。不過這一次的爭論焦點倒不是在於改不改革，而是改多少的問題。一派對葛路克的改革表示滿意，認為這樣就夠了；另一派卻認為法國歌劇還可以再更「義大利化」一些，他們甚至認為，只有真正的義大利人才會知道要如何將法國歌劇「義大利化」，於是他們找到了當時在拿坡里享富盛名的義大利作曲家皮慶尼（Niccolò Piccinni, 1728－1800），認為他才是能夠真正實踐義大利歌劇真諦的人。1776年，巴黎為了皮慶尼和葛路克間的流派問題已經鬧得不可開交，然而皮慶尼卻在事前全然不知情的情況下來到了巴黎，儘管他本人也是葛路克的仰慕者，卻在這一場是非漩渦中被簇擁成為支持義大利歌劇派的中心人物。據說在當時巴黎的歌劇界中常常可以聽到人們彼此間詢問：「請問您是葛路克派還是皮慶尼派？」

18世紀的歌劇界不但非常熱鬧，甚至還牽一髮動全身，一齣歌劇的上演，關係著觀眾的喜惡、樂評家的毀譽、作曲家的成敗與劇院老闆的盈虧。因此歌劇的發展往往不是純音樂性的，它不但受當時政治、社會、經

濟的影響，也反過來影響它們，尤其在18世紀這個以歌劇為主流的時代裡，這種現象更是隨處可見。

爭論的結果

在葛路克的歌劇改革之後，歌劇的民族色彩就不再那麼顯眼了。不但法國人接受了義大利歌劇的特性，義大利人也受到了法國歌劇的影響，兩者都突破了各自的瓶頸，擺脫傳統橫加其上的死硬模式。從此，所有的音樂手法都可以有彈性地依劇情內容而變化，人物個性的刻劃也因此更加突顯生動。這樣的手法後來也影響了19世紀白遼士（Louis Hector Berlioz, 1803－1869）與華格納（Richard Wagner, 1813－1883）的歌劇創作。

繼葛路克之後，莫札特將歌劇提昇到更高更深的境界。如果說莫札特是將18世紀歌劇推向頂峰的人，那不只是因為他在各種歌劇類型中都有曠世不朽的名作出爐，像嚴肅歌劇《狄托的仁慈》（1791），喜歌劇《費加洛婚禮》（1786）、《女人皆如此》（1790）、《唐·喬凡尼》（1787），德國歌唱劇*《後宮誘逃》（1782）、《魔笛》（1794）等；更重要的是，在他的歌劇中還有葛路克所沒有的特色——器樂曲手法。莫札特將古典樂派的器樂曲手法應用在歌劇上，使器樂與聲樂結合為一，展現另一種層次的歌劇型態。既然如此，那到底什麼是18世紀器樂曲的手法呢？以下我們就潛入這個領域一探究竟吧！

「歌唱劇」興起於1750年前後，基本上是由喜劇搭配音樂的穿插所構成，它的對話並不是用唱的，而是用說的，通常是使用具有文學氣息的散文體裁。劇中穿插歌曲、合奏、抒情調以及民謠，是適合民間大眾的通俗歌劇形式，並且影響了往後德國「浪漫歌劇」的形成。

曼汗樂派

選帝侯遷居曼汗

自從1720年神聖羅馬帝國的選侯卡爾‧菲利浦（Karl Philipp, 1661－1742）將他所統治的法爾茲地區首府由海德堡（Heidelberg）遷至曼汗（Mannheim）起，一直到他的繼任者卡爾‧特奧多爾（Karl Theodor, 1724－1799）於1778年再將其遷至慕尼黑（München）為止，這之間將近六十年的時間裡，曼汗不只是一個王侯的駐地，更是神聖羅馬帝國境內一個充滿著藝術、哲學與科學氣息的文化城，再加上那富麗堂皇的宮廷排場，使它在當時成為一個遠近馳名的國際城市。選侯菲利浦一到曼汗後，便開始大興土木，建造王宮，這個建築及其臨近的相關設施在當時可稱得上是全歐洲規模最大的；1731年王宮的教堂落成，1742年歌劇院正式啟用，除此之外還設立了醫學院、科學研究中心、美術學校、天文臺、博物館、植物園等，從這些設備建築當中，我們似乎就可以揣摩當時曼汗濃郁的人文氣息。

遠近馳名的曼汗樂團

1742年菲利浦過世，繼任的特奧多爾是一個音樂愛好者，會吹長笛和拉大提琴，曼汗的音樂文化在他的支持下因而達到了前所未有的巔峰期，尤其是曼汗的宮廷樂團，更是四方精英薈萃之處，被譽為歐洲最好的樂團。德國作家兼音樂家舒巴特（Christian Friedrich Daniel Schubart, 1739－1791）在《音樂美學概念》（1785）一書中就曾經回憶道：「在這個世界上沒有其他的樂團在演出方面可以超越曼汗這個樂團！它大聲時如驚雷之

鳴，漸強時似流泉飛瀑，漸弱時像是朝遠方緩緩流逝的清溪，小聲時又擬春光裡漫天輕觸的凝香。」

的確，在當時一個樂團能夠這樣演出是十分新穎獨特的，因為在巴洛克時期，音量的變化只有大聲（forte）與小聲（piano），而且小聲的作用往往也只在於製造與大聲的對比感覺或是回音效果。曼汗樂團試著將音量變化予以擴展，除了大小聲之外，還加入了「漸強」（crescendo）和「漸弱」（diminuendo）。今天我們在樂譜上看到的 ＜ 和 ＞ 記號，就是源於18世紀的曼汗宮廷樂團，而「曼汗樂派」這個名詞也就因此不脛而走了。

擴大樂團規模

曼汗樂派在18世紀音樂史的重要性並不只如此。他們除了在音量的處理上更加豐富以外，在樂團的編制和器樂曲的作曲手法上也有突破性的發展。在17世紀數字低音時代，樂團的規模比較小，器樂的組合沒有一定的規則，所以嚴格說來，如果以現代樂團的標準來衡量的話，巴洛克時期的樂團只能稱得上是「合奏團」，而不是「樂團」。當時的演出是由大鍵琴主導整首樂曲的進行，它的功能就像現代樂團中的指揮一樣。到了曼汗樂派，在主要代表人物史塔密茲（Johann Stamitz, 1717－1757）的影響下，樂團規模日益擴大，在1756年時，樂團的正式成員已經由原來的二十多人增加至四十多人。這個規模到了18世紀末也就成了維也納古典樂派的「標準規格」*，同時也奠定了現代管弦樂團發展的基礎。此外，樂團的主導樂器也從大鍵琴改為第一小提琴。這位拉第一小提琴的人兼具指揮的角

所謂的標準規格是指兩支法國號、兩支雙簧管、兩支單簧管、兩支低音管、兩支長笛、兩支小號、兩個定音鼓及弦樂組（包括第一及第二小提琴、中提琴、大提琴及低音大提琴）。

色，遇到樂曲中比較複雜重要的段落，需要有人從中協調帶領時，第一小提琴手便以他的弓為指揮棒來引導團員，使他們不致中途「漏氣」。這個改變使得大鍵琴失去了它過去在樂團中的地位，同時也代表音樂歷史正式向數字低音時代揮手告別。今天的樂團雖然在演出時通常都會有一位專門的指揮，然而以第一小提琴手為樂團首席的傳統還是流傳了下來。這一點我們可以從音樂會開始前第一小提琴手帶動調音，音樂會結束時指揮向第一小提琴手握手致謝，以及最後第一小提琴手首先起立，帶領團員離席的這些舉動中看得出來。就如同每個班級有班長一樣，第一小提琴手就是樂團的「班長」，負責全團演出時的音準和秩序。

交響曲的發展

　　凡是接觸過古典音樂的人，大概都知道交響曲是什麼；但是如果問及它是如何演變成今天這樣一種特別受到重視的音樂類別的（尤其在18世紀末和整個19世紀），可能知道的人就比較少了；至於曼汗樂派對交響曲所作的貢獻，相信知道的人又更少了。儘管如此，「前人種樹，後人乘涼」，我們今天能有這麼多不朽的交響曲可供欣賞，不能不感謝當年曼汗樂派為交響曲風格的樹立所作出的貢獻。

　　交響曲 "Symphony"，義大利文為 "Sinfonia"，希臘文與拉丁文為 "Symphonia"，原意為協調一致地發出和音。關於它的演變，最早可以上溯到16世紀末葉，當時在一些舞臺劇要開始演出之前，通常都會有一段音樂當前導，稱為 "Sinfonia"，但是這個名稱和定義在當時還非常混淆，因為也有人稱教會所唱的聲樂曲為 "Symphonia"。到了17世紀初，"Sinfonia" 一詞漸漸地被限定在純器樂曲的範圍內。17世紀中葉以後，"Sinfonia" 發展成為歌劇序曲，尤其在拿坡里樂派裡，"Sinfonia" 還有它固定的三樂章形式：第一樂章先是快板，然後接慢板樂章，最後以輕快的

舞曲風格結束。不過那時的歌劇序曲，通常不是作為欣賞的，而是為了要提高觀眾的注意力，暗示他們歌劇即將開始，所以本身並沒有受到太大的重視。到了18世紀前半葉，交響曲漸漸脫離歌劇，而成為一個可以獨立演出的作品。

　　前面提到，在曼汗的宮廷樂團裡聚集了四方精英，這些精英之中許多人身懷絕技，拉得一手好琴，同時還兼具作曲家的身分，例如前面提到的史塔密茲，還有像黎斯特（Franz Xaver Richter, 1709－1789）、霍茲包爾（Ignaz Jakob Holzbauer, 1711－1783）及卡那畢奇（Johann Christian Cannabich, 1731－1798）等。當交響曲從1730年左右漸漸脫離歌劇序曲的角色，成為一個獨立作品後，這些演奏家兼作曲家自然躍躍欲試地想替自己的樂團寫一些交響曲，讓團員可以充分地發揮琴技；另一方面，由於交響曲已經不再附屬於歌劇之下，所以在作曲技巧和樂曲形式上都需要有所改變，以求樹立一個完整獨立的風格。這給了曼汗樂派的作曲家自我揮灑的空間，可以盡情地嘗試新的作曲手法，他們尤其偏愛自然活潑與瞬間百般變化的個性，所以曼汗樂派的作品中樂句都較短小、急促，音量對比的幅度也比較大。為了製造樂曲的戲劇效果，曼汗樂派還使用了一些獨特的技巧，音樂史上稱為「曼汗手法」：

譜例37：「火箭」音型

「火箭」音型：和弦中的音原本應該要一起彈奏，如果是先後彈奏的話，即成了分解和弦。「火箭」音型即是以分解和弦的方式直衝而上，這種手法後來也影響了莫札特和貝多芬。

譜例38:「嘆息」音型

「嘆息」音型:譜中第二小節的半拍休止符即是代表嘆息的動作。這個音型在過去就已經存在了,只不過以前它都只屬於附庸性質,只有在歌詞出現「嘆息」的字樣時,它才伴隨出現;然而在曼汗樂派裡它卻可以自由地出現在樂曲中,不再受到歌詞的羈絆。

譜例39:「顫慄」音型

「顫慄」音型:全音符之後緊接十六分音符,然後又休息二拍,充分表達顫慄時那種瞬間的動感。

曲子可分段分句

　　曼汗樂派還有一個很重要的發展,那就是「小節」與「樂段」的設計。要說明它的這一項特徵,我們可以舉史塔密茲〈D大調第一號交響曲〉(1758)的第一樂章作例子:

譜例40：史塔密茲〈D大調第一號交響曲〉第一樂章

在這譜例一開始的8小節中，我們可以很容易地先把它們分成前後兩部分，因為顯而易見地，第二部分是第一部分的重覆。在這前後兩部分裡，每一個部分分別都有4個小節，而在這4個小節裡又可以分成由第一、第二小節所組成的第一小部分，以及由第三、第四小節所組成的第二小部分。這前後兩小部分不論在音量或樂器的運用上都呈現出對比的效果：1—2小節大聲，3—4小節小聲；1—2小節管弦樂齊奏，3—4小節只有弦樂。因此這8個小節的構造可以分解成下列形式：

8 = 4 + 4 =（2 + 2）+（2 + 2）

讓我們繼續往下看，9—16小節也可以分成兩個部分，前面的4小節同樣地也可以分成（2 + 2），因為11—12小節只是9—10小節的重覆；至於

後面的13－16小節，如果我們看中間弦樂的部分，會發現它們也是（2＋2）的型態，因為15－16小節只是13－14小節高八度的重覆而已。如此一來，我們還是可以把第二行的9－16小節寫成 8 ＝ 4 ＋ 4 ＝（2＋2）＋（2＋2）。經過這一番分解工作之後，我們可以歸納所謂的「樂段」（Period），通常是以8小節為一個單位，而這個樂段可以分成前樂句與後樂句，前後兩樂句又可以再各自以2個小節為一單位繼續分解。這種 2 － 4 － 8 的組合方法在曼汗樂派中發芽茁壯，深深地影響到後來的古典樂派；它們在海頓、莫札特的才華裡得以繼續發揚光大，再加上和聲、節奏與旋律的配合，最後由貝多芬將它們帶進完美、無懈可擊的境界。附帶一提的，讀者如果還記得前面所提到過的本世紀「理性」時代的特色，就不難體會這種將音樂作有規律的設計與分析，正符合了它們的時代精神！

小步舞曲獨受青睞

　　交響曲雖然已經不再是歌劇的附庸，可是卻沒有脫離拿坡里樂派一開始為它所設計的三樂章形式。曼汗樂派在發展交響曲的過程中，在第二樂章之後加進一個「小步舞曲」（Minuet）作為第三樂章，原本的第三樂章也就成了第四樂章，而此舉也建立了往後交響曲四樂章*的基本形式。或許讀者會問，當時的舞曲這麼多，為什麼偏偏是小步舞曲雀屏中選，獨受青睞，被選入交響曲中呢？小步舞曲原是法國的民間舞曲，以3/4拍的中庸快板進行。它在1650年前後獲得法國國王路易十四（Ludwig XIV, 1638－1715）的青睞而被選為宮廷舞曲。由於小步舞曲具有高貴優雅的風格，再加上舞步小且莊重嚴謹（所以叫「小步舞曲」），很適合正式場合及各種儀式，在18世紀前半幾乎風靡了

交響曲四個樂章的順序為：快板－慢板－小步舞曲－快板。在19世紀有時也以該諧曲來取代小步舞曲。

全歐洲各地的社交場合。下面我們就舉一首巴哈著名的小步舞曲為例，這首舞曲《給安娜‧巴哈的小琴譜》（1725） 是出自於巴哈特地為女兒練琴用所寫的曲集：

譜例41：巴哈《給安娜‧巴哈的小琴譜》中的小步舞曲

從譜例中我們發現，小步舞曲同樣也是可以分解的。小步舞曲在當時不僅是社交場合的重頭戲，更是所有作曲家的必修課，因為從它身上可以清楚地學到作曲的邏輯與標準的樂曲形式*，然後再由簡入繁地進一步創造、發揮，加入自己的想像力與風格，所以我們不難想像，前面提到的曼汗樂派以小節和樂段構造作為一種作曲手法，多少可能受到小步舞曲的影響。而且一直到莫札特和他父親在教學生時，都還是先以小步舞曲為入門。

儘管我們今天在音樂會上不常聽到曼汗樂派的作品，但是它對器樂曲手法的貢獻卻是不容忽略的。而這也是筆者的動機，希望讀者在陶醉於交響曲的樂音中時，也能知道這些偉大不朽的作品從何而來，就像當我們舒服地在大樹下乘涼時，也能肯定前人種樹的成就一樣。

小步舞曲通常由三部分組成，在第二部分結束時有個術語 "Da-capo"，意思是要回到開始重覆第一部分，我們可用A-B-A來表示這種形式。B段通常在風格和調性上都和其前後的A段呈對比，再加上樂段和小節的設計工整有序，使人可以清楚地認識到整首樂曲的結構和邏輯。

柏林樂派

　　除了曼汗以外，柏林（Berlin）在當時也是一個音樂重鎮。就像曼汗樂派的音樂活動以選侯特奧多爾的宮廷樂團為主一樣，柏林樂派的發展也是依普魯士國王腓特烈二世（Friedrich II, 1712－1786）的喜好而定。腓特烈二世也是一位音樂愛好者，他會吹長笛，單單他的宮廷作曲家兼長笛老

圖29：曠茲近三十歲時才開始學長笛，然而因資質優異，不久即成為歐洲知名的長笛家，圖中即為他在柏林波茨坦宮廷中為腓特烈二世演奏的情景。曠茲原任職於德勒斯登，1728年普魯士國王來訪，曠茲的才氣就在這時深深吸引了當時還只是王子的腓特烈二世，之後當腓特烈二世即位成為普魯士國王後，便重金禮聘曠茲前往柏林任職。從此兩人間不僅是上司下屬的關係，更有亦師亦友的情誼，而這段友誼也一直持續到曠茲過世為止。

師曠茲（Johann Joachim Quantz, 1697－1773）就為他寫了約三百首長笛協奏曲及二百首適用長笛的室內樂作品。腓特烈二世從1740年開始執政起，就極力擴展宮廷的音樂活動並興建柏林歌劇院；此外，他在波茨坦行宮中還有一個私人專屬的室內樂團，一旦他想吹長笛的興致來了，便可以隨時陪他練習。

保守的國王

不僅腓特烈二世的喜好，似乎就連他的性情也都影響著柏林樂派的發展。此話怎麼說呢？18世紀英國著名的音樂旅行家柏尼（Charles Burney, 1726－1814）在他的旅行日誌中就曾經提過，腓特烈二世只演奏曠茲特別為他寫的樂曲，其餘的他都不要。在一次音樂會中，腓特烈一連吹了三首既長又艱深的長笛協奏曲，而且都吹得相當好。事後曠茲告訴柏尼，剛才演奏的那三首中，一首是二十年前寫的，另兩首則是四十年前的曲子了。由此可以看出，腓特烈對作曲家的偏好以及對樂曲的審美觀四十年來都沒有改變。一旦國王偏好四十年前的音樂傳統，拒絕當時已時興的風潮，那麼我們可以想見，宮廷的樂師們又怎麼會有太多的勇氣去嘗試新鮮的手法呢？！這也就是為什麼當南方的曼汗樂派不斷嘗試新的手法與作風，不斷地向前探索時，北德的柏林樂派還能夠根深柢固地浸淫在複音和對位法的傳統中不受動搖。柏尼曾經批評過這種現象，他認為柏林的環境扼殺了音樂家的創造力，那些在宮廷任職的作曲家，因為生活有保障，沒有創新與跟上時代潮流的壓力，一旦日子久了，他們的作品漸漸地就只是流於模仿與再模仿的惡性循環過程，所謂的創新與天才在柏林已經看不到了。

C. P. E. 巴哈例外

不過柏尼也強調，在這樣的批評中，至少還有一個人例外，那就是

C. P. E. 巴哈（Carl Philipp Emanuel Bach, 1714－1788）。C. P. E. 巴哈就是我們所熟悉的 J. S. 巴哈的兒子，他初學法律，後來在腓特烈二世的宮廷中擔任第一大鍵琴手。他的基本音樂走向可以從他自傳中的一句話一目了然地看出來：「我在作曲和彈鋼琴方面，除了我父親以外，從來沒有過其他的老師。」C. P. E. 巴哈以他父親為傲，並矢志承襲父親的作曲手法，所以儘管當時的音樂潮流已經逐漸遠離複音音樂，他的作品仍然還是以複音風格為主，巴洛克晚期的對位藝術也因此得以在他身上繼續發展。這麼說來，C. P. E. 巴哈應該也是一個傳統守舊的人嘍？其實不然！C. P. E. 巴哈並非和他那些柏林的同事們一樣，只局限在傳統中缺乏創造力，相反地，他的特點在於能夠把巴洛克的風格與當時流行的新手法作適當的結合。在當時曼汗樂派努力向前跑，而柏林樂派幾乎在原地打轉的情況下，C. P. E. 巴哈的作品就像一座橋樑般將兩者結合起來。我們就以下面的譜例來說明 C. P. E. 巴哈是如何兼具傳統與現代的作曲方式：

譜例42：C. P. E. 巴哈《給行家與業餘愛好者用的鋼琴曲集》第一冊第三首奏鳴曲

上面的譜例是出自於《給行家與業餘愛好者用的鋼琴曲集》（1779－1787） 第一冊中的第三首奏鳴曲。首先映入眼簾的是 _f_（大聲）與 _p_（小聲）的相互交錯；而且從第4小節第2拍起，樂句就開始重覆，形成 4＋4＝8 的樂段結構。至此，音量的變化和8小節的樂段結構無疑地是受到新作曲手法的影響；但是在曲調上我們卻可以看到巴洛克時期的影子：如果我們哼一下它的高音部，會發現右手8小節的旋律線就像是紡織機織布一樣，以開始的那六個音為主不斷地交錯編織而成，這是很典型的巴洛克手法。除此之外，左手低音部的四度半音下行（b–#a–♮a–#g–♮g–#f）也是巴洛克著名的音型之一 ——「沉重的步伐」（參見譜例29）。總結來說，C. P. E. 巴哈的作品在內在作曲方式上（旋律與和聲）， 還是以巴洛克為重；但是在外在的表現方式上（音量與結構），卻已經走向曼汗樂派了。這種結合使得 C. P. E. 巴哈的音樂在當時獨樹一格，兼具傳統對位的精雕細琢與現代流行的表現力。

不過，如果真要欣賞 C. P. E. 巴哈音樂的表現力，還是要回到他的幻想曲上。在幻想曲中，C. P. E. 巴哈撇開曼汗樂派以小節、樂段所築成的結構，也撇開大、小聲這種井然有序的對比，他讓音樂真情流露，自由揮灑。這一點，C. P. E. 巴哈事實上已經為往後19世紀的浪漫主義鋪路了。我們可以在他的〈升 f 小調幻想曲〉（1787）的樂譜中看到，從第 3 小節起整整有兩頁是完全沒有小節線的（由於篇幅的緣故，下面就只節錄四行譜）：

譜例43：C. P. E. 巴哈〈升f小調幻想曲〉

　　由於大部分的人一看到小節線總是會不由自主地開始算拍子，C. P. E. 巴哈不願音樂的流暢感因此而受到影響，所以乾脆就取消小節線，讓演奏者能盡情地表現。除此之外，我們在譜例上也可以看到，他對大、小聲的設計沒有一定的規則，不會在4小節大聲後，再硬性地接上4小節小聲，而是依情感的表達來決定。

古鋼琴的細緻

　　C. P. E. 巴哈之所以能在鋼琴作品中呈現多樣的情感變化，多少也得歸功於古鋼琴的特性。古鋼琴和大鍵琴同為當時常見的鍵盤樂器，但是若以發音原理來看，古鋼琴和現代鋼琴比較相近，都能藉由觸鍵方式的不同而得到不同的音量與音色變化。但是古鋼琴的弱點是它的音量較小，不適用於大音樂廳中，所以一直都只是一種家庭式的樂器，給人一種親密溫馨的感覺，在18世紀非常受到歡迎。在這些喜愛古鋼琴的人之中最具代表性的就是 C. P. E. 巴哈。他為了提倡古鋼琴，還特地寫了一本有關如何彈奏這個樂器的教科書《古鋼琴正確演奏法的研究》（1753）。18世紀後半葉的「多情風格」更讓古鋼琴如魚得水，充分展現它的魅力，也使得它格外地受到重視，並逐漸成為演奏會上的樂器。

所謂「多情風格」，就是主張在一首樂曲中能夠自然地流露多種不同的情感，藉以區別巴洛克作品中通常只以單一情感貫穿全曲的手法。既然要表達多種不同的情感，搭配演出的樂器自然也要能夠符合這個條件才行，而古鋼琴具有細膩敏感的音色變化，理所當然地要比大鍵琴來得適合。下面的譜例顯示出古鋼琴在短短的一個小節中，即能表現出四種不同的音量變化：*ff*（最強）—*mf*（中強）— *p*（弱）— *pp*（最弱）*。

> 所謂的大小聲指的都是一種相對的意思，也就是說，它是指在一位演奏者或是一個樂器所能發出的音量範圍內相互比較的結果。以古鋼琴為例，雖然它的音量很弱，但是在它的「能力」範圍以內，我們還是可以分成「最強」、「中強」或「最弱」等等不同的層次，相對地，大鍵琴就沒有它來得敏感細緻。

譜例44：C. P. E. 巴哈《給行家與業餘愛好者用的鋼琴曲集》第三冊E大調迴旋曲

協奏曲繼續發展

　　柏林樂派雖然比曼汗樂派來得保守，但也因為如此，使巴洛克後期的協奏曲風格得以進一步達到成熟的階段。當然，我們不能把協奏曲在18世紀的發展完全歸功於柏林樂派，因為當時除了德國以外，義大利、法國、英國及奧地利等地也都參與了這個曲式的發展。但是如果就大鍵琴協奏曲而言，柏林樂派確實有它得天獨厚之處，因為音樂史上的第一首大鍵琴協奏曲就出自於 J. S. 巴哈之手。巴哈的兒子們與柏林樂派的作曲家也因此相繼寫了很多大鍵琴協奏曲，其中 C. P. E. 巴哈一人就寫了五十二首之多，對這種音樂類別而言，在莫札特以前，就數他是最重要的作曲家了。

　　18世紀末現代鋼琴逐漸普及，不論是在音量還是音色上都足以和整個樂團相互抗衡，C. P. E. 巴哈的〈降E大調大鍵琴與現代鋼琴雙協奏曲〉（1788）即為這一段從大鍵琴過渡到現代鋼琴的歷史提供了最佳例證。C. P. E. 巴哈似乎想藉此對這兩種樂器的音色和特性作一對比，同時也暗示了大鍵琴時代的結束與現代鋼琴王國的開始。

歌曲風格

　　最後還值得一提的是柏林樂派的歌曲風格。1753年與1755年，柏林的

法學家兼作曲家克勞斯（Christian Gottfried Krause, 1719－1770）先後出版了兩本名為《旋律詩歌》的歌曲集，這兩本曲集中的曲調表現了民歌的自然樸實，任何人即使在沒有鋼琴伴奏的情況下也能琅琅上口。這種通俗簡易、自然純真的特質在當時啟蒙精神的影響下，頓時蔚為一股風潮。除了克勞斯之外，還有 C. P. E. 巴哈、曠茲、克勞恩兄弟（Johann Gottlieb Graun, 1702－1771; Carl Heinrich Graun, 1703－1759）等也都加入了這種風格的歌曲創作。之後，歌曲風格除了一方面仍繼續保留之前自然樸實的特性以外，另一方面也因為受到德國詩歌的影響，而漸漸朝藝術歌曲的方向發展。在這過程中，德國大文豪哥德（Johann Wolfgang von Goethe, 1749－1832）與席勒（Johann Christoph Friedrich von Schiller, 1759－1805）的詩尤其扮演著重要的角色，它們給予作曲家許多創作的靈感與共鳴，其中處理哥德的詩最有名的是萊夏特（Johann Friedrich Reichardt, 1752－1814），他特別加強鋼琴伴奏的分量，使鋼琴除了伴奏之外，還兼具與歌者對話的功能。這種彼此相輔相成的作法對往後奧地利作曲家舒伯特（Franz Peter Schubert, 1797－1828）的歌曲創作產生了很大的影響。

曼汗與柏林兩個樂派的風格在某種程度上確實是對立的：曼汗樂派求新求變，柏林樂派執著傳統；曼汗樂派活潑明亮，對舞曲形式的貢獻卓越，柏林樂派則嚴肅拘謹，擅於複音音樂的思考形式，拒絕舞曲的滲入。儘管如此，它們之間不但沒有衝突，反而更豐富了當時的音樂文化，這兩股音樂主流再加上當時其他不同地方的支流，逐漸地匯進一條劃時代的音樂巨流中，它魚產豐饒、水量豐沛、源遠流長，並且時至今日都還深深地影響著無數居民的精神文化生活。這一條劃時代的音樂巨流就是我們接下來要介紹的──維也納古典樂派。

維也納古典樂派

1752年，葛路克在遊遍歐洲十幾年以後，選擇在維也納終其一生；莫札特生命中最後十年的輝煌歲月同樣地也在維也納度過；海頓八歲時就來到維也納唱兒童合唱團，一直待到二十九歲，因為職位的關係，轉往維也納臨近的艾森城擔任葉斯特哈齊公爵（Nikolaus Joseph Eszterházy, 1714－1790）的宮廷樂隊長，可是晚年退休後還是又回到了維也納度其餘生；貝多芬二十二歲從故鄉波昂來到維也納之後就不再離開它了。維也納——一個樂壇的宇宙大黑洞，音樂家一旦接近了它，就難以擺脫它的吸引，在那裡落地生根而住了下來。我們不禁要問，為什麼維也納有這樣的魅力，能夠留住這些大師們呢？

音樂之都

大家都知道維也納是「音樂之都」，然而它是如何贏得這個稱號的呢？下頁的地圖多少可以透露出18世紀中葉歐洲的情勢以及維也納的地理位置。

地圖上的奧地利以及臨近的匈牙利、捷克、波希米亞等地在當時都是哈布斯堡王朝的領土。早在海頓、莫札特與貝多芬在此發展他們的音樂事業以前，哈布斯堡王朝的首府維也納已經是一個文化重鎮，吸引了歐洲各地具有藝術天分的人到這裡來試試運氣。和維也納比起來，曼汗與柏林的發展就給人一種曇花一現的感覺，因為這兩地的音樂興衰是決定於執政者的在位和首府的所在與否，一旦執政者過世或卸任，或者宮廷遷徙等等，音樂風氣也就隨著樹倒猢猻散，只有日趨式微一途了；就像曼汗樂派在

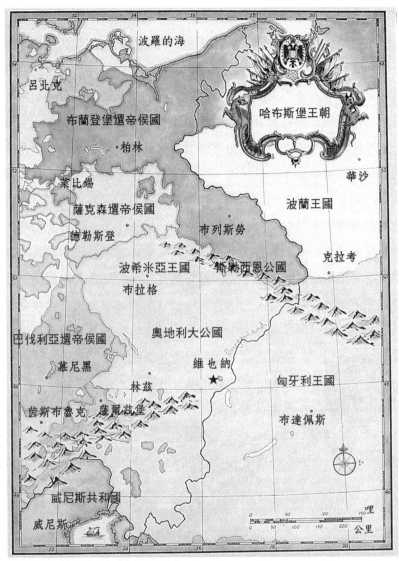

圖30：哈布斯堡王朝源於奧地利的哈布斯堡家族，1273年哈布斯堡家族的魯道夫被選為神聖羅馬帝國的皇帝，為魯道夫一世（Rudolf I, 1218-1291），從此開始了哈布斯堡王朝的時代。之後藉由戰爭、聯姻及各種方法不斷擴張領土，到了18世紀，領土已北達東海（也就是今天波羅的海附近），與斯堪地那維亞對峙，往南更延伸至地中海，其中最重要的區域就是今天的奧地利、捷克和匈牙利等地。

1778年後的情形一樣，領主的來來去去，原有的成就不但不能擴展，也很難延續。但是維也納就不同了，隨著13世紀哈布斯堡王朝的建立、擴張、穩定以及數百年來的延續與發展，維也納已經形成了一套自己的音樂文化傳統，以及一些不會因為政治因素而變動的固定組織和職位，這些都有助於音樂文化的穩定與持續發展。再加上維也納本身就是一個文化大熔爐，不僅歡迎各地的音樂家，更進而將四周的音樂風格與文化吸納了進來，例如波希米亞與匈牙利等地的民謠、法國的歌劇、英國的神劇、義大利的歌劇與器樂曲、曼汗樂派的交響曲、柏林樂派的鋼琴曲和歌曲以及維也納自己的舞曲音樂等，這些特色相互融為一體，構成了維也納得天獨厚的發展條件。這也是為什麼我們在前面花了這麼多篇幅介紹義大利與法國歌劇、曼汗樂派和柏林樂派的原因了，因為這些都和維也納古典樂派的形成有直接的關係。而且當時整個維也納對音樂瘋狂的程度，不是生活在今天這種物質社會中的我們所能想像的，那時不論是王室貴族或是中產階級市民都踴躍地支持音樂家的創作與演出，使得維也納的音樂生活不斷蓬勃發展，歷久不衰，古典樂派就在這樣的文化風氣下逐漸醞釀而成。

在正式進入維也納古典樂派之前，讓我們先回顧一下1740年前後維也納的音樂發展情況：1741年，代表巴洛克對位手法的精神領袖，同時也是德高望重的宮廷作曲家兼樂師長福克斯（Johann Joseph Fux, 1660－1741）過世了，這使得早已躍躍欲試的新風格作曲家可以開始無所顧慮地嶄露頭角，維也納的巴洛克傳統也因此正式畫上了句點。之後兩位重要作曲家華根塞（Georg Christoph Wagenseil, 1715－1777）和莫恩（Georg Matthias Monn, 1717－1750）在當時繽紛多樣的作曲手法中嘗試新風格的建立，他們為維也納古典樂派風格與手法的樹立作出了決定性的貢獻，音樂學家稱之為「早期古典樂派」。往後維也納古典樂派以此為根基，漸漸塑造出自己的一套手法，其中最重要的是「奏鳴曲曲式」。

奏鳴曲曲式*

　　「奏鳴曲」（Sonata）的意思是指多樂章的器樂曲*。它的發展最早可以追溯到16世紀末，那時奏鳴曲只是一個用來統稱所有器樂曲的名稱，以便和聲樂曲有所區別，並沒有固定的形式。17世紀末，奏鳴曲逐漸有了較明確的定義，而且也有了多樂章的形式，但是奏鳴曲曲式卻要從18世紀中葉，經由義大利、曼汗樂派、早期古典樂派、一直到維也納樂派才逐步建立完整，它的重點主要表現在第一樂章的曲式上（有時候慢板樂章與最後一個樂章也會採用這種形式）。我們可以把這個曲式簡化成下面的圖表：

所謂「曲式」，也就是樂曲的形式。它主要是用來分析各種音樂類別構造上的特色以及探討它們是如何形成的，例如舞曲有舞曲的曲式，變奏曲有變奏曲的曲式，歌曲也有歌曲的曲式等等。

「奏鳴曲」根據演出人數的多寡有不同的型態和名稱：例如有專給一至二人演奏的奏鳴曲；給室內樂用的稱為三重奏、四重奏等；給樂團用的稱為交響曲；給獨奏和樂團合用的則稱為協奏曲。以上例子雖然型態、名稱各異，但是基本的樂曲形式都是來自於奏鳴曲。

部分　　名稱	主題	調性
第一部分：呈示部 (Exposition)	1. 第一主題 (Theme I) 過渡部分	主調
	2. 第二主題 (Theme II)	屬調或近系調
	3. 結束群	
第二部分：發展部 (Development)	主題變化加工	轉調
第三部分：再現部 (Recapitulation)	1. 第一主題 過渡部分	主調
	2. 第二主題	主調
	3. 結束部分	主調
有時還會有第四部分：結尾 (Coda)		

起、承、轉、合

這種創作過程與我們寫文章時注意「起、承、轉、合」的形式有著異曲同工之處。奏鳴曲曲式將一個樂章分成三部分：第一部分的「呈示部」就是「起」，也就是在開始時，先將這個樂章的主題都呈列出來；接下來的「發展部」就是要「承」與「轉」，除了承續在呈示部所出現的主題以外，還要能加以變化、擴展，而帶出意想不到的驚喜效果；但是為了避免發展部因此而離題過遠，忽略了曲子的重點，所以最後還是要想方設法再回到原來出發的地方，把這樂章一開始所呈現的主題再重覆一次，除了可加強印象外，也使得這個樂章有了整體性，以示圓滿，這是「合」的作用，也是「再現部」的特質。這種「起、承、轉、合」的技巧不僅運用在主題旋律上，同時也要配合和聲的設計，譬如一首C大調的曲子，呈示部的第一主題通常就以當家的C大調出現，而第二主題為了要與第一主題產生對比又有關聯的效果，通常會轉到與C大調關係最密切的屬調──G大調上，或者有時也會轉到其他近系調*上。到了發展部，調性的變化就像脫了韁的野馬般，越離越遠，此時的作曲家可以海闊天空地自由發揮，只要不是呈示部的主題所使用過的調都可以。但是老驥終究要伏櫪，落葉還是要歸根，當發展部就要進入再現部時，作曲家得把調性逐漸收攏，慢慢地轉回當家的C大調上。最後，整個再現部又再度以C大調配合主題作結。

讀者現在可能會興致沖沖地找出一首自己以前曾經彈過的奏鳴曲來分析或驗證這個圖表的可行性和正確性，卻也可能會失望地發現，這遠比圖表上所描述的難上好幾倍呢！原因在於這個看起來像是一個簡單的數學公式圖表，代表的只是一個最基本的架構，它雖然指出了樂曲進行的流程，但內容卻變化萬端，層出不

> 就像我們的親戚有近親和遠親一樣，調性也有近系調和遠系調之分，以C大調為例，近系調就像c小調，a小調或F大調等。

窮。就好像在一排樓房中，每一棟樓的外觀即使十分類似，前有騎樓、上有陽臺，裡面的裝潢擺飾卻可因人而異，間間不同、處處迥異。作曲家功力的展現，不只在於追求這個理性時代的規律，更重要的是如何從這種曲式的結構中求新求變，創作出不同的效果與塑造自己的風格。而且曲式本身也非停滯不前的規則，所以上述的奏鳴曲曲式也會隨時間的遞延而持續地改變，例如20世紀作曲家所寫的奏鳴曲必定和上述的圖表不一樣，所以當我們提到某種曲式時，通常都會附帶說明它是以哪一段時期的作品為主。

主題間的關係

主題就像是一篇文章中的重點，文章要言之有物，曲子又何嘗不是！在奏鳴曲曲式的發展過程中，最常被人提出來討論的莫過於第一主題與第二主題之間的關係。這兩個主題到底是什麼呢？它們又有什麼作用呢？主題通常都由二或四小節所構成，在整首曲子中不斷地出現，就像是一首曲子的識別證一樣。如果有人問我們是否聽過貝多芬的〈命運交響曲〉或〈合唱交響曲〉，聽過的人很自然地會從嘴邊哼出一段旋律，這段旋律通常就是主題。在巴洛克時期，一首曲子通常只有一個主題，到了18世紀中葉，樂曲中逐漸出現了第二個主題，主要是為了和第一主題形成某種程度的對比：如果第一主題的個性強烈、富衝擊性，那麼第二主題就會溫柔婉約如歌唱一般，有時兩者的個性也可以互換。透過這兩個主題的對比所形成的張力，以及透過二者彼此相互融合的效果，奏鳴曲的形式就更加豐富，它的個性表現也更多樣化了。下面我們可以藉由貝多芬的〈f小調奏鳴曲作品第二之一號〉（1796）具體地認識兩個主題間的互動關係：

譜例45：貝多芬〈f小調奏鳴曲作品第二之一號〉第一樂章

譜例45a：呈示部第一主題（f小調）

譜例45b：呈示部第一主題（降A大調）

譜例45c：再現部第一主題（f小調）

　　我們比較上列譜例45a和譜例45b，可以在第一主題與第二主題間發現不少的對比關係：第一主題是往上跳的線條，個性短截有力，有如英雄般的恢弘氣魄；第二主題則是往下滑的線條，個性圓融如田園間的恬適抒情。就此我們可以歸納出一個簡單的對照表如下：

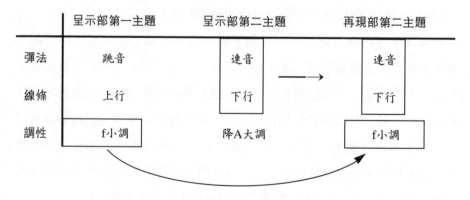

	呈示部第一主題	呈示部第二主題	再現部第二主題
彈法	跳音	連音	連音
線條	上行	下行	下行
調性	f小調	降A大調	f小調

　　然而第一和第二主題的對比關係也會有「和解」的時候，最常見的是當第二主題在再現部重現時。從譜例45c與對照表中可以看出，再現部時

第二主題雖然保留了它原來在呈示部中的旋律線與個性，但在調性上卻接納了第一主題的 f 小調，使得兩個主題有了某種程度的結合。隨著時間的推進，人們對主題的運用也越來越巧妙複雜，在19世紀甚至還常常出現一首曲子中有三、四個主題的情形。

不過，第一和第二主題的關係也並非一直都是對比，有時也可以是「物以類聚」的，例如莫札特〈降B大調小提琴奏鳴曲作品五七〇〉（1789）的小提琴部分：

譜例46：莫札特〈降B大調小提琴奏鳴曲〉
譜例46a：呈示部第一主題（降B大調）

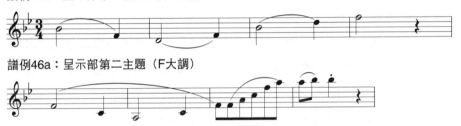

譜例46a：呈示部第二主題（F大調）

第一和第二主題不論在旋律還是節奏上幾乎是一樣的。莫札特只是把第一主題由降B大調轉到屬調F大調上，然後將後兩小節的旋律作稍許變化就成了第二主題了。換句話說，第二主題和第一主題的旋律、個性其實如出一轍，只是調不同罷了。

樂章與樂章間的關係

奏鳴曲曲式得到作曲家與聽眾的共鳴之後，運用的範圍增廣，舉凡在獨奏奏鳴曲、室內樂、交響曲及協奏曲中都可以看到。而且這些曲式規則不僅存在於樂章之內，就連樂章之間也有一定的順序規則。在古典樂派時期，奏鳴曲通常有三或四個樂章，我們同樣可以用一個圖表顯示這些樂章間的順序與關係：

	第一樂章	第二樂章	第三樂章	第四樂章
特徵	快且富戲劇性	慢而抒情	（依加入的樂曲而定）	快且高昂
曲式	奏鳴曲曲式	歌曲曲式	小步舞曲或詼諧曲曲式	迴旋曲或奏鳴曲曲式

（第三樂章有時會被省略，如此就成了三個樂章的形式）

　　我們發現，不僅是樂章本身的內在結構，就連樂章和樂章之間的外在關係都能藉由圖表清楚地表現出來。這種一目了然，有條有理的特色，又再度地印證了前面所強調的本世紀理性與啟蒙運動的精神。

啟蒙精神的表現

　　從18世紀中葉起，隨著市民社會的興盛，一般平民參與社會的能力與增廣見聞的需求與時俱增，對大眾公開的音樂會因此開始流行起來，聽眾形形色色，不一而足，不再像過去巴洛克時期的音樂會那樣，聽眾不但限於特定的群體，有時甚至還要經過挑選。此時音樂會既然是對大眾公開的，各行各業、各式各樣的人也就可以入場，聽眾的素質包括業餘的、專業的，也有什麼都不懂的，他們欣賞音樂的能力之參差不齊也就可想而知了。在這種情況下，作曲家為了要達到「啟蒙」大眾的目的，音樂就必須要儘量地清楚明瞭，至少要有一定的邏輯規則可循，讓聽眾在一開始時便有所依據，明白音樂如何進行而覺得滿足；而那些對音樂已經有研究的人也不會覺得無趣，因為在這些看似井然有序的規則背後，實在還蘊藏著莫大的深機與玄奧，像是主題間要如何地交錯配合、過渡部分如何地銜接第一主題並引導第二主題、發展部如何轉調、轉調後又如何再回到再現部的主調上等等，每一首作品都有它的手法，足以讓人反覆品味，繞樑不絕。這種手法可以滿足不同程度的聽眾需求，同時也符合啟蒙運動所主張的簡單自然；另一方面，它也是對巴洛克時期那種複雜的對位手法所提出的一

種反抗。海頓在1770年代就曾說過：「以前我都以為樂譜是越黑越好！」樂譜越黑表示音符越密，糾纏錯雜在一起就成了黑鴉鴉的一片。海頓的這句話表示他的音樂風格已經在轉變中，遠離巴洛克的詭譎、深奧、繁複，而走向古典的簡單、明瞭、樸實。

客觀曲式中的主觀情感

　　前面解釋了很多有關曲式、樂段、小節構造等一些看起來似乎很「公式化」的規則，使古典樂派難免落入好像只有理智而無情感的印象中。但是當我們撇開這一切理論，直接憑感覺去聽他們的音樂時，相信沒有人不會被那陣陣的樂音所吸引。德國作家 E. T. A. 霍夫曼（Ernst Theodor Amadeus Hoffmann, 1776－1822）在他1810年所寫的一篇有關貝多芬〈第五號交響曲〉的分析中，就曾經形容海頓的音樂有如孩童般地活潑快樂與天真無邪；莫札特的音樂引領我們進入精神世界的深處，在那裡，愛與悲傷都在優美中盪漾；貝多芬則將那種因為無限渴望所造成的痛楚赤裸裸地剖開陳示，像是胸中聚積的熱情即將炸開似的*。維也納古典樂派從它的形成到19世紀初浪漫主義興起間的三、四十年時光裡，不僅使奏鳴曲曲式臻至完美的境界，也把人生過程中各種心理與情感的變化忠實完整地表達出來：從兒時的純真快活到成長的掙扎痛苦；從理性與感性的交戰到客觀與主觀的和解，這大概就是這個樂派一直為人所著迷、激賞或甚至崇拜的原因吧！

　　維也納古典樂派以其嚴謹的曲式結構和所蘊藏的豐富情感，使器樂曲在歷經長久的獨立過程後終於不再需要憑藉文字而具有獨立的表達能力與說服力，達到一種「純音樂」的境界。當我們好奇地問：「音樂到底是什麼？」「音樂想要表達什麼呢？」古典樂派的器樂曲即會以它那「純音樂」的口吻氣定神閒地說道——音樂就是音樂自己！

> 其實貝多芬要炸開的不僅是胸中的熱情而已，還有樂曲的形式。他雖然使奏鳴曲曲式達到空前絕後的完美境界，卻也因此替往後浪漫主義者想要突破這種曲式限制的心鋪下了道路，可說是凝聚著暴風雨前夕的寧靜與緊張。

19世紀──衝突對立的時代

「我不知道痛苦是否可以使我們更善良，但它至少可以使我們更深湛！」

——《悲劇的起源》

尼采【Friedrich Wilhelm Nietzsche, 1844-1900】

從英國吹起的工業革命風潮終於在本世紀席捲了整個歐洲大陸，稱19世紀是歐洲人的世紀一點也不為過，因為歐洲人享受著空前科學文明帶來的好處，同時也挾科技的優勢肆無忌憚地掠奪其他地區人民的資產。優渥生活的閒暇，繁華市容的爭豔，上流社會的驕奢，好像已經宣佈了一批世界新貴的降臨。在此同時，對歐洲人而言，世界突然幻變成一個金銀島，歐洲人之間巧奪鬥狠，相互殘殺，為了爭奪勢力範圍，不僅在其他國家，也在歐洲內部點燃一波波的戰火。上個世紀末的法國大革命，似乎已經預埋了本世紀動盪不安的因子，苟延殘喘的神聖羅馬帝國也在拿破崙的軍事天才裡壽終正寢。戰火和繁榮這兩個自相矛盾的現象就這麼諷刺地並存在19世紀的歐洲。

就在戰火四處延燒的同時，歐洲各地卻也紛紛傳出工業科學的偉大發展。機器的使用和鐵路的興建促成了工商業的繁榮，然而工業化的結果也使得社會貧富越來越懸殊，下層被壓迫人民的民不聊生和上層統治階級的窮奢黷武形成了強烈的對比 —— 人們的生活不是因為錢滾錢而變得更富有，就是因為工作被機器所取代而頓時失去了生活支柱，貧窮得無立錐之地。各地被壓迫的人民紛紛揭竿而起，抗拒貴族和異族的統治，民主革命和民族革命也像摧枯拉朽般一步步地改變歐洲的外貌。

19世紀的歐洲就是如此地動盪與多樣，而音樂發展似乎也反映了這樣的景象。提到19世紀音樂，可以說的就多了：義大利歌劇、德國歌劇、交響詩、標題音樂、民族樂派、藝術歌曲、宗教音樂等等；作曲家從貝多芬經布拉姆斯、華格納到理查·史特勞斯，其中鼎鼎有名的，至少也有二十多人。要一一解釋這些音樂發展的來龍去脈以及作曲家們的風格，實在是一件大工程，然而不論歷史如何複雜，往往都有它特殊的時代精神和主要潮流。至於19世紀，就讓我們從「浪漫主義」說起吧！

浪漫主義

　　我們在日常生活中，常常會用「浪漫」一詞來形容一個人很注重氣氛，感情豐富並知道如何適度地把它表現出來。但是如果我們拿這樣的意思去理解「浪漫主義」的話，那就失之千里了。我們雖然不能說這兩者間毫無關係，但是「浪漫主義」真正的含意卻是更深遠的，而且它在藝術、文學上也占有相當重要的地位。

　　「浪漫主義」一詞最簡單、直接的解釋，是指對18世紀理性時代的一種反抗。所謂理性，我們在上一章已提過，就是標榜規則、邏輯和客觀性。浪漫主義企圖突破這種中規中矩的格式，反對規則和形式的束縛，主張文學應該展現活力和豐富的想像力。此外，浪漫主義最大的特徵，同時也是它和過去所不同的是：它注重個人的情緒和感受！這一點在文學表現上尤其明顯，例如英國著名的浪漫派詩人華滋華斯（William Wordsworth, 1770－1850）就常常在詩中以"I think"或"I believe"等第一人稱的方式，回憶紅塵舊事並述說自己內心的感受，讓讀者直接地感染他的情緒。華滋華斯常常會在一首詩的開始先描述周遭的景物，往往是他一個人沉浸在獨居的靜謐中，安詳地將過往一一拾回。但是讀者千萬別誤會，以為他在寫自傳，相反地，華滋華斯非常擅長運用想像力，藉由眼前的景物進一步引發對人性、社會更深層的省思。這種想像力緣起於人心，而「人心」也就是浪漫主義所特別強調的。因為「人心」是可以無限擴展，不應該也不可能用一些簡單的規則或定理把它框住，這就是浪漫主義反對理性主義的地方。不過這兩者之間並沒有誰好誰壞的問題，就像如果我們把理性主義比喻成一個守規矩，事事合乎老師要求，各科都拿高分的學生，那麼浪

漫主義則是一個憤世嫉俗，不墨守成規，感情豐富並充滿想像力的個性少年，兩者的差別只在於風格的不同或受背景環境的影響所致，並沒有對錯好壞之分。

音樂晚文學一步

通常音樂的發展都會受到當時社會思想、文學運動及藝術風格的影響。因此，當我們拿音樂和文學來比較時，常常會覺得音樂的發展好像比文學慢個幾步，就舉18世紀末為例吧！當音樂上古典樂派還主導著維也納，海頓（Franz Joseph Haydn, 1732－1809）和莫札特（Wolfgang Amadeus Mozart, 1756－1791）還戴著當時流行的假髮，在宮廷裡為貴族們表演古典樂派的作品時，浪漫主義的文藝風潮卻早已在其他德語地區的城市中風起雲湧般地展開了，尤其是柏林、海德堡和德勒斯登因為受到工業化及都市化的影響，為早期浪漫主義的萌芽提供了肥沃的土壤。

音樂更富想像力

到了19世紀初，音樂中也逐漸地讓人感覺到一股浪漫主義的氣息，但是音樂和文學最大的差別是：作家可以用第一人稱「我……」直接表達自己的感受，可是音樂家呢？他們如何用音符告訴別人「我……」呢？這對作曲家而言的確是一個大問題，但是也正因為音符不像文字般可以具體直接地把自己的情緒和想法傳達出來，反而被認為是一種更適合拓展想像力的藝術，「模糊和距離可以創造想像」的道理也就在這裡。透過音樂，作曲家擁有一個可以讓想像力無盡奔馳且富有神秘氣息的創作空間。對聽眾來說也是如此：因為文字都有固定的意義，所以每個人對同樣一段話的理解幾乎大同小異；可是一首曲子給十個人聽，十個人的感受卻可能大不相同。第一位把音樂的地位提昇到超過其他藝術的是德國詩人華肯洛德

（Wilhelm Heinrich Wackenroder, 1773－1798）。華肯洛德1773年生於柏林，二十五歲時即死於傷寒，雖然在他剎那如流星般的生命中一直遵從父命，從事法官的工作，可是心中擁抱藝術的渴望卻是相當強烈的。在他過世前一年所發表的《一個熱愛藝術的修道士的內心表白》（1797），以及在他死後一年由摯友狄耶克（Johann Ludwig Tieck, 1773－1853）為他出版的《給藝術愛好者的藝術幻想》（1799）兩份著作中，華肯洛德都曾讚嘆音樂是如此地神秘，如同蘊涵著天堂般的靈氣，實非其它藝術所能及；而且在音樂裡，又屬交響曲最為神聖偉大，因為它就像一齣偉大的戲劇，能抒發與傳達人類的至情至性。這個想法深深地影響到作曲家，使得交響曲在19世紀格外受到重視，同時也展現出各種不同的風貌。

藝術結合

此外，華肯洛德以詩人的身分，表達了他對詩與音樂的看法：他認為詩歌不應該只是單純地把文字與韻律格式組合在一起，而是要把文字化成音符，讓詩歌儘可能地像音樂一般。如此，音樂也就成了寫作詩歌時所追求的目標了。這種將不同藝術互相結合，並且賦予音樂神秘力量的主張，並不是華肯洛德一個人的想法，而是19世紀人們對藝術的一個普遍看法。大約就在華肯洛德發表著作的同時，另一位德語地區浪漫主義的領導人諾瓦利斯（Novalis 為筆名，原名為 Georg Philipp Friedrich von Hardenberg，1772－1801）也認為，音樂是表現生命起源、闡述生命意義並傳達聖靈的媒介，音樂的本質就在於它那諱莫如深的力量，而這也正是音樂能優於其他藝術類型的地方。此外，諾瓦利斯也提出各種藝術應該相互含融的看法：「當我們欣賞一件雕塑品時，不能沒有音樂相隨；當我們聆賞一首樂曲時，也必須身處裝飾優雅的殿堂；而當我們浸淫於詩歌中時，音樂和裝置華美的殿堂又豈容見缺呢！」所以，音樂、美術和文學這三種過去被視

為各自獨立，互立分野的藝術型態，在浪漫主義的號召下，似乎慢慢地融成一體了。浪漫主義晚期的德國作曲家華格納（Richard Wagner, 1813－1883）將這個想法不僅在理論上，也在實際的創作上加以發揚光大，他的樂劇便是這一連串努力下的產物。

矛盾與衝突

浪漫主義像極了一個千面女郎，我們很難一語道盡她的千嬌百媚而沒有一絲遺憾。而當我們走近想多認識她一點時，會發現在那千面女郎的外表下，是一顆充滿矛盾與衝突的心──一種理智與情感的交戰，一種擺盪於現實環境和理想世界間的掙扎。或許讀者會問，就這一點而言，似乎浪漫主義也算不上是19世紀的特徵，因為身處21世紀的我們，也常有這樣的心情。沒錯！社會越進步，人們心中理想與現實的衝突就越發強烈。所以對現代人而言，這種矛盾的心情或許已經是一個理所當然的事實了；但是在當時18世紀末、19世紀初的社會裡，這種心靈上的交戰實與當時社會大環境的快速變遷和動盪不安有很大的關係。不只在音樂界，舉凡哲學、文學、美術等，都把它當作一個很重要的主題，它在當時也是一個影響十分廣大的國際性運動。

未知的世外桃源

18世紀理性主義的美感是來自對一個理想世界的追求。在這個追求的過程中，人們知道他的目標在哪裡，因為這個理想世界有一個清楚的輪廓，它指引著人們樂觀努力地朝這個目標邁進。人們相信，只要開始，目標總是會達成的，而當目標達成時，追求的過程也就告一段落了。

浪漫主義和理性主義一樣，也是在追求一個理想的世界，只是這個理想世界對這時候的浪漫主義者而言，已經是一件遙不可及的事了。它不但

沒有清楚的輪廓，更沒有目標，所以這個追求的過程也就沒有終點；因為沒有終點，也就沒有所謂的完成或不完成了。18世紀末的歐洲逐漸從宮廷文化轉變為市民文化，以前種種強加在人們身上的階級制度慢慢地瓦解了，一些繁文縟節也逐漸遭到鄙視，社會因此充滿著一股新鮮活潑的自由氣息。腦筋動得快的人，知道如何跟上工業發展與社會繁榮的腳步，生活自然沒有問題；但是對於那些已經安於固定作息，守己守分作工耕田的老百姓而言，社會的劇烈變動實在讓人不知所措。社會越繁榮，競爭也就越強烈，生活的壓力也越沉重。人們感受到的，除了自由的可愛以外，也帶著一份現實的殘酷。漸漸地，人們變得悲觀，對現實生活感到不滿與無力，他們渴望找到一個避風港，一個能夠遠離現實生活的世外桃源，但是這個世外桃源在哪裡呢？

逃到音樂世界裡

華肯洛德肯定藝術的力量，認為藝術的美可以使人們擺脫現實世界的苦，撫慰現實社會受創的心靈。而在各種藝術領域中，又屬音樂最具有這種解救的力量，因為音樂能夠將人們的感情以一種抽象的、超越肉體的方式表達出來，並且昇華人的靈魂，使之超越現實的一切。華肯洛德在一封於1792年寫給狄耶克的信中還形容音樂是一處「信仰的國度」，是「聖地」，是「天使的語言」，是「救贖的女神」，可以引領我們進入極樂世界。諸如此類對音樂崇高的讚美，不僅出自於華肯洛德，在浪漫主義時期的其他文獻中也唾手可得。這種相信音樂神奇力量的心，幾乎已經到了如同相信上帝般的虔誠，我們甚至可以稱它為一種「音樂信仰」。

兩個世界

浪漫主義者賦予音樂這種療傷救贖的神奇力量，如果從現代人的眼光

來看，它就像是下班後聽音樂放鬆心情、舒解工作壓力一樣。不過對現代人而言，音樂屬於現實生活的一部分，與日常生活息息相關；可是對浪漫主義者而言，音樂世界與世俗生活是截然不同的，它可以和現實生活清楚地區分開來，德國當代著名的音樂學家艾格布雷希特（Hans Heinrich Eggebrecht, 1919－）稱這種想法為「兩個世界觀」。在現實世界中，充斥著人與人之間永無休止的爭鬥，有生老病死、有憂愁貧苦、有戰爭災難、有對人性的失望；然而在音樂的世界裡，我們可以得到解脫，可以忘記真實世界的一切，所有的痛苦、焦慮、疑惑和恐懼都會被串串音符化為煙雲消散，在現實世界中一直被壓抑的想像力也可以在這裡得到無限的發揮。在藝術世界裡，音樂讓我們感覺自己就像初生嬰兒般的純潔無瑕，同時也給予我們新生的力量，重新再面對這個現實世界。

　　從現實生活逃到理想世界，再從理想世界回到現實生活，浪漫主義者就在這兩者之間穿梭來回。然而，是不是這樣的來回擺盪就可以解決人們生活的問題了呢？音樂藝術的美又究竟可以減輕多少現實生活的苦？浪漫主義者在高聲頌揚音樂藝術之後，卻也不得不認真地思索這個問題，而這也成了浪漫主義者的心結與矛盾，因為人畢竟不可能永遠生活在藝術的世界裡，例如貝多芬（Ludwig van Beethoven, 1770－1827）雖然以他的音樂成就享譽四方，生活上卻必須忍受耳聾無情的打擊和痛苦；德國近代文學的先驅克萊斯特（Heinrich von Kleist, 1777－1811）雖有偉大的聲名，一輩子卻難擺脫精神上的煎熬與掙扎，最後還是以自殺了結自己年輕的生命。有太多的例子說明了即使是文學家或音樂家，都無可避免地面對現實生活的考驗，更何況是一般市民呢！藝術世界對人們來說只是一個短暫的避風港，身心得到若干調劑後，還是要被迫再回到現實世界裡來；而且當他們再一次回到現實環境時，他們將會失望地發現，事實終歸是事實，藝術雖然能使人短暫地忘記痛苦，卻無法消弭痛苦。

浪漫主義渴望從現實生活中得到解脫，卻一直找不到答案，這是浪漫主義的悲觀，而它的美，或許就是在那夢想與現實間永無終止的追求吧！

從浪漫主義文學到浪漫派音樂

　　繼華肯洛德的「兩個世界觀」後，德國浪漫派詩人E. T. A. 霍夫曼（Ernst Theodor Amadeus Hoffmann, 1776－1822）也同樣相信音樂具有神奇的力量，他形容音樂是一個無邊無際的精神王國，一個極盡神秘且無法測知的世界。除此之外，他在1810年於萊比錫的《音樂環訊報》上發表一篇關於貝多芬〈第五號交響曲〉的樂評，正式將「浪漫」這個詞從文學界引進音樂界。但是霍夫曼所謂的「浪漫」，並不是我們現在所理解的浪漫樂派，而是指音樂的本質，換句話說，霍夫曼認為音樂本身就是浪漫的，無論它屬於什麼時期、以什麼形式出現，或用什麼手法寫成。我們可以用霍夫曼在他樂評中相當著名的一段話來說明：「她（指音樂，尤其是器樂曲）是所有藝術中最浪漫的，而且幾乎可以說是完全的浪漫。」霍夫曼的這一篇樂評在音樂史上之所以有名，一方面因為他是第一個以「浪漫」來形容音樂的人（在這之前，音樂只被視為最能表達浪漫主義精神的一種藝術，但本身卻從未被認為是「浪漫」的）；另一方面，霍夫曼也用「浪漫」來形容貝多芬的音樂，他說：「在貝多芬的內心深處含蘊著音樂的浪漫特質，藉著他的天才與深思熟慮，貝多芬將他的浪漫特質表現在他的作品中，貝多芬是一位完完全全的浪漫作曲家。」儘管當初霍夫曼使用「浪漫」一詞是在表達音樂的本質，但是日後人們為了要和18世紀的古典樂派有所區分，就以「浪漫」來形容19世紀的音樂，相沿成習之下，也就成了我們今日所慣稱的「浪漫樂派時期」。

音樂發展概況

浪漫樂派大致上可以分成四個時期：早期（1800－1830）、中期（1830－1850）、晚期（1850－1890）和末期（1890－1914）。就作曲家而言，從後期的貝多芬開始到理查・史特勞斯（Richard Strauss, 1864－1949）為止，都可視為浪漫樂派時期的音樂家。在19世紀剛開始時，作曲家受到文學的影響很大，音樂中散發出濃厚的浪漫主義氣息，其中尤以奧地利作曲家舒伯特（Franz Peter Schubert, 1797－1828）和德國作曲家韋伯（Carl Maria Weber, 1786－1826）的作品最具代表性。然而浪漫主義文學如何具體表現在音樂上呢？

既然「兩個世界觀」是對現實生活的絕望，希望藉由音樂及藝術的力量使人獲得解脫，那麼音樂似乎只有在作到以下兩件事時，才能實現它超脫現實的功能：一是它必須讓人將不滿的情緒盡情地發洩出來；二是它必須能讓人迴轉到過去或溜滑至未來，無論如何就是不能停留在現在，因為人們就是基於對現狀的不滿才逃到音樂中的。這兩大功能——發洩情感與逃脫現實——在19世紀繁複多樣的音樂世界中一直都扮演著很重要的角色，一些重要的發展趨勢也都多少可以追根究底到這兩大功能上。1829年德國作曲家孟德爾頌（Felix Mendelssohn－Bartholdy, 1809－1847）在柏林重新演出巴哈的〈馬太受難曲〉（1729）就是一個很好的例子。這一次演出的原意在於紀念〈馬太受難曲〉完成一百週年，沒想到之後卻造成一股「巴哈熱」，而且還掀起了一陣尋找古老音樂的熱潮。這裡所謂的古老音樂是指從15世紀起的尼德蘭樂派到18世紀巴哈的音樂，人們之所以懷念這些過去的音樂和作曲家，無非也是對現狀不滿，認為以前的日子比較好，所以懷舊的風潮也隨之而起。

此外還有1830年法國作曲家白遼士（Louis Hector Berlioz, 1803－1869）所寫的〈幻想交響曲〉，這首曲子使得「標題音樂」在19世紀成為一個很

重要的音樂趨勢。所謂「標題音樂」是指在器樂曲中藉由標題或註解，描寫音樂以外的內容和情緒，例如一首詩、一幅畫或一個故事等。作曲家以音樂來表達其所見所聞的感受，事實上也就是一種情感的轉移與發洩*。

就在19世紀準備跨入下半段時，隨著1848年三月革命以及當時幾位重要音樂家如孟德爾頌、蕭邦（Frédéric François Chopin, 1810－1849）和舒曼（Robert Schumann, 1810－1856）的相繼過世，使得19世紀的音樂發展也邁入了一個新的階段。這個時期的音樂可能要算是整個19世紀「最熱鬧」的一段了。所謂的「熱鬧」，並不只是因為當時隨著社會的現代化讓音樂風氣更普及蓬勃，也不只是因為新的音樂類別如交響詩和樂劇不斷產生的緣故，同時也是因為當時音樂界「吵架」的聲音特別大。「新德國樂派」和「保守派」在當時為了音樂的內容與形式問題大吵特吵，爭論不休，為音樂史上很重要的一頁。此外由於民族主義的興盛，地方民族意識高漲，各地人民對自己的民謠逐漸重視起來，因此產生了所謂的「民族樂派」，19世紀後半葉的歐洲音樂也因為加入了這

些民族色調而顯得更「五光十色」了。

　　19世紀末，所有音樂形式的發展似乎都到了極限，呈現一種一點就破的飽和狀態，以法國作曲家德布西（Achille-Claude Debussy, 1862－1918）為首的「印象派」被視為是整個從17世紀以來和聲調性系統的最後一道防線，不過也有人認為，其實印象派音樂已經可以算是20世紀「新音樂」的開始了。以下我們就結合19世紀音樂發展的歷史背景，以及它所牽涉到的一些重要概念與內容逐一作說明。

絕對音樂和標題音樂

19世紀音樂的發展有一大部分是圍繞在一個基本問題上，即「音樂是什麼？」這個問題在上一章結束時也曾出現過，那時我們提到古典樂派的器樂曲會以「純音樂」的口吻回道 — 音樂就是音樂自己！而這就是「絕對音樂」者的主張。他們認為由音符所發出的聲音和樂曲本身的形式（參見前章〈維也納古典樂派〉一節）才是音樂真正的內容，作曲家不應該企求在音樂以外的事物上尋找靈感，因為如此一來，音樂的進行就會受到外在因素的影響，而喪失了形式和結構上的美。

主張音樂應該是一種標題音樂的人，認為音樂是一種表達的「工具」，作曲家藉由音樂的旋律與和聲來表達音樂以外的內容，例如一個感覺、一番想法、一種意境、一首詩或一幅畫等。所以音樂代表的不只是音符所發出來的聲音，更重要的是，音樂能告訴我們什麼，它傳達了什麼樣的訊息與感情。為了讓聽眾能馬上「進入狀況」，知道樂曲所要描述的內容是什麼，作曲家常常會在樂譜上適當的地方加上文字解說，例如白遼士在〈幻想交響曲〉第三樂章中寫著：「鄉間景色」。作曲家也可能為作品取個名字，讓人顧名思義，一看就能知道作曲家的用心，例如捷克作曲家德弗札克（Antonín Dvořák, 1841－1904）的第九號交響曲〈新世界〉（1893）以及同是來自捷克的史麥塔納（Bedřich Smetana, 1824－1884）的交響詩〈我的祖國〉（1874）等等，類似的作品在19世紀是屢見不鮮的。

矛盾的開始

標題音樂者和絕對音樂者之間的矛盾，其實在19世紀前半葉已經露出

一些徵兆了，卻一直到1850年前後才漸漸地白熱化，形成了前者以華格納為主的「新德國樂派」和後者以布拉姆斯（Johannes Brahms, 1833－1897）為首的「保守派」。不過這個衝突絕大部分都是報章雜誌上的筆戰，而且其中大多是由支持華格納的奧地利作曲家沃爾夫（Hugo Wolf, 1860－1903）和推崇布拉姆斯的奧地利音樂評論家漢斯利克（Eduard Hanslick, 1825－1904）所執筆，布拉姆斯本人則從未對他人的攻擊作過任何答辯，因為他雖然不喜歡華格納，卻還是對這位整整大他二十歲的前輩表示尊敬。

內容與形式的交替

　　如果要把標題音樂和絕對音樂作一個簡單的區分，我們可以說標題音樂是注重音樂以外的內容，而絕對音樂則是注重音樂內在的形式。如此一來，我們發現事實上，這兩種觀點在音樂史上的地位一直都是處在尊卑互見，此起彼落的交替中。下面的圖形可以將這兩種觀點在歷史演變中的交替關係表現出來：

圖31：內容與形式的交替

　　我們從上面線條的波動中可以得到一個結論，那就是音樂的發展有自己的規律：例如中古世紀的音樂基本上是重視內容的，當時宗教主宰一切事物，音樂重要的是如何傳達宗教信仰的內容，表現神的崇高與對世人的愛；到了文藝復興時期，作曲家致力於對位法的精進，尤其尼德蘭樂派更是重視作曲技巧和音樂形式，簡直可以稱得上是「為作曲而作曲」了；在

巴洛克時期，歌劇逐漸成型並廣泛流行起來，如何表達人的感情以及如何讓劇情的舖陳更加戲劇性，也就成了作曲家追求的目的，這時，音樂以外的內容又佔上風了；之後，古典樂派以奏鳴曲曲式又再度建立了音樂形式的王國。這個王國一直持續到19世紀，此時的作曲家深深感覺到這個由海頓、莫札特、貝多芬所發展出來的樂曲形式已經走到了一個極限，作曲家如果想創新，又想要保持既有的那種形式之美，簡直是不太可能的事，於是他們轉而從音樂以外的事物如詩和畫中去尋找靈感，此舉將標題音樂推向前所未有的頂盛期。但是我們千萬別誤會，以為文藝復興時期尼德蘭樂派重視對位法，就沒有音樂內容可言；或以為巴洛克時期強調情感的表現，就沒有音樂形式的存在。事實上，像文藝復興時期的牧歌就是以愛情為主題，而巴洛克時期的大協奏曲也有一定的形式與規則，就連古典樂派的完美形式中也有情感的表達。前面波動圖所顯示的，只是一種普遍的趨勢，代表內容和形式兩者孰重孰輕，而不是水火不容的。

我們可以把標題音樂與絕對音樂的爭論再進一步濃縮到只對於「形式」的看法上，換句話說，問題的徵結其實就「卡」在對形式的執著與否。就古典樂派而言，形式是理所當然的，但是從19世紀以後，它便成了作曲家心中的結。甚至一直到20世紀，我們都還可以看到作曲家在「形式」的邊緣掙扎。到底為什麼19世紀標題音樂的作曲家想要「甩開」形式這個「歷史包袱」呢？要回答這個問題，我們必須先尋著時空的軌跡，回到1796年，當貝多芬出版〈f小調鋼琴奏鳴曲作品第二之一號〉時。以下就是這首奏鳴曲剛開始的八個小節：

譜例47：貝多芬〈f小調鋼琴奏鳴曲作品第二之一號〉第一樂章

貝多芬的古典與浪漫

　　對於貝多芬坎坷的生平，許多人都耳熟能詳了，他的音樂似乎也因此被視為是他一生與命運搏戰的寫照。他雖然與海頓、莫札特同被視為維也納古典樂派的代表人物，但同時也已經一腳跨進了浪漫派時期的門檻，成為浪漫樂派的前輩之一*。何以貝多芬能集古典之大成，同時又續開浪漫之大門呢？音樂學家艾格布雷希特為

通常我們將貝多芬的作品分為早期、中期和晚期三個階段：早期作品大約至1802年左右，這時期的作品基本上都還沿襲海頓、莫札特的作曲傳統；到了中期 (1802-1814)，貝多芬漸漸地把音樂以外的內容放進作品中，或是開始給作品取名字、加上標題，同時在形式和結構上也有了轉變，著名作品像〈命運交響曲〉 (op. 67, 1808) 和〈田園交響曲〉(op. 68, 1808)；晚期 (1814-1827) 的貝多芬則像是一位哲學家，潛心於對生命無常的思考，作品也變得細緻精鍊。不過這樣的分法還是有些缺失，因為有些作曲特徵在三個時期中都曾經出現過。

此特別拿莫札特的作品來作比較，精闢地點出兩者間的同異處：首先，我們看到前面貝多芬這首奏鳴曲的主題有八個小節，這是古典樂派的標準格式。就旋律而言，如果把它和莫札特的〈g小調交響曲作品第一八三號〉（1773）第一樂章的旋律作一對照的話，會發現兩者的構造神似，只是在調性和節奏上有一些變化而已：

譜例48：莫札特和貝多芬的作品比較

譜例48a：莫札特〈g小調交響曲作品第一八三號〉第一樂章

上行、分解和弦、斷音 → 下行、三度音程、連音

譜例48b：貝多芬〈f小調鋼琴鳴奏曲作品第二之一號〉第一樂章

上行、分解和弦、斷音 → 下行、三度音程、連音

　　兩個例子一對照，似乎暗示了貝多芬有抄襲莫札特的嫌疑。然而事實上，這樣的例子在古典樂派時期俯拾皆是，我們幾乎可以用「套公式」來形容這樣的結構。這種標準「公式」為：

> 有動力的上行、分解和弦、斷音或跳音＋平滑緩和的下行、三度音程、連音

　　至此為止，我們所看到的還是一個古典樂派的貝多芬，將過去所見所學很認真地表現出來。不過在音樂性方面，貝多芬已經不再「寄人籬下」了，他開始蠢蠢欲動，試圖在形式的範圍內加入一點自己的東西，藉著音樂說些什麼。就這一點而言，我們同樣可以拿莫札特的〈g小調交響曲作品第一八三號〉來作比較：

譜例49：莫札特〈g小調交響曲作品第一八三號〉第一樂章

在這八小節的旋律中，前面四個小節是以重覆的手法漸次上行，一直
到了第五小節達到最高音 d³（記號 * 處）後，曲調即緩緩下行，好像準備
要再回到出發點的地方（記號 △ 處）。如果把整個旋律簡化成圖形，會發
現它是一個左右對稱的構造：

這種對稱的結構不僅在音高，也可以在音量的變化中感覺到，例如莫
札特另一首〈g小調交響曲作品第五五〇號〉(1788)最後一個樂章的主題：

譜例50：莫札特〈g小調交響曲作品第五五〇號〉最後一樂章

根據上面譜例的音量變化，我們可以畫出以下的圖形：

這個曲線同樣是一個和諧對稱的結構：在譜例的8個小節中，"*p*"（小聲）與"*f*"（大聲）以每2小節的等間隔有規律地交替著。但是如果我們把貝多芬〈f小調鋼琴奏鳴曲作品第二之一號〉中的音高和音量也作相同分析的話，圖形很明顯地就不同了（參見譜例47）：

很明顯地，在貝多芬的這一個作品中不僅僅是音高，就連音量都不是一個平衡對稱的結構，但是兩者卻能配合得天衣無縫，尤其是第7小節，它同時是整個主題最高和最強的地方，整個主題的張力也因此大為增強。相信一些學鋼琴的朋友在彈奏這首曲子時，老師一定曾要求過：「漸強！

漸強！不要弱下來！」沒錯！樂譜上清清楚楚地寫著「弱（*p*）—突強（*sf*）—突強（*sf*）—最強（*ff*）—弱（*p*）」；前面4小節處於小聲的狀態，像是在寂靜黑暗的斷崖上穿梭尋覓，漸趨神秘而緊張；從第5和第6小節的「突強」開始，一道忽然切斷視野、隔斷去路的水幕，破壞了先前的寧靜，也使緊張的氣氛慢慢增強；到了第7小節的「最強」，將瞬間恐懼與抗爭的張力拉繃至最緊；第8小節則如經歷水幕後剎那間回復的安詳與沉靜。短短8個小節，好像歷經一場咄咄進逼的天人交戰。這種感覺也可以反映在貝多芬的個性上，坎坷的命運突顯他搏鬥的意志，就像我們平日看到的貝多芬肖像，怒髮衝冠、目光炯炯，誓言向命運宣戰，不到最後絕不鬆手。

在貝多芬的這個早期作品中，我們雖然還看得到8小節主題的標準格式與結構，卻已感覺不到和諧對稱的氣氛。貝多芬在形式的範圍內藉由音量和音高的設計，製造戲劇張力，使他的作品兼具古典樂派的形式之美與浪漫樂派的表現之美，而這也正是以布拉姆斯為首的保守派矢志追求、捍衛的理想。但是另一方面，從上面譜例中音量一直增強到第7小節後才「不得已」鬆緩下來的情況看來，貝多芬的作品也隱約透露出情感的表達已快要衝破形式的格局。這無形中為標題音樂者引了路，使他們理直氣壯地相信，拋開形式這個「歷史包袱」是個自然的發展趨勢，同時也是延續貝多芬的想法，走出他下一步想走卻還未踏出的路！

艾格布雷希特的比較，清楚說明了貝多芬和莫札特的相異之處，以及兩者同在形式的基礎下不同的情感表達方式，而這也突顯了音樂風格從古典樂派進入浪漫樂派時所產生的細微變化。這一個細微的變化就像曙光初現，代表浪漫主義風格的開始。在這之後，貝多芬便經常從音樂以外的事物中得到靈感，例如當他的秘書辛德勒（Anton Schindler, 1798－1864）問及要如何才能了解他的〈鋼琴奏鳴曲作品第三十一之二號〉（1801－1804）

時，貝多芬答：「你去讀一讀莎士比亞的《暴風雨》吧！」從此人們也稱這首曲子為〈暴風雨奏鳴曲〉。貝多芬的回答表示了這首曲子含有音樂以外的因素，他從莎士比亞劇作中獲得想像，再把這種想像藉由音樂表現出來。這種賦予每首曲子一種特定的感覺，或是為曲子加上標題的作法，使得每一個作品更加「個別化」，就像每一個人都有自己的名字和個性一樣；當一首曲子有它自己的背景故事和標題時，我們不但不容易忘記它，也比較不會把它和別的曲子相互混淆。

儘管兩派吵得不可開交，然而要將絕對音樂和標題音樂定義成兩種全然不同的音樂卻是不可能的事情，因為實際上有很多作品都是介於這兩個極端之間，就連兩派的作曲家雖然彼此衝突對立，但是在他們的作品中也不可避免地摻雜著這兩種不同的特性。因此當我們在觀察19世紀的音樂作品時，雖然要知道什麼是標題音樂、什麼是絕對音樂，卻絕不能墨守成規，執意地要將它們分門別類。

交響詩引起爭論

匈牙利作曲家李斯特（Franz Liszt, 1811－1886）在1854年所創的「交響詩」是引起這一場論戰的導火線。一開始，李斯特的構想是希望把交響曲變成像一首詩或一幅畫般，有一個整體的感覺，所以大部分的交響詩都只有一個樂章，和聲與曲調的處理也變得非常奇特多樣，以求能表達樂曲中各種不同的情景與感覺。李斯特從一個「有限」的標題開始（如果標題是〈海〉，它的含意很明顯地就不會是山上的景致，因此標題是有限的），逐漸擴展到一個「無限」的想像世界（例如「海」這個字就可以無止境地引發我們對「海」的聯想與感覺）。簡言之，標題本身雖然是有限的，但是所引起的想像力卻是無限的，既是無限，當然就不能局限於一個固定的形式當中，在這種情況下，形式也就不是很重要的了，而一場爭論也就從

此開始上演！

詩、樂曲和繪畫

李斯特在1854年「創造」交響詩這個「新」類別時，曾經解釋交響詩其實是「一首詩」，一首「以音符寫成的詩」，所以寫交響詩的作曲家同時也是詩人。或許有人會覺得奇怪，詩和音樂一個是用文字，一個是用音符，怎麼會相同呢？要了解李斯特如何將交響曲轉化成交響詩，我們必須先看一看19世紀的詩在當時文學上所扮演的角色：首先，詩可以說是文學類中，最能表現浪漫主義的，它讓作家在詩的字裡行間，不受拘限地表露自己的情感，又因為詩的文字往往是飄渺模糊、富含隱喻，可以讓人的想像脫離現實，進入另一個國度。在19世紀，詩的文字可以不必像散文或小說一般，具體而有連貫性，它可以只是一種感覺或心情；再加上當時的詩已經從理性時代的韻律規則中解放出來，格式也就更加自由了。詩對於作家而言是另一個世界，可以抒發對這個現實世界的情感。然而如前所述，音樂又是在各種文藝領域中最具解救人性，解答人類存在問題的一種力量。李斯特綜合這兩種藝術的特質，在音樂中注入詩的自由格式和表達感覺的方法，使交響曲擺脫嚴謹的奏鳴曲曲式，像詩一樣自由地隨著當中所要表現的意境而變化。交響詩通常只有一個樂章，它們的標題大部分來自文學或美術作品的標題，但也可能是哲學上的名詞或個人的體驗。不過不論這些標題從何而來，它們都只是代表作曲家靈感的來源，或是這首交響詩所要表達的心情，但絕不是把這些標題的原作品加以音樂式的「複印翻版」。就像李斯特的十七首交響詩中，雖然有一首標題為〈哈姆雷特〉(1858)，我們卻無法將這首〈哈姆雷特〉和莎士比亞的戲劇原著《哈姆雷特》作對照，嘗試去找出符合原劇情的音樂結構，這就是因為交響詩的標題只能被視為是一種感覺的指引，而不是原劇本的內容翻版。

我們在李斯特的交響詩中，看到了音樂與文學的結合。除此之外，音樂與繪畫的結合也是19世紀的潮流之一。如果說，音樂和文學的共同點是兩者皆有時間性，一首樂曲從第一個音聽到最後一個音，就好像一首詩從第一個字讀到最後一個字一樣，其間都是一種時間的連續過程；那麼音樂和美術的共同點就是兩者都沒有文字，不論聽者或觀者都需要非常細膩的直覺，以引發主觀情感上的想像和感受力。

歌劇

19世紀浪漫主義者所提倡的，將各種文學藝術相互結合的這種主張，在交響詩裡得到了一個實驗的機會，不過交響詩主要是以管弦樂曲為主，它的詩畫意境是看不到的，只能靠聽眾自己細膩的想像力來感受。不過除了交響詩以外，還有一種音樂類別，本身就是文學、美術、音樂甚至舞蹈的結合品，它雖然不像交響詩，是19世紀的「新產品」，卻因為浪漫主義藝術融合的觀念，導致它發展到19世紀時，也產生了一些變化。它和交響詩最大的不同點是聽眾不僅可以聽到音樂，還可以聽到文學（劇本）、看到美術（舞臺佈景）和舞蹈，它就是我們接下來要談的 —— 歌劇。

音樂和劇本是形成一齣歌劇的基本因素。因此從1600年左右歌劇形成以來，音樂和劇本如何在歌劇中搭配，也一直是各家各派所強調的重點，有人注重歌曲的表現，有人則偏重題材的選擇。就更深一層來看，歌曲裡的音和劇本中的字之間的關係，也是爭論的焦點之一：有人偏愛說話時就說話、唱歌時歸唱歌，但也有人喜好說話時好像唱歌、唱歌時又類似說話。19世紀作曲家為了要讓戲劇和音樂能有更緊密直接的結合，而想方設法把一些當時已經定型的歌劇類型加以變化，或是像華格納乾脆脫離傳統的歌劇型態而自創一格。除此之外，舞臺設計與劇院建築也都受到了重視，和音樂、戲劇一樣佔有重要的地位。如果讀者有機會看到義大利作曲

圖32：歌劇《阿依達》演出一景。這齣劇還曾經為了舞臺道具和服飾的問題，使得首演延遲了一年之久，由此可以想見19世紀對歌劇舞臺設計的重視程度了。

家威爾第（Giuseppe Verdi, 1813—1901）的《阿依達》（1871）或法國作曲家白遼士的《特洛依人》（1858），一定會為那富麗堂皇的舞臺佈景及華美豔麗的服裝飾物所震懾，此時欣賞舞臺設計也就成了聆賞歌劇時的另一種視覺享受了。這種為了舞臺上的佈景雕像及演員的服飾道具所耗費的心力，絕不下於背誦歌詞、作曲和排演的工作。

另外，在歌劇劇本的挑選上也出現以著名的文學作品為靈感的趨勢，其中尤以莎士比亞（William Shakespeare, 1564—1616）的劇作為甚，常常被編劇家拿來改編成歌劇劇本，例如法國作曲家古諾（Charles Gounod, 1818—1893）的《羅密歐與茱麗葉》（1867）、威爾第的《奧賽羅》（1887）以及他根據莎士比亞的喜劇《溫莎的風流婦人》和《亨利四世》（1596—98）所改編的《法斯塔夫》（1893）。另外像哥德的《浮士德》（1773—1831）、希臘神話、傳奇故事、童話和古代傳說等，也都是19世紀劇作家的靈感來源。

整體藝術品

　　浪漫主義這種將藝術結合的趨勢越來越強烈，到了19世紀後半，原本在法國盛行的大歌劇、諧歌劇、抒情歌劇等，也都為了要達到藝術結合的效果而彼此吸收對方的優點，以致於越來越分不清楚相互間獨特的差異是什麼了。華格納則提出「整體藝術品」理論，他不僅著書闡明他的想法，也在作品《尼布龍的指環》（1853－1874） 中嘗試去實踐這個理論。所謂「整體藝術品」，並非只是把各種不同的藝術互相「組合」成一件作品 （像傳統歌劇一樣），而是這些不同的藝術類型應該「融合」成一個新的整體。我們可以用圖形解釋如下：

傳統歌劇　　　　　　　　　　　整體藝術品

　　由上圖可見，在傳統歌劇中，各種藝術類型仍保有自己的特色，它們在劇情進行中相互配合，至於配合的程度，則依時期的不同而有差異。以古希臘的戲劇為例，雖然它還稱不上我們現在所謂的歌劇，但是在戲劇進行中，有時也會出現若干帶有樂器伴奏的歌曲；17、18世紀，音樂逐漸在歌劇中佔有重要的地位，它不僅能表達劇中人物的情感、製造戲劇的效

果，有時也以非常高難度的歌唱技巧為噱頭，使觀眾甚至因歌者的繞樑餘音而對歌劇的內容置若罔聞。

至於華格納的「整體藝術品」，主要是強調各種藝術類型應該更緊密地融合在一個「你中有我，我中有你」的作品中，原本的各個藝術類型可能多少會因此而失去原有的特色，但是在相融的過程中，卻也多少吸收了其他藝術類型的特性。華格納將他的想法試著運用在歌劇作品上，可想而知，新的手法也就隨之誕生了，這個手法稱為「主導動機」。

主導動機

「主導動機」是由一群簡短的音符所組成，這群音符可以代表一個人、一件東西、一個想法、一種感覺或意境，一旦這個主導動機出現，就會使人聯想到它所代表或所隱含的對象、主題或意境。以下我們就從《紐倫堡的名歌手》（1861－1867）當中擷取兩個大家都已耳熟能詳的旋律片段，但可能不知道它們其實就是所謂的「主導動機」：

譜例51：華格納《紐倫堡的名歌手》
譜例51a：名歌手主導動機

譜例51b：愛情主導動機

在一齣歌劇裡，主導動機可能有很多個，例如在《紐倫堡的名歌手》中，主導動機就多達四十個左右。這些主導動機就像一幅畫的鉛筆底稿，簡單地將大致輪廓描繪出來，但是要如何進一步編排融合這些主導動機，

使它們不致於雜亂無章，又能言之有物，成為一個具有整體風格的作品，這對作曲家就是一大考驗了。

樂團如何當旁白？

在華格納的作品裡，樂團的重要性大大地提昇了。在以往的歌劇中，旁白的角色通常都是由合唱團扮演，透過他們或唸或唱的詞句，聽眾就能得知劇情的經過、劇中人物的心靈狀態以及每一個角色的命運。華格納將這個任務轉讓給了樂團，但是樂團既不能說話，又如何「旁白」呢？相信很多人都曾說過：「這種感覺實在不是言語能形容的！」這時，音樂成了表達感覺最好的方式，它可以創造氣氛，也提供足夠的想像空間讓聽眾儘情馳騁。在這個想法下，主導動機成了一個很重要的方法，因為它可以代表一種心理狀態，一番感受或一種想法，當樂團重覆演奏這些主導動機時，就好像是不斷地提醒聽眾去回想這些主導動機所代表的意義和感受。而且如果相同的感覺重覆出現，旁白便不好用言語一再地覆述，因為那會令人覺得嘮叨乏味，相反的，樂團卻可以毫無顧慮地重覆這個主導動機，使聽眾一直處於相同的感覺中，不但不覺得枯燥無味，反而還有不斷強化感覺的效果，這是讓樂團擔綱旁白工作的最大好處。

以主導動機取代形式

主導動機結合劇情和音樂，使得樂團不再只是伴奏的角色，而是一個可以藉著音符說話，同時也創造戲劇效果的主角之一。華格納的這番嘗試使得歌劇脫胎換骨，在風格上迥異於過去傳統的歌劇，我們稱為「樂劇」。有了主導動機之後，樂劇就不一定需要形式的支持了，因為主導動機本身就是作品的主幹，藉由主導動機的帶領，樂曲雖然沒有形式，卻還是可以有系統、有邏輯地進行。華格納就曾經在他的著作《歌劇與戲劇》

（1851）中批評形式只會讓作曲家變得更無能，因為作曲家會事先設定形式，再進一步尋找適當的題材，然後把題材套入這個形式裡。如此一來，作曲手法和內容就越來越死板，戲劇效果也無法得到充分的發揮。

華格納在樂劇的創作中，以主導動機代替形式，雖然被保守派批評為根本是「無形式」可言，他的作品也被對手戲謔為「未來音樂」，而他的理念更是一直備受爭議（一直到今天對他的討論都還是很熱絡），然而他嘗試突破當時作曲的局限，尋求另一種創作手法的心卻是不可否認的。他的嘗試把歌劇提昇到另一個境界，同時也為浪漫主義精神做了更真切的詮釋。

過去與未來

　　前面提過，19世紀人們對現實生活不滿，進而逃進藝術世界裡去尋求解脫，但是我們要怎樣才能從音樂中揣摩出人們逃避現狀的心理呢？基本上，我們只要從當時作曲家一股緬懷美好過去與期盼光明未來的風潮裡就可以得到解釋了。下面這個圖即是用來說明浪漫樂派的發展趨勢：

美好的過去

　　上圖中這三個部分的名稱 — 美好的過去、腐敗的現在與詩意的未來 — 已經明明白白地告訴我們整個浪漫主義的美學觀點。作曲家對美好過去的懷念，可以從很多方面表現出來：它可以是對過去作曲手法的研究與推廣，可以是對過去作品的重新認識和編輯，也可以是對過去流傳下來的民謠的重視，或是在曲子中以古老的神話傳說為題材等等。總而言之，只要在時間上已經是一段過往陳跡，不是19世紀才有的事物，都可能勾起作曲家懷舊的心情，例如當時興起的一股塞西利亞運動（Cecilian movement），所嚮往的即是16世紀那種無伴奏的合唱曲風格，其中尤以帕勒斯替那的作品更為作曲家的典範。這是因為器樂伴奏向來給人一種華麗世俗的感覺，以致於當19世紀羅馬天主教音樂改革時，無伴奏的合唱曲便成為教會音樂的神聖化身，也成了作曲家追求的理想。它所呈現的純淨樸實、絲毫無染的音樂世界，足以使受創的心靈在它的世界中得到慰藉與救贖。這種對教

會音樂的期望和想像，甚至使莫札特的彌撒曲在當時都曾遭到教會的排斥，只因為它們聽起來太過華麗，太像歌劇了。

在塞西利亞運動的影響之下，義大利和德國各地經常有帕勒斯替那作品的演出，作曲家們也紛紛以他的作曲風格為典範，其中一例是奧地利作曲家布魯克納（Anton Bruckner, 1824－1896）的〈e小調彌撒曲〉（1866－1882），他模仿16世紀威尼斯樂派的複合唱風格，其中有一段主題還是從帕勒斯替那的作品中來的。除了帕勒斯替那以外，前面已提到過的「巴哈熱」也是一例。在1829年孟德爾頌重新演出巴哈的〈馬太受難曲〉之前，巴哈的音樂早已被人遺忘多年，直到孟德爾頌慧眼識英雄，一生致力於介紹推廣巴哈的音樂，我們今天才能對巴哈有這麼多的了解。1829年之後，巴哈風潮越來越盛，成為很多作曲家推崇的對象，例如李斯特以及義大利作曲家兼鋼琴家布梭尼（Ferruccio Busoni, 1866－1924）就曾經改編許多巴哈的作品；法國作曲家兼管風琴家法朗克（César Franck, 1822－1890）也模仿巴洛克時期的手法，試著在鋼琴上製造出如管風琴般的效果；複音音樂時期所使用的對位法，更是19世紀作曲家一再拿來磨練作曲技巧的必修課程，其中尤以德國作曲家布拉姆斯的勤學不倦最為人知。他自二十一歲起就和朋友一起研究對位法，兩年後甚至和好友，同時也是當時知名的小提琴家兼作曲家姚阿辛（Joseph Joachim, 1831－1907）約定，每週互相交換彼此的對位法作業，沒作作業的人，不是罰錢，就是得寫一首樂曲送給對方，足見布拉姆斯對早期音樂的熱愛與執著。不過後來據說姚阿辛因為受不了巨額的罰款，只好片面中止這項約定。

古老傳說

我們知道，時空的距離可以創造想像，開闢自由揮灑的舞臺，所以作曲家不但仰慕過去的音樂家與作品，也對古老傳說故事發生莫大的興趣。

德國作曲家韋伯在他著名的歌劇《魔彈射手》（1820）中，除了有類似民謠的歌曲以外，還描繪大自然的景色，並加入古老的傳說與傳奇故事。這齣歌劇也因為這些浪漫主義的色彩而奠定了日後德國「浪漫歌劇」的基礎。此外，華格納的樂劇《尼布龍的指環》也是根據斯堪地那維亞和日耳曼民族的古老傳說故事所改編而成的。

回顧民謠

民謠在19世紀音樂中的地位是不容忽視的，不僅因為它是長時期流傳下來的珍貴遺產，更因為它具有一種原始純真的風格。當人們吟唱這些古老民謠時，心緒也會被牽引到遙遠以前的人事時地物，而暫時忘卻眼前的生活。民謠大多簡單樸素而有親和力，即使未嘗受過音樂教育的人，也能跟著朗朗上口，所以從前人們歌唱時，也不時興記譜，而只以口耳相傳。到了19世紀，由於人們對民謠的重視，民謠的收集和編輯便蔚為風潮。除此之外，作曲家也把民謠視為作曲的材料和靈感的來源，德國作曲家舒曼就曾說過：「民謠是音樂最美的源流之一。」舒曼的妻子，也是著名的鋼琴家與作曲家克拉拉·舒曼（Clara Schumann, 1819－1896）也說：「民謠有著最理想的旋律！」甚至於布拉姆斯的大半輩子也都幾乎和民謠的創作有關，他從1858到1894年間先後出版了三冊民謠集，在這三冊共九十五首的曲子中，布拉姆斯保留原來民謠的歌詞和旋律，而在節奏與鋼琴伴奏部分加以改編成為新的民謠。對布拉姆斯而言，民謠是提供靈感的泉源，同時也是一種作曲材料，就像金銀銅鐵的原料可以製成各式各樣的器具一樣，民謠也是一種可供「加工變造」的「原料」。19世紀的音樂因為有了民謠的加入，透露出幾許懷舊樸質的風情。

詩意的未來

　　所謂詩意的未來，是指人們將情感的表達化為一種感覺和心情。這種特性除了見諸於李斯特的交響詩和華格納的樂劇之外，其實早在19世紀前半葉舒伯特和舒曼的作品中已經表露無遺。舒伯特一生寫了將近六百首的藝術歌曲，這些歌曲的特色在於每一首都有基本的心情，而歌曲中的每一部分，包括歌詞的詮釋、旋律、節奏和鋼琴伴奏等，都以表達這個基本的心情為目標。舒伯特在1814年根據哥德《浮士德》中的一段詩所寫成的〈紡織女葛瑞卿〉即是當中的一首傑作：

譜例52：舒伯特〈紡織女葛瑞卿〉

　　這首歌曲的歌詞是描述一位紡織女葛瑞卿對心上人的思念，她倚坐在紡織機旁，因為強烈的思念以致坐立難安。這樣的心情首先表現在鋼琴伴奏部分：在譜例52中，右手持續不斷地彈奏相同的十六分音符，猶如紡織

機不停旋轉的動作，同時也表達了葛瑞卿翻湧的心情，片刻不能平靜。左手的八分音符則模擬心跳的情境，將葛瑞卿「心頭亂糟糟」的感覺更加貼切地突顯出來。就在曲子一開始，甚至就在前奏的部分，舒伯特已經將葛瑞卿的憂慮不安，配合紡織機的動作在鋼琴上表露無遺；所以當第一句歌詞「我的平靜已走遠……」（"Meine Ruh ist hin...."）唱出時，其所需要的氣氛其實在前奏中就已經蘊釀好了。這首曲子是以6/8拍子所寫成，6/8拍本身就予人一種不穩定和晃動的感覺；再加上這一句歌詞中最重要的兩個字 ─「平靜」（"Ruh"）和「走遠」（"hin"）─ 也很有技巧地落在小節的第一拍強拍上，如此一來，歌詞聽起來就更加清楚、鮮活，更能打入人心了。舒伯特在他的藝術歌曲中，賦予鋼琴和聲樂相同的表達能力，鋼琴不僅僅是伴奏的工具，更要能夠營造氣氛和感覺，唯有當鋼琴和聲樂二者相互輝映，一起沉浸在音樂的情境中時，藝術歌曲的美和質感才能顯現出來。繼舒伯特之後，舒曼、布拉姆斯等人更加精益求精，使得藝術歌曲成為19世紀一個非常重要的類別。

鋼琴曲受到重視

　　鋼琴不僅僅在藝術歌曲中，也在19世紀的音樂生活裡扮演著重要的角色。這時鋼琴曲的創作越來越多樣化，數量也非常驚人。鋼琴如此受到歡迎，一方面是因為演奏者可以一個人「獨樂樂」，不一定要像聲樂或有些樂器需要依靠伴奏，或像室內樂和樂團需要彼此配合才能「眾樂樂」。彈鋼琴時，演奏者可以儘情地宣洩感情，並獨自浸淫在這樣的氛圍中，這一點也正符合浪漫主義者所追求的。另一方面，鋼琴也是一個十分適合家居生活的樂器，家裡如果有一臺鋼琴，平時朋友或家庭聚會時都可以派得上用場。它在當時的功能，就好像今天的卡拉OK一樣。

圖34：圖片中是19世紀一個歐洲市民的家庭，一家人圍坐鋼琴邊，有人作手工藝，有人彈琴，有人欣賞，將和諧溫馨的家居景況十分貼切地描繪出來。在當時，四手聯彈廣泛受到人們的喜愛，兩個人在鋼琴上搭配合作，本身就十分好玩，它除了有比較熱鬧豐富的音響效果外，也不需要其它樂器的搭配，經濟又實惠，所以四手聯彈的曲目在19世紀很明顯地增多了。此外，龐大的樂曲像交響曲或室內樂等也可以經由四手聯彈的簡化，而得以在家裡練習。這使得一般市民並不一定要進入奢華富麗的音樂廳才能認識到這些規模龐大的作品，這對當時注重知識教育普及的社會風氣而言是十分重要的。

過去與未來終究合流

　　一個人如果不滿現今的社會，不願自囿於原地，那麼在時光的選擇上，他只有兩條路可走：向後退或往前走。向後退，是緬懷過去光榮的歷史，企圖在過去的事物上尋求生命的經驗與真理，所以我們看到當時有塞

西利亞運動，有歷史主義的潮流，有帕勒斯替那和巴哈音樂的復興；至於往前走，是指突破現狀，開創新希望，因此有舒伯特的藝術歌曲、鋼琴小品，李斯特的交響詩和華格納的樂劇等這些新的音樂類別誕生。19世紀的音樂風格，可以說就是表現在這兩股力量的交互作用中。他們表面上看起來似乎是相互背道而馳，然而實際上卻又能回流交融（見這一節一開始的圖形所示），例如在華格納的樂劇《尼布龍的指環》中，他雖然採用了「主導動機」這種新的作曲手法，題材卻是圍繞著斯堪地那維亞和日耳曼民族的古老傳奇故事。「展望未來」和「緬懷過去」這兩股力量也就這樣地合流為浪漫樂派了。

民族樂派

　　不只是前面曾提到的布拉姆斯，其實很多19世紀後半葉的作曲家都曾經將屬於自己民族的民謠放入作品中，這些民謠就像親善大使一般，深刻地表達與傳播該民族的性情與文化。

　　19世紀一連串的民族統一運動，催也似地喚醒了作曲家的民族意識，使他們在當時的德、奧音樂主流中（海頓 — 莫札特 — 貝多芬 — 舒伯特 — 舒曼 — 布拉姆斯）開闢一處屬於自己民族特色的新天地。19世紀後半葉的「民族樂派」（也有人翻譯成「國民樂派」）就是在這種普遍對民謠的重視和民族統一運動的催化下，建立了自己的音樂風格，成為19世紀音樂發展中一個重要的分支，進而豐富了整個後期浪漫主義音樂的歷史。

　　民族樂派的特徵是結合了該民族的風味與德、奧主流的作曲體系，使得民族樂派的作品就像混血兒一樣，散發著一股特別的神采。在俄國，葛令卡（Michail Glinka, 1804－1857）首開先例，運用俄國民謠寫了一部歌劇《沙皇的一生》（1836）；之後繼有「俄國五人組」，成員之中除了巴拉基雷夫（Milij Balakirew, 1837－1910）之外，其他*都沒有受過傳統正規的音樂教育，但是他們憑藉天份與努力，加上創作的才華，使葛令卡的理想得以沿續，並進而奠定俄國民族樂派在音樂史上的地位。在東歐的民族樂派中，捷克也出現了幾位傑出的作曲家，

> 「俄國五人組」的成員除了巴拉基雷夫之外，還有鮑羅定 (Aleksandr Borodin, 1833-1887)、穆梭斯基 (Modest Mussorgskij, 1839-1881)、林姆斯基—高沙可夫 (Nikolaj Rimskij-Korsakow, 1844-1908) 和庫宜 (César Cui, 1835-1918)。

例如德弗札克、史麥塔那和亞那傑克（Leoš Janáček, 1854－1928），他們不僅採用民謠的旋律，也運用了民謠的節奏、和聲以及一些民間舞曲，著名的作品有史麥塔那的交響詩〈我的祖國〉和歌劇《被賣新娘》（1866）。其它還有英國的艾爾加（Sir Edward Elgar, 1857－1934）、挪威的葛利格（Edvard Hagerup Grieg, 1843－1907）、芬蘭的西貝流士（Jean Sibelius, 1865－1957）、西班牙的阿爾貝尼士（Isaac Albéniz, 1860－1909）和葛拉那度士（Enrique Granados, 1867－1916）等，都是大家在音樂會上常會聽到的民族樂派作曲家。

沙龍音樂

　　19世紀是一個充滿對立的時代，同時也是一個能夠包容對立的時代。在這個時代裡，我們看到標題音樂和絕對音樂的對立、看到龐大的管弦樂曲與精簡的鋼琴小品之間的對立、也能感受到技巧艱深的曲子與簡單素樸的民謠之間的對立、就連在音樂生活上也呈現出對立的景況：一方面有華麗的音樂廳，上演著深具藝術價值的作品；而在一般的市民文化中，卻傳出陣陣的沙龍音樂。所謂「沙龍」（Salon），是指一些社會名流家中用來接待客人的會客廳。沙龍音樂即是在接待客人時所演奏的音樂，和社交、集會、娛樂、聲望、應酬等社會行為有關，通常也稱為「輕音樂」，主要的演奏樂器是鋼琴。沙龍音樂和正式的音樂會不同，因為在正式的音樂會中，聽眾必須買票準時入場，並且安靜地聆聽；它和一般的家庭音樂會也不同，因為家庭音樂會通常是出於個人或家庭對音樂的愛好而舉辦的。

圖35：圖中所顯示的是1880年左右的沙龍文化。我們看到人們無拘無束地走動聊天，後面擺立著一架鋼琴，傳出陣陣輕鬆愉悅的音樂，類似現在若干社交場合中的鋼琴演奏。

實用性高於藝術性

其實類似這種性質的音樂在19世紀以前就已經存在了。19世紀初由於大眾的需求，沙龍音樂漸漸蔚為風潮，形成一股勢力；到了19世紀後半葉，這股勢力已經足以和傳統的古典音樂（以下稱為藝術音樂）相互匹敵。兩者的差別在於藝術音樂強調音樂的藝術性，聽眾會以比較嚴肅的眼光去分析、欣賞；沙龍音樂則比較偏重實用性，專為社交、集會製造適合的氣氛。沙龍音樂之所以能有這麼大的魅力，在於它能使人放鬆心情，排遣壓力，而且在聆賞時，聽者還可以照常聊天走動，不必規規矩矩地端坐聆聽。因此，作品是否有藝術性並不重要，重要的是它得有優美華麗的旋律，能營造適當的氣氛。沙龍音樂的代表作是波蘭女作曲家芭妲雀芙斯卡（Tekla Bądarzewska-Baranowska, 1834－1861）的〈少女的祈禱〉（1851）。如果就藝術音樂對作品內容的要求標準來看，〈少女的祈禱〉並不是一首成功的作品，因為它大部分是八度的分解和弦，只有在曲子結束時才添加一些華麗的裝飾音；不過它卻是一首相當成功的沙龍音樂作品，不僅當時發行了數百萬份，即使在今天，它也是每位初學鋼琴者所不願錯過的曲子。

不過如果將沙龍音樂一竿子打為缺乏藝術性的作品也有失公允，因為在19世紀前半，這種於貴族或社會名流家中定期舉行的音樂會，多多少少也主導著當時音樂品味的發展。沙龍音樂第一次的繁盛期是在法國的「中產階級王國」*（1830－1848）時代。在這個時期，法國的經濟開始起飛，中產階級在享受優渥的物質生活之

> 1830-1848年，法國由法蘭西王路易菲力浦 (Louis Philippe, 1773-1850) 執政，政權主要操縱在中產階級的手中，故稱「中產階級王國」。工業革命加上對海外市場的開拓，使得歐洲在本世紀形成了一批介於傳統貴族與平民之間的工商業者，稱為中產階級。他們有錢有閒，儼然是社會的新貴，而傳統貴族的沒落，更加速了他們權力的擴張。

餘，金錢與閒暇也讓各式各樣的沙龍音樂有了成長的肥沃土壤。這當中有名流貴族私人的沙龍聚會，大多以鋼琴伴奏的聲樂曲為主；也有藝術家的沙龍聚會，主要是演出具有藝術性的音樂作品；不過最重要的，要算是一些由有名的鋼琴製造商所舉辦的半公開性質的沙龍音樂會，主要是在炫耀艱深的鋼琴作品及精湛的演奏技巧，另一方面也藉此展現鋼琴的製造技術，音樂家如李斯特和蕭邦就曾經是這裡極為熱門的座上客。當時人們對李斯特的著迷，多出自於他那艱澀高超，幾近瘋狂的鋼琴技巧；而對蕭邦的傾倒，則是因著他那如詩如歌的自由旋律；其他如舒伯特的《即興曲》（1827）、孟德爾頌的《無言之歌》（1830－1845）及舒曼的《兒時情景》（1838）等都是當時沙龍音樂會中受歡迎的曲目。它們的演出場所雖然是在沙龍聚會，卻不因此而有損其藝術價值。由此可見，19世紀前半葉沙龍音樂與藝術音樂的差別往往只限於演出形式上的不同，至於藝術性與內容上的對立則要等到19世紀中葉以後才逐漸明顯化。

圖36：在李斯特之前，從來沒有一位演奏家能受到人們如此瘋狂地崇拜。他的鋼琴技巧與聽眾的如癡如醉，也就成了當時許多漫畫家的題材，圖中便是一例。

馬勒對浪漫主義的回答

　　如果就時間而論，奧地利作曲家馬勒（Gustav Mahler, 1860－1911）並非是浪漫樂派的最後一位作曲家。我們之所以以他作為本章的結語，是因為我們在這一章一開始所提到的「兩個世界觀」，在浪漫派音樂發展了數十年之後，於馬勒的作品中得到了最真實的表現。馬勒的表現手法是很直接又很特別的，他把現實社會中的醜陋、欺騙、諂媚、庸俗以及屬於理想世界中的自然、安詳、夢想等都帶進了樂曲中，所以在馬勒的作品裡，我們往往會在龐大複雜的曲調進行中突然聽到一段簡單樸實，可以朗朗上口並帶有民謠風的旋律片段。這種強烈的對比也就是之前音樂學者艾格布雷希特所提的「兩個世界觀」的詮釋。對馬勒而言，民謠不單單是一種作曲的「材料」，更是另一個「美好世界」的象徵。它是那麼地純淨脫俗，與世無爭，和這個矯揉造作的現實世界截然不同。馬勒為了要表現民謠的真實感，也會在作品中加入一些平常樂團少見的樂器，像德國巴伐利亞邦山區裡的牛鈴鐺、郵差號角或阿爾卑斯號等，這些都是為了讓大自然的感覺更加真實貼切。浪漫主義重視民謠，也歌頌大自然，因為兩者都帶有樸實真純的特質，可以調劑身心，使人忘卻紅塵俗事。

無法相容的兩個世界

　　馬勒的作品不僅表現了浪漫主義者在兩個世界之間的掙扎，更進一步地為這種掙扎下了一個結語。在他的〈第一號交響曲〉（1884－1888）的第三樂章裡，總共有三個部分，第一和第三部分的主題旋律相同，都是取自法國歌曲〈雅克布兄弟〉（聽起來很像兒歌〈兩隻老虎〉）；中間是一段

〈菩提樹〉插曲，馬勒在嵌入的這一段插曲開頭寫上：「非常簡單而且樸實，像普通老百姓的樣子。」馬勒並沒有為這一段插曲作任何準備，不僅調性的轉換突然從前一段的d小調轉到這一段的G大調，而且這兩段的主題似乎也沒有什麼關聯，因為他們是分別從兩首不同的歌曲中節錄下來的。〈菩提樹〉插曲的存在，像是現實生活中的一處孤島，雖然有如世外桃源般的安詳與悠美，卻和周遭的現實世界格格不入，絲毫無法交流。馬勒在這裡似乎已經暗示了他對兩個世界彼此間注定要對立與無法相容的看法，他將這個樂章稱為〈送葬進行曲〉，這樣的命名帶著強烈的戲謔味道，不但樂曲的風格有些詼諧，在第一部分的後半段更出現了一段帶有波卡舞曲風格的進行曲。馬勒似乎想藉此來諷刺在波希米亞吹葬禮的三流樂隊，人還沒走出墓園，竟然就吹起了慶祝的舞曲，準備到咖啡廳裡去大吃大喝一頓*。現實生活的粗糙與低俗使得死亡也失去了它的尊嚴，馬勒的作品中常常以死亡為主題，它除了是一種解脫，也該是對現實生活的一種揶揄吧！

> 在歐洲，通常於葬禮結束之後，死者家屬會在咖啡廳裡提供蛋糕、飲料及便餐，請參加葬禮的人休息，也算是答謝來賓。

一切皆屬枉然

在他的〈第二號交響曲〉（1887—1894）的第三樂章裡，馬勒更進一步地認為，浪漫主義者為了尋求解脫而作的一切努力，其實到頭來都屬枉然！這個樂章的曲調是來自馬勒的歌曲集《孩童的神奇號角》（1893）中的第六首〈安東尼對魚兒講道〉，內容是描述聖者安東尼到一個教堂裡去講道，卻赫然發現教堂裡居然連一個人都沒有，他只好走到河邊，對著河中的魚兒開始傳道，沒想到魚兒居然真的紛紛聚攏來聽他說話，因為牠們從沒聽過這麼精彩的傳道，等到安東尼講完道後，魚兒搖搖尾巴又游走

了，就像牠們游來時一樣。馬勒將這首歌的曲調運用在〈第二號交響曲〉的第三樂章中，並且還強調這是「對人們的諷刺」！人們對藝術的喜愛，就像這群魚兒喜歡聽道一樣，但是聽完之後呢？還是算了！就像魚兒搖搖尾巴又游走了一樣，起不了任何作用──「一切還是枉然！」。這是馬勒對浪漫主義的回答，大概也是浪漫主義最美的悲劇與最後的註腳吧！

　　馬勒的悲觀，固然部分和他自己的命運有關，但不可否認的，就在19世紀逐漸走向盡頭的同時，藝術家已經開始懷疑藝術的力量是否真能改變時代的命運？經過一世紀的努力，人類真的藉由藝術而超脫了嗎？馬勒的悲觀無疑地在第一次世界大戰中得到了赤裸裸的驗證──一切的努力確實是白費的，人類的靈魂非但沒有得到解脫，反而更墮落了！19世紀藝術家的崇高使命感，也隨著第一次世界大戰的炮火一起被埋入歷史的灰燼中！不過，一種翻天覆地、全然不同的新音樂風格卻正隱隱地從戰爭的墟隙中掙扎而出……。

20世紀——日新月異的時代

「一個不懂數學的人在乍聽到『四度空間』時會有一種難以言喻的驚悸，就像被思想的玄奧所驚醒。」

——《相對論》

愛因斯坦【Albert Einstein, 1879-1955】

隨著時光的流轉，嶄新的20世紀就像一棟棟摩天大樓，再也無法壓抑地從地面上唰地竄起。音樂也像著了魔似的，充滿著迥然不同的奇特色彩。許多人一聽到20世紀「新音樂」，便會因為它的「怪異」而皺起眉頭。聽眾無法接受新音樂的原因在哪裡？其實主要還是因為聽覺上難以適應的緣故。那麼新音樂又為什麼聽起來會如此陌生刺耳呢？這其中最大的癥結就在於新音樂作曲家是用「無調性」的方式寫曲。要了解「無調性」，最好先知道什麼是「調性」，因為在意義上，「無調性」是為了反對「調性」而發展出來的，而這也就成了20世紀音樂的主要特色。

「怪怪的」新音樂

　　只要上過樂理課或對音樂有些認識的人應該都知道什麼是C大調或 a
小調，而且即使不懂調性，我們也可以在哼唱時因為曲調裡有一種自然的
走向，使我們覺得有規律而容易琅琅上口，這就是調性的作用。調性
（Tonality）是指一首曲子有一個最重要的音（音樂上的術語稱為「主
音」），和以這個主音為底所構成的一個最重要的和弦（稱為「主和弦」），
例如C大調最重要的音就是C音，它最重要的和弦就是C和弦。它們是一首
曲子的支柱，曲調的旋律與和聲就以它們為中心來進行。因此對寫這種曲
子的作曲家而言，曲調不論如何進行，基本上都是圍繞著主音及主和弦，
曲子結束時也得回到主音收尾。但是對現代作曲家而言，這種寫曲子的規
則反而是一種束縛，20世紀初開始的無調性作曲法（Atonality），就是要打
破這種對音的「差別待遇」，主張對所有的音和所有的和弦「一視同仁」，
沒有所謂的重要或不重要。因此在無調性的作品裡，我們也就聽不到習慣
中以主音和主和弦為架構的曲調，曲子也因此讓人覺得「怪怪的」了。

　　除此之外，大多數人聽音樂的習慣都是先聽再說，覺得好聽順耳才想
進一步去了解它的內涵，也就是因為這樣，新音樂一開始就被「判了死
刑」，再也無法引起聽眾的興趣了。其實新音樂並不完全是作為純聽覺上
的享受的，我們可以把一首從沒聽過的舒曼或柴可夫斯基的曲子從頭到尾
聽完，而仍覺得意猶未盡，但這種感覺卻很少發生在聽新音樂作品的時
候。不過如果我們有機會能先去了解新音樂的作曲家為什麼要這樣寫曲
子？他們用什麼手法去寫？他們想傳達什麼樣的想法？那麼，當我們再去
聽新音樂時，會發覺它們其實也很有趣的。換句話說，新音樂不僅是要用

聽的,更需要被理解。而這也是本章的主要目的,希望藉此揭開新音樂神秘的面紗,替它爭取一個被人們了解的機會,或至少讓聽眾不再排斥它。

了解20世紀新音樂

要了解20世紀新音樂有兩種最直接簡捷的方法:一是看作曲家的演講稿和著作;二是直接拿譜來看。20世紀作曲家和他們的前輩最大的不同是,他們都很喜歡寫作,常常在報章雜誌上寫文章或藉著演講介紹分析自己的作品,以抒發他們的作曲理念。他們的目的不外是希望聽眾能接受他們新的創作方式,畢竟從16世紀末到20世紀初的調性音樂已經雄據歐洲音樂史三百多年了,聽眾的耳朵早已適應並習慣這樣的感覺,一旦要他們跨越調性的門檻走向無調性實在不是件容易的事,這時寫文章和演講就成了最好的宣傳方式。至於作品發表會在當時並不是很好的方法,因為聽眾常常會因為聽不下去而擾亂音樂會的進行,就連那些有「音樂之都」美譽的維也納市民也不例外。例如1913年在「文學與音樂學術協會」為奧地利作曲家荀伯格 (Arnold Schönberg, 1874－1951) 以及他的學生魏本 (Anton Webern, 1883－1945) 和貝爾格 (Alban Berg, 1885－1935) 所舉辦的作品發表會上,當第一首曲子結束時,聽眾席中的讚賞聲和噓聲就不斷地此起彼落;第二首曲子結束時,噓聲已經比掌聲還大了;等到音樂會進行到一半時,贊成和反對的聽眾開始相互叫罵、丟東西,而且還打了起來,最後甚至有一群人衝上舞臺,強迫演出者結束表演並將他們趕出音樂廳。在當時惡劣的新音樂環境下,作曲家的痛苦是可想而知的。他們原本希望呈現給聽眾另一種音樂的美,告訴聽眾音樂還有一大片未被開採的園地,並不只是三百多年來固定成型的「那種」模樣而已。然而他們卻被當作音樂的叛徒,遭到衛道人士的唾棄和渺視。漸漸地荀伯格了解到,這樣的公開音樂會不但對他推展新音樂的計畫沒有任何幫助,反而是一種阻礙。於是他

就在1918年底組織了一個「私人音樂演出協會」，規定只有會員才可以參加這個協會的音樂會，而且不容許有任何讚賞或不滿，目的就在推廣新音樂的觀念，並且讓新音樂的作曲家有發表作品的場地和機會。

　　要了解無調性音樂的另一個方法是直接看譜。現代作曲家常把他們的想法寫在譜上，清楚地告訴演出者如何演奏他們的作品，即使他們想讓演出者自由發揮，也會在譜的某處明白地寫下「此處自由發揮」等字樣。以上兩種方式都可以讓大眾直接了解作曲家的想法，不像前幾個世紀，尤其是巴洛克時期和它以前的作曲家，都很少留下關於作品的資料，而且在譜上也沒有註明要如何演奏。這往往讓後代的演出者必須不斷耗費心力去探索或甚至猜測，也導致巴洛克和它之前的作品在演出上常常會有不同版本和詮釋的問題。

從調性到無調性

　　人們或許要問，無調性音樂為什麼會產生？難道風行了數個世紀之久的調性音樂有什麼不好嗎？要回答這些問題，我們可以從三個方面來說明：

　　一、從音樂發展的歷史來看，無調性並不是突然產生的。因為早在19世紀後期，新的和聲效果已經不斷地出現，而且越來越複雜，使調性和聲的發展幾乎已經到了極限。最著名的例子是在華格納（Richard Wagner, 1813─1883）的樂劇《崔斯坦和伊索德》（1857─1859）中所出現的「崔斯坦和弦」，這個和弦讓音樂理論家手足無措，因為他們已經沒有辦法透過調性和聲系統的分析來確定它到底是什麼樣的和弦了。另外像李斯特（Franz Liszt, 1811─1886）、德布西（Achille-Claude Debussy, 1862─1918）、馬勒（Gustav Mahler, 1860─1911）和史克里亞賓（Aleksandr Nikolajewitsch Skrjabin, 1872─1915）的和聲處理方式，也都已經到達調性音樂的最後極限。他們在調性和無調性的邊界徘徊，同時也為往後無調性音樂的發展鋪了路。之後到了荀伯格，作曲法才在他的帶領下正式橫跨調性的門檻，進入無調性的世界。所以我們不能把無調性的發展視為一夜之間發生的事，事實上，無調性音樂在這之前早已隱隱地在醞釀中了。

　　二、從整個藝術界的發展潮流來看，無調性的作曲手法無疑地是受了當時美術和詩歌中所流行的「表現主義」的影響。「表現主義」主要是在追求一種特別的表現方式，它在剎那間以極自由的手法來表達一種自我內在的感覺，這是一種直覺，無意識的原創力。音樂受到這股風潮的吹襲，也躍躍欲試地想脫離傳統的束縛來表現音樂的本質和創作的自由，荀伯格

早期的無調性作品就是「表現主義」的代表。大致而言，20世紀剛開始的二十年，藝術界都是朝這種強調自由和本質的方向前進。在這股風潮的驅動下，荀伯格和他的學生們也更能夠堅持他們推廣新音樂的決心了。

三、從人的特性來看，無調性的產生似乎是遲早的事。因為人是好奇的動物，不時地想要求新求變，就音樂而言，傳統調性系統是前人遺留下來的瑰寶，現代音樂家在這個基礎上繼續發展前進，再加上前面兩項因素的共同催生，使得無調性音樂在20世紀初已經到了瓜熟蒂落的成熟期，它的產生也就不是那些保守的衛道人士所能阻擋得了的。

無調性音樂

前面已經提到，無調性是反對調性的一種作曲手法，也就是說，在無調性的作品中，沒有所謂的大調和小調，音樂的進行也不需要以主音和主和弦為重心。接下來的兩個例子即可說明調性和無調性的根本差別：

譜例53：霍夫斯提特（Roman Hoffstetter, 1742-1815）的弦樂四重奏
（1767年被出版社拿來作為海頓〈弦樂四重奏作品第三之五號〉出版，譜例出自其第二樂章）
第一小提琴

我們一看這段譜例，就會知道它是C大調，一來因為在調號的地方沒有任何升降記號，而且旋律中也沒有臨時記號；二來更重要的是，在旋律的進行中，有一種明顯流向C音和C和弦 （C-E-G） 的趨勢。不但C音和C和弦不斷地重覆，而且如果我們觀察譜例中畫"*"的地方，會發現大部

分的樂段都以C音作結束。我們甚至還可以再進一步地說出每一個音和C音的關係是什麼，例如G音是C音的屬音，B音是C音的導音等等，也就是說，每個大小調裡的每個音都有它不同的功能和地位。但是下面的譜例就不一樣了：

譜例54：荀伯格〈三首鋼琴曲作品第十一之二號〉

　　在荀伯格這個譜例中，我們無法說出它是什麼調，因為一來看不出有哪個音是很重要而且一直被重覆的；二來我們也無法像上一首譜例一樣唱得那麼順口，甚至即使聽了好多遍也還唱不出來。對無調性作曲家而言，重要的不是要寫出優美而且能夠琅琅上口的音樂，而是要強調音樂的本質與資源是源源不絕的，所以我們不能把音樂的創作就綁死在調性所構築的監牢裡。當時的作曲家雖然明明知道他們的音樂刺耳、不受歡迎，但是可佩的是，他們仍然堅持理想，突破重重難關，為往後的作曲家開闢了一條新路。如今，無調性音樂不僅對作曲家而言已經是很平常的了，而且也漸漸贏得越來越多聽眾的青睞。

草創期

　　早期的無調性作品最大的特徵是短而且表現力強烈。我們可以舉奧地利作曲家魏本的〈五首管弦樂曲作品第十之四號〉（1911－1913）為例：

譜例55：魏本〈五首管弦樂曲作品第十之四號〉

　　這首曲子只有六小節又一拍，總共加起來也才四十七個音（不含泛音及顫音），全部只需二十秒左右。所有的表情記號不外乎是 "p"、"pp"、"ppp"、「流暢」("fließend")、「輕柔」("Zart")、「溫和」("dolce")、「如一絲氣息般」("wie ein Hauch") 等之類的感覺。這首曲子雖然短暫，

卻充滿著一股強烈的表現力，就像在絕然的靜謐中倏忽地飄過一絲氣息，它能立刻撩撥起聽眾的心緒並留下深刻的印象。這和19世紀後期浪漫樂派的作品大不相同，那時的作曲家常常會在曲子開始時，安排一段很長的準備期，誘發聽眾等待的心情，然後再慢慢地將曲子推向高潮，引起聽眾的共鳴，如此聽眾的等待才有了回應。所以19世紀後期的作品相對地也比較長，樂團的規模較龐大，如此它的音量才能震撼聽眾的心弦。此外，它在曲子中也常常變換表情記號，有時雄壯激昂，有時優美悠揚，有時又哀怨動人；但是在早期的無調性作品裡只有一種氣氛，並且以相當集中的方式表現出來。就像上面的譜例，魏本為了要表達自己想要的感覺，全曲幾乎只用 "*pp*" 和 "*ppp*"。維也納的一位作家艾騰貝爾格（Peter Altenberg, 1859—1919）在他1901年的一篇文稿中即稱這種簡短有表現力的藝術手法為「電報風格」。

早期無調性作曲家不僅僅反對音樂受到調性的束縛，也反對後期浪漫樂派作品的冗長。不過單就作曲技巧而言，無調性作曲家想把曲子寫得很長也是有困難的，因為無調性的作曲方式不像傳統的調性音樂，例如奏鳴曲、變奏曲、小步舞曲或迴旋曲等，曲子的進行有固定的邏輯和作曲模式。這些模式就像一條環環相扣的鍊條，作曲家可以根據這些模式擴展、變化，進而成為規模龐大的作品；可是無調性作曲法拒絕調性，等於也是拒絕了這些基本模式。作曲家沒了這些可以相扣的「鍊環」，曲子的規模也就大不起來了。

無調性音樂的作曲家認為，如果真要脫離傳統音樂格式的束縛，只有一條路可走：那就是將調性系統連根拔起！只有徹徹底底地否定調性，才能獲得完全的創作自由。由於這個轉變太大了，所激起的反對聲浪也因此格外地強烈。而身為無調性作曲法的發起人荀伯格也受到無數的指責和唾棄，甚至被許多人認為他們所寫的曲子根本就不是音樂。但是荀伯格和他

的學生們卻始終堅持理想，使無調性音樂終於可以生存下來，並奠定了往後新音樂發展的基礎。

從無調性到十二音作曲法

　　無調性音樂標誌了一個嶄新時代的開始，它的原意是想否定調性系統，不受固定邏輯的拘役，進而能以情感的直覺達到自由創作的目的。既然是一種直覺，也就不需要音樂理論或音樂美學作為前提。但是另一方面，荀伯格又認為藝術，特別是音樂，必須是「可以理解的」，因為如果聽眾可以理解音樂進行的來龍去脈，心理上即可得到滿足，進而能評斷藝術的價值。而且對作曲家而言，如何將他們的靈感、想像或直覺轉化成具體、可以理解的訊息，使聽眾可以了解曲子的結構和發展，這對作曲家也是一種考驗。基於這個想法，荀伯格發展了十二音作曲法。

只對前後音負責

　　在經過十二年的摸索後，荀伯格於1921年正式提出他的「十二音作曲法」，精確地說應該是「以十二個音為主的作曲法，而這些音只和其前後音有關聯」。為什麼荀伯格要強調這些音只和它們的前後音有關係呢？原因就是為了要突顯它和調性系統裡以主音為中心的方式不一樣。下圖可以幫助我們更加清楚了解兩者間的不同：

圖37：調性和十二音作曲法中音與音之間的關係比較

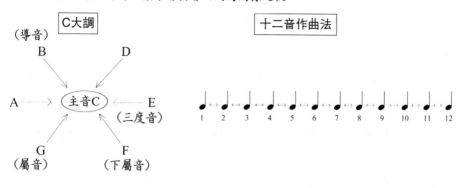

十二音作曲法的最大原則是使用一個由十二個不同音高的音所組成的音列作為一首樂曲和聲及旋律的基礎。這十二個音是鋼琴上一個八度音階中的十二個音（黑鍵加白鍵），至於它們在音列中先後次序的排列問題，可由作曲家依每首樂曲的特性來決定。魏本曾經針對這個問題提出說明，他認為音列的產生不是偶然或獨斷獨行，而是經過特別考慮的，例如音與音之間要儘量製造不同的音程，或者也可以考慮十二個音如何分組，以及音和音之間的對稱問題等等，然後再加上對這首曲子的直覺想像。基本上每首曲子的進行只依照一個音列，荀伯格把這個作為整首樂曲和聲與旋律基礎的音列稱為「原形」。這整個「原形」音列也可以分別從音列的任何一個音開始排列起，重要的是，「原形」音列中音與音之間原先已經固定的音程關係順序不能改變。如此一來，我們就可以從「原形」中複製出十一種和它音程結構一樣，但音不同的音列，加上「原形」就一共有十二種可能性了！另外，我們還可以把「原形」音列演變成「逆行」、「倒影」和「倒影逆行」等三種變形，所以一共有四種變化的方法（這四種型態和我們在文藝復興時期曾提到過的卡農作曲法一樣，參見圖21）：

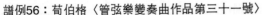

譜例56：荀伯格〈管弦樂變奏曲作品第三十一號〉

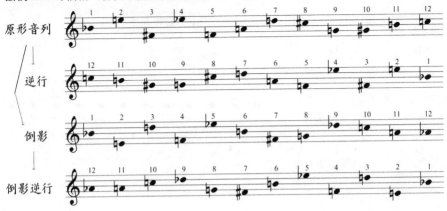

原形音列
↓
逆行
↓
倒影
↓
倒影逆行

變化方式

　　這四種變化方法同樣地又可以分別套用在先前提到的十二種音列的可能性上，所以四乘以十二，每一首曲子就總共有四十八種音列的變化方法可供使用。原則上，在每一個音列還沒有結束之前不可以有重覆音，目的是要避免一旦有些音被重覆，可能會讓聽眾誤以為這個音特別重要，進而產生一種類似調性音樂中主音重覆的感覺。魏本和貝爾格把十二音作曲法繼續發揚光大，使得這種作曲法更加複雜巧妙。我們可以用魏本的〈協奏曲作品第二十四號〉（1934）為譜例作說明：如果按照它「原形」音列的排列順序，三個音為一組，而且以第一組為一個「小原形」的話，我們會赫然發現，其他三組其實就已經是第一組「小原形」的三種變化法了：

譜例57：魏本〈協奏曲作品第二十四號〉的原形音列

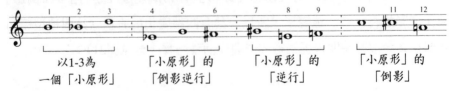

以1-3為　　　「小原形」的　　　「小原形」的　　　「小原形」的
一個「小原形」　「倒影逆行」　　　「逆行」　　　　「倒影」

意義何在？

　　或許有人會問，這樣的作曲法到底有什麼意義呢？因為除非我們受過特殊的訓練，否則即使花了很多精力把這首曲子都分析了，還是很難聽出一些所以然。對荀柏格而言，十二音只是一種作曲的技術，它只能說明樂曲是如何形成的（How?），卻無法說明曲子本身是什麼（What?）。換句話說，只有先了解什麼是十二音作曲法，才能進一步了解十二音作品的意義。

　　和調性音樂的作曲法比起來，十二音作曲法的最大意義就在於作曲家可自由運用的音增多了，而且每個音都是平等的。我們舉調性音樂中的C大調為例，除了它音階中的七個基本家庭成員（C、D、E、F、G、A、B）以外，其他的音都算是「外人」，也就是「變化音」的意思。而且這七個基本成員中，又以C音最重要，儼然是C大調這個家族的大家長。反觀在十二音作品中，不但可用的音增加為十二個，而且沒有一個是被另眼看待的。

萬物歸同源

　　在上一節關於無調性作品的討論中，我們曾提到早期無調性的作品都很簡短，因為它們沒有傳統調性系統中一些像鏈環般的基本模式，可以用來環環相扣，擴大樂曲的規模。但是自從十二音作曲法發展成熟後，這種情況就慢慢改觀了。有了前面提到的四十八般武藝，無調性作品也可以擴大它的規模。這四十八種變化法彼此間都有關連，它們都是從同一個「原形」音列衍生出來的，就如魏本在一場演講中，借用德國大文豪哥德（Johann Wolfgang von Goethe, 1749－1832）的「原始植物」概念時所說的，其實根就是莖，莖就是葉，葉就是花，它們都是從同一個想法中所幻化而成的各式各樣變形，荀伯格也稱這個為「持續發展中的變奏」。這和

他一貫所強調的 —— 藝術必須是可以理解的 —— 其實是相通的，因為四十八變，變變都是來自於同一個「原形」音列。

最後，十二音作品代表的是一種創作自由，因為除了一開始就被定型的十二音以外，其他的構成要素如速度、節奏、音色及音量等都是自由開放的。而且四十八種變化法也可以隨作曲家自由調配，所以十二音作曲法的伸展空間很大，並不像有些反對十二音作曲法的人所批評的，認為它是一種束縛或過度重視結構的作曲法。

新維也納樂派

　　所謂「新維也納樂派」，是指以十二音作曲法為主的作曲風格，主要成員有荀伯格和他的學生們，其中以荀伯格為領導人物，主導著這個樂派的發展方向。他們之所以稱為「新維也納樂派」，主要是想強調他們的十二音作曲法和18世紀的「維也納古典樂派」是有淵源的，並非只是一種獨斷孤行，無中生有的作曲法。這是因為荀伯格雖然否定傳統的調性系統，卻沒有否定自維也納古典樂派以來所使用的「動機主題發展手法」。這是一種用動機和主題[*]來貫穿曲子和樂章的方式，到了布拉姆斯（Johannes Brahms, 1833－1897）和馬勒的手中，這種方法的運用就變得更頻繁而且更有變化，我們甚至可以把一整首曲子經過分析歸納以後凝縮成一個短小的動機，例如布拉姆斯後期的作品幾乎都是從一個單純的三度音程動機不斷發展出來的。這個手法讓荀伯格非常激賞，而他所謂的「持續發展中的變奏」，其實也就是這個意思。我們可以回想前面提到的十二音作曲法中，由一個「原形」可以衍生出四十八種不同的變化形，這個「原形」就好像是維也納古典樂派所用的動機或主題，而它的四十八種變化形也就像是主題動機不斷發展的結果了。就這一點來看，兩個樂派確實有異曲同工之妙，這也是為什麼新維也納樂派堅持他們並沒有完全否定傳統，反而是和傳統有關連的。

> 動機比主題簡短許多，可以說是主題的構成因素。通常一個主題可以分解成好幾個不同的動機，這些動機和主題一樣，在樂曲中不斷地出現與變化，為曲子的基本架構。動機雖然簡短（有時甚至只有兩個音），但已具有個性和特色，全世界最有名的動機大概就屬貝多芬〈命運交響曲〉（1808）中開頭的那四個音了。

荀伯格是土木工程師

魏本和貝爾格都是從1904年開始受教於荀伯格，三人雖然有著師生關係，同是新維也納樂派的成員，也都共同經歷了從浪漫樂派後期到無調性以及十二音作曲法的創作過程，但是他們的創作方式還是有所不同，所表現出的樂曲風格也不一樣。如果我們拿蓋房子作比喻，把十二音作曲法當作鋼筋水泥等建材，那麼荀伯格就好像是一位土木工程師，專門運用各式建材，把屋子的支柱、屋樑和牆壁一一蓋起來。他擅用十二音當樂曲的主題，將它們分散在不同的聲部，就像是房子的支柱一樣，藉此鞏固整個樂曲的結構。

魏本是建築設計師

魏本就像是一位建築設計師，能把整個房子設計得十分複雜。他擅長把十二音很有技巧地編排組合，讓人覺得莫測高深，往往要花很多時間精力去分析，才能發現他是怎麼安排十二音的。但是他的十二音作曲法之所以那麼莫測高深，並不是因為他不按照十二音作曲法的規則來作曲；相反的，他一再強調，作曲必須「合乎規則」，並且「合乎大自然的法則」。什麼是規則和大自然的法則呢？魏本常拿大自然中的雪花、樹葉、蜂巢或樹木的年輪作比喻，因為這些東西的圖形都是對稱有規則的。由於音樂也是大自然的作品之一，所以「對稱」也就成了魏本創作上的一個重要原則了，例如〈交響曲作品第二十一號〉（1928）：

譜例58：魏本〈交響曲作品第二十一號〉的原形音列

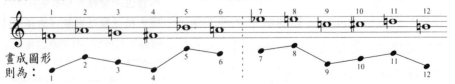

譜例裡的十二個音是這首樂曲的「原形」音列，它不僅僅用來貫穿整首曲子，更重要的是，它還蘊藏了大自然的奧秘：如果我們把這十二個音分成兩組，以第一到第六個音為第一組，第七到第十二個音為第二組，那麼我們會發現，其實第二組就是第一組的「逆行」，兩組之間形成一種對稱的關係（見譜例58下方的圖形）。魏本的這種作曲方式，對於那些認為音樂應該是很感性的人來說，似乎未免太理性了。所以也有人說，魏本並不是音樂家，反倒是數學家或自然科學家才對。當然這種說法有點過分，畢竟每位藝術家都有權利選擇他自己的創作方式，不過我們也可以由此得知，魏本在運用十二音作曲法時，是非常理智而嚴謹的。

貝爾格是室內裝潢師

　　相對來說，貝爾格則是一位室內裝潢師。我們常發現有些房子裝潢得典雅高貴，有些則摩登新潮，所以對貝爾格而言，重要的是如何運用十二音這個基本建材來呈現作品中的感覺與特色。他雖然同是新維也納樂派的成員，卻是三個人之中最溫和的，因為他即使用十二音作曲法創作，卻仍可以寫出聽起來有點傳統調性味道的曲子。他巧妙地運用十二音，使作品聽起來不會太刺耳尖銳，再加上他擅長表達細膩的情感，使得他的十二音音樂顯得有親和力，著名作品有弦樂四重奏〈抒情組曲〉（1926）與歌劇《露露》（1934）等。

命運坎坷的樂派

　　新維也納樂派在作曲發展歷史上所代表的意義，一方面是它結束了19世紀末調性和聲的應用，但另一方面也在這個結束點上建立了未來新音樂發展的基礎，也就是說，它代表的不僅是一個結束，同時也是一個開始！不過這個開始並沒有馬上被接受，也沒有得到其他作曲家的共鳴，一來因

為聽眾還無法接受這樣的曲調，二來它也受到了社會環境的限制和摧殘：1933年德國納粹黨開始執政，發動了一連串對猶太人、社會主義黨和共產黨的迫害，荀伯格因為出身於一個猶太家庭，而魏本的音樂也在二次大戰期間被納粹打為「文化的布爾什維克主義」（也就是社會主義和共產主義的意思），他們的作品因此遭到禁演的惡運，一直要到二次大戰結束之後才得以重獲新生，受到新一輩作曲家像德國的史托克豪森（Karlheinz Stockhausen, 1928－）和法國的布雷茲（Pierre Boulez, 1925－）的重視。

二次大戰後的音樂

　　荀伯格的一生過得很寂寞，直到過世，他的作品都還是被人誤解。然而儘管如此，他卻始終堅信，他所作的一切都是正確的。他在生前就曾預言：「時間將說明一切，時間最終將使人們了解我的作品。」就在距離他1908年左右開始嘗試寫無調性音樂的四十多年後，他的預言終於應驗了。1950年之後，無調性已經不再是人們爭議的話題，反而被認為是理所當然的事，而十二音作曲法也被新一代作曲家進一步地發揚光大，成為後來的「音列音樂」。

音列音樂

　　在介紹什麼是音列音樂之前，讓我們先了解一下當時的社會背景：1945年，持續多年的第二次世界大戰剛結束，環視整個歐洲，尤其是德國，到處都是斷垣殘壁，家破人亡，民不聊生的景象。此時人們最渴望的，就是能趕快回復到戰前安定的生活，於是國際間合作救濟的計劃紛紛出籠，左鄰右舍也互助合作地重整家園。此時，「安定有秩序」即成了人們心中追求的目標。有趣的是，作曲家同樣也需要這種安定的感覺，他們將這種對生活的渴求融入了創作之中，使得此時的音樂也有一種強烈的「有秩序感」，例如作曲家在寫一首曲子之前，會把每個音的音長、音高、音量、甚至如何彈奏的方法都先規定好，之後在寫曲子時，只需要從這些已經規定好了的音當中，挑選出想要的音填在五線譜上就行了。這種這麼「有秩序」的作曲方法，即是「音列音樂」階段的開始。以下我們就舉法國作曲家梅湘（Olivier Messiaen, 1908－1992）的一首作品來說明音列音

樂是如何有「條理」地被寫出來的 （譜例中標示的號碼代表它們在音列中的順序）：

譜例59：梅湘〈音量與音長的模式〉

在梅湘這首〈音量與音長的模式〉（1949）中，一共有三個音列，分別可供曲中高、中、低三個聲部使用。現在我們就以當中的第三個音列（在低聲部）為例，看看它是如何產生的。首先，梅湘和荀伯格的十二音作曲法一樣，先列出十二個不同音高的音：

譜例60：梅湘〈音量與音長的模式〉第三音列十二個音的音高

對荀伯格而言，這已經是一首樂曲的「原形」音列了；但是這對梅湘還不夠，他在這個音列的每一個音上又再加上不同的音長：音長的算法是以半拍為一個單位，從第一個音開始逐音累積，換言之，第一個音的音長是半拍，第二個音的音長是一拍，第三個一拍半，依此類推，到了第十二個音的音長就是六拍：

譜例61：加上音長

接下來，他又為每個音配上音量，從最小聲的 *pp* 到最大聲的 *fff* 一共有六種，它們分別是：*pp*、*p*、*mf*、*f*、*ff* 和 *fff*。由於所用的音量變化只有六種，而音卻有十二個，所以自然地會有一些音量變化必須重覆使用：

譜例62：加上音量

最後，他還為這些音加上不同的彈奏方法：

譜例63：最後加上彈奏方法，第三音列終告完成。

　　至此，這個音列才算完全成型。如果我們將音列中的音從一到十二予以編號的話，會發覺譜例59中低聲部所使用的音全部都可以在這個音列（譜例63）中找到，至於其他兩個音列也是以類似的方法設計而成。這些音列的產生，好像在畫一幅水彩畫一樣，先上底色，然後再逐次地加上不同的顏色，形成一幅多彩多姿的圖畫。其實，梅湘也和荀伯格一樣，使用十二個音作為音列，只是相較之下，荀伯格的音列像是一張黑白照片，因為他的十二個音只限定音高；而梅湘的音列就像彩色照片，除了音高，還加上了音長、音量以及彈奏方式等色彩。

　　此時或許已有讀者正望著上面的譜例搖頭興嘆：「這種曲子怎麼彈啊？」的確，音列音樂的演奏不易是它的一個問題，因為不是每個人都能清楚地彈出譜中♭和♭，*pp* 和 *p* 或是＞和＞之間細微的差別。然而就在這時，電子儀器有了突破性的發展，早期的音列音樂作品也因此常藉著電子儀器的幫助，才能準確地彈出作曲家的要求。而音列音樂也因為電子儀器的加入，更突顯了它精準、分毫不差的特性，這種合作關係同時也促使了電子音樂的誕生（有關這一部分我們稍後再談）。

時代的產品

　　音列音樂的想法雖然是從十二音作曲法演變而來，但是由於它可使用

的資源，包括哪個音配哪個音高？要多少拍？多大聲？要怎麼彈？應該放在哪個聲部等等這些問題，都已在作曲前配對設定好了，就某種程度而言，似乎也已經失去了創作時自由揮灑的空間，而給人一種機械式的印象；不像在十二音作曲法中，作曲家至少還可以在四十八種不同的變化形中伸展自如。但是即使如此，我們還是不能否定音列音樂的價值，畢竟它反映了二次大戰後民眾的心理與精神狀態，而且戰爭時除了和戰爭有關的文藝活動以外，其他的藝術創作幾乎都留下一抹空白。戰後新一代作曲家所能作的，不是從頭開始，就是只能將戰前已有的東西加以發展、改變，音列音樂就在這樣的情況下，以戰前十二音作曲法為基礎，繼續新音樂的實驗發展。

受到梅湘的影響，新一代作曲家像德國的史托克豪森、法國的布雷茲、比利時的普梭爾（Henri Pousseur, 1929－）和義大利的諾諾（Luigi Nono, 1924－1990）等也以同樣的手法嘗試音列音樂的創作，代表作品有史托克豪森的〈對照點〉（1953）以及布雷茲的〈結構Ia〉（1952）。

從完全確定到完全不確定

音列音樂只風光了十年左右就逐漸沒落了，主要是因為它那種「完全確定」的風格使得作曲家在創作時，可使用的音樂材料很有限，無法自由發揮。之後，就在尋找出路時，作曲家突然發覺，「完全確定」和「完全不確定」所產生的效果其實是一樣的。匈牙利作曲家李給替（György Ligeti, 1923－）就曾經舉了一個很好的例子來說明這個想法，他說假設有一天，有一個人走在路上，突然間飛來橫禍，被一顆石頭砸到頭，我們可以說那只是湊巧而已；但也可能是因為有人故意很精確地算好石頭落地的速度和這個人走路的快慢、步伐的大小以及風向等等，而等到所有的條件都配合得天衣無縫時，這顆石頭也就會打到這個人的頭了，不論是哪個原

因，我們看到這個倒楣鬼的結果都是一樣的。這個例子說明了與其事先精心設計每個音列的種種細節，還不如放手讓演奏者當場有自由發揮的機會，反正對聽眾來說結果都一樣──都聽不出來到底是作曲家的精心設計，還是演奏者的臨場表現。音樂的發展也因此在咫尺之間有了一百八十度的轉變，從「完全確定」變成「完全不確定」了。

隨機音樂

把這種「不確定」的想法傳到歐洲大陸的是美國作曲家柯吉（John Cage, 1912─1992）。當他1954年第一次來到歐洲時，歐洲還流行著音列音樂，那時他在多瑙愛辛根（Donaueschingen）開了一場作品發表會，並說出他對音樂的想法。柯吉認為人在聽音樂時應該擺脫記憶的牽絆，過去那種傳統的音樂總會使人在聆聽的當時，禁不住勾起過去聽這首曲子時的回憶，或引起過去對這首曲子的感受；也就是說，當我們在聽一首曲子時，其實並不是在聽音樂的本身，而只是在回憶往事。反之，如果能讓聽眾每次聽到的都是獨一無二的「新」曲子，那麼也就不會有記憶或往事浮上心頭，聽者也能夠專心地欣賞音樂本身了。為了讓聽眾每次都能有「全新的」感受，柯吉於是提出了「隨機音樂」的想法。

包容一切聲音

柯吉的這個想法曾受到中國《易經》的影響，套句我們常說的話就是「隨緣」吧！在他的隨機音樂作品裡，常常出現很長的休止符，休止符中所出現的一切聲音，包括觀眾的咳嗽聲，翻節目單的聲音，移動椅子的聲音，甚至有些觀眾因為休止符太長，以為節目已經結束而發出的鼓譟聲等，全都算是這個作品中的「音樂」，其中最有名的代表作就是〈四分三十三秒〉（1952）。這首曲子的演奏方式是演奏者走到臺上，坐在鋼琴前完

全不動聲色，四分三十三秒後鞠了躬便又下臺揚長而去。演奏者從頭到尾完全不需要彈任何一個音，曲子的「音樂」，就是從演奏者上臺開始算起的四分三十三秒內，從觀眾席或音樂廳內所發出的一切聲音。因此我們可以想像，這首作品將因人因地的不同而有不同的「音樂」。當然在這種情況之下，「音樂」這個詞所指的也就不是我們平常所想的那種音樂了，它還包括了周遭環境所產生的一切自然與人為的聲音。所以，假設在這四分三十三秒內，演奏廳裡有一隻正在飛舞的蚊子，突然落在一個人的臉頰上，這個人用迅雷不及掩耳的速度猛一摑自己的臉頰，那麼這巴掌聲也可以算是這首樂曲中的「音樂」了。

雖然柯吉所代表的是一種美國文化，但是他這種「隨緣」的主張卻很快地在歐洲掀起了一股無法抗拒的魅力。德國作曲家史托克豪森便在1956年運用柯吉這種隨緣的想法寫了〈第十一號鋼琴曲〉，隔年法國作曲家布雷茲也寫了〈第三號鋼琴奏鳴曲〉（1957）。

無限的可能性

「隨機音樂」——顧名思義應該和數學上的機率概念有關，而事實上也是如此。簡單地說，演奏者在演出時，可以自己「隨機地」決定這首曲子應該如何彈奏，例如他可以把某個段落省略不彈，或是從樂譜的任何一處開始和結束，所以曲子最終會變成什麼模樣，事先沒有人可以預見，有時可能連作曲家本人也認不出來這首正在彈的曲子居然是自己寫的。這句話聽起來有點不可思議，怎麼可能連作曲家本人都無法認出自己的作品呢？其實我們只要看一看史托克豪森的〈第十一號鋼琴曲〉就可以意會了。這首鋼琴曲有十九個片段，它們之間彼此都沒有關連，演奏者可以隨意地從其中一段開始，彈完了再隨意挑另一段繼續往下彈，如此直到這十九個片段都重覆兩次了，或者其中有一個片段已經被重覆第三次時，即可結束此

曲。史托克豪森還特別要求演奏者不能刻意地挑選，也就是說，演奏者不可以對某一個或某些片段有所偏愛而專挑它們來彈，而是應該像擲骰子一樣，眼睛剛好瞄到哪一個片段，就彈哪一段，以便平等對待所有的片段。如果讀者有興趣的話，不妨算算看從十九個片段中可以導出幾種排列組合？哇！最多可以有十九的十九次方種可能性！也就是說，同一位作曲家、同一首作品、同一個標題，卻有超過一千億乘以一千億種以上的彈法！所以，要出現兩次一模一樣的彈法幾乎是不可能的事。在這樣的情況下，每次演出都是僅此一次，獨一無二，而且每次也都像是一個新的作品。音樂學者稱這種風格為「開放形式」，布雷茲則稱它為「動態藝術品」，這些都是指這種有行動卻沒有目標，有遊戲規則卻沒有結果，有限制卻不強制的作曲方法。

演奏者兼作曲家

　　「隨機音樂」"Aleatory"中的 "Alea-"是來自拉丁文「骰子」的意思，用意在說明一首曲子會變成如何，就像擲骰子一般，決定在那一瞬間出現的機率。而演奏者就像是那位擲骰子的人，因此他的角色就與過去大不相同了。在傳統觀念裡，演奏者所扮演的是一個媒介的角色，負責將作曲家所寫的傳達給聽眾欣賞，所以他們應該忠於原作，彈莫札特時要像莫札特，彈貝多芬時應像貝多芬，可是我們卻從來沒有顧慮到，事實上演奏者本身也該有他們自己的主觀意識。直到「隨機音樂」的出現，演奏者才有機會以自己決定樂曲的演奏方式。就這一層意義而言，他也可以算是這首樂曲的「作曲者」之一了；也就是說，當作曲家寫完一首曲子時，這首曲子其實還不算完整，必須等到演出時，加上演奏者當場主觀的隨機演出之後，這個作品才算真正完成。至此，我們可以得出一個簡單的結論：隨機音樂和其它風格的音樂之間所不同的是──它強調演奏者的自我主觀意識。

有限制的自由

　　雖然強調演奏者的自由是隨機音樂的特徵，但是這個自由卻不是毫無節制的。作曲家通常會在樂譜開始之前先說明「遊戲規則」，提示演奏者如何「玩」他的作品。就像史托克豪森的〈第十一號鋼琴曲〉，雖然演奏者可以自由隨興地選擇他接下來要彈的片段，但是史托克豪森卻在每一個片段結束時，詳細說明了下一個片段的速度、音量和觸鍵方式。由此可見，演奏者的自由多少還是經過作曲家理智設計的。這些「遊戲規則」就像是許多框框一樣，框框越大，表示演出者自由奔馳的空間就越大；有些框框大到幾乎看不見邊界，例如有些作曲家只畫了一些圖案，演奏者則應該根據他們看到這些圖案時所激發的靈感或感觸來即興彈奏。

　　這種隨機開放的想法，其實不僅見於音樂界中，同時也在建築、繪畫、雕刻、文學界中都或多或少有類似的運動，有人稱之為「後現代主義」。後現代主義是針對現代主義而言，強調藝術應該是完全主觀的，不應該受到特定觀念或形式的束縛。這是一股從北美洲開始，逐步吹襲至歐洲大陸的風潮，直到今天仍對藝術創作有深遠的影響。

電子音樂

　　和隨機音樂並行的另一股潮流是「電子音樂」。它從1950年代起發展至今，在我們的生活圈中已經隨處可以聽見了，舉凡常見的電吉他、電鋼琴或電子合成器等，都屬於「電子音樂」的範疇。電子儀器的開發，無疑地大大拓寬了我們對聲音的認知，同時也開闢了另一個音響世界。在這之前，演奏音樂的方法不外兩種：藉由人聲或樂器。但是無論是人聲或樂器，在音域和演奏技巧上都有它們的限制，例如聲音不可能唱太高、樂器無法吹太低等等。這也是為什麼幾個世紀以來，人們不斷研發樂器的原因之一，目的就在於想要突破這些先天上的限制。而今電子儀器不僅可以模仿各種樂器的聲音，它的音域還可以比任何樂器都高或低很多；除此之外，對任何再難或無法想像的音效與技巧，它也都能駕輕就熟。總之，電子儀器幾近「萬能」的功能，為作曲家開拓了一片無盡的想像天空，新音樂的發展也因此變得更五花八門、多彩多姿了。

電子音樂的三個階段

　　前面我們提過，電子音樂主要是從早期音列音樂發展出來的，它當時的作用在於精確地演奏音列音樂作品中很細微的音量和音長變化。如果說最好的演奏家能夠彈出九到十種不同的音量，那麼電子儀器至少可以作到三十種以上不同層次的變化。之後電子音樂逐漸地發展成一種作曲風格，它的發展大致可以分成三階段：

　　第一個電子音樂工作室成立於1951年德國的科隆無線電臺，這是電子音樂的起源。它的主任同時也是作曲家的艾美特（Herbert Eimert, 1897—

1972）開始電子音樂的實驗，利用電子儀器製造出各式各樣不同的聲音，然後把這些聲音錄在磁帶上成為一個音樂作品。這個階段的實驗重點在於聲音的製造，所以聲音的來源並不是從我們所認識的傳統樂器，而是一種新的電子聲音。1956年起，電子音樂進入第二階段，由於受到當時「具體音樂」*的影響，作品中加入了說話的聲音、雜音、鳥鳴聲、火車聲或工廠的機器聲，從此電子音樂不僅是指單純由電子儀器直接發出的聲音，還包括經由電子儀器加工處理過的其它聲音了。在前面這兩個階段中，作曲家不須要演奏者，他只要有電子儀器和錄音帶，或是有一個技師幫

「具體音樂」是指從1948年起，以法國作曲家謝費爾 (Pierre Schaeffer, 1910-1995) 為首所作的音樂實驗。他們將自然界中所發出的一切聲響，如水聲、鳥聲、街上的吵雜聲等錄起來，然後藉由電子儀器的操作、處理和變質而組合成一個音樂作品。1950年代早期，具體音樂和電子音樂還是相互對立的，但是之後當電子音樂把這些生活中的聲響也加入作品後，兩者的差別也就消失了。

他操作儀器就可以發表作品了；但是在1960年以後，不但演奏者加入電子音樂的行列，並且還和事先已經錄製好的錄音帶一同上臺演出，例如史托克豪森的作品〈接觸〉（1959/60）就是為演奏家、錄音帶、鋼琴和打擊樂器所寫的。有時作曲家為了製造音效，還加上電子合成器，所以我們可以想像，演奏臺上的情景會因此而變得非常熱鬧。這種當場用電子儀器演奏的方式又稱為「現場電子音樂」。

未知的將來

　　就像當年荀伯格認為調性和聲不是唯一的作曲方式一樣，今天的作曲家也不認為只有從人和樂器中所發出的聲音才是音樂。隨著電子音樂的加入，新音樂在20世紀後半葉的發展也開始變得五彩繽紛，甚至給人無法捉摸的感覺。很明顯地，作曲家已經敞開心胸去接納任何一種可能成為音樂的素材。除了電子音樂外，我們同時還聽到了「具體音樂」、「電腦音樂」、「戲劇式音樂」*、「語言音樂」*以及「音色音樂」*等。從這些林林總總的音樂創作風格中我們可以感受到目前的音樂發展還處在一個摸索實驗的階段。

「戲劇式音樂」指的並不是我們平常所熟悉的歌劇，而是指演奏者為了要讓他的演出更能被了解，在彈奏時還加上肢體語言，像眼神、動作、表情等等。這是因為在「音列音樂」之後，音樂的發展突然又有了回歸傳統的趨勢，希望音樂是能被理解的，所以演奏者不僅演奏樂曲，還需要運用表情讓觀眾理解作品的內涵，代表作品為德國作曲家卡格爾 (Mauricio Kagel, 1931—)的〈國家劇院〉(1971)。

「語言音樂」也是上述回歸傳統中的一支潮流，希望藉語言之賜，使音樂作品更能表達其內涵。但是它並不是我們一般所唱的歌曲，而是把音標在還沒有變成字之前，就直接拿來作為音樂的素材。在這種情況下，字本身已經失去了它的意義，但是卻可以藉由演奏者的表情提供聽眾許多詮釋想像的空間，著名的作品有李給替的〈冒險記〉(1962)。

「音色音樂」的發展是從電子音樂中得到靈感的，它運用電子儀器來變化音色，代表作有李給替1961年的〈氣氛〉。

身處現代社會並已經邁入21世紀的我們，雖然仍稱20世紀的音樂為「新音樂」，卻也清楚地知道，一百年後的它將不再是「新」的了。人類科技日行千里，將時代轉變的頻率越催越快，「新音樂」將來會演變成什麼模樣，沒有人可以預知，它的藝術價值也有待時間的評斷。然而無論如何，我們至少知道，音樂的歌還是會繼續接唱下去的，它和當代一切我們所熟悉的事物一樣，曾經和我們一同成長，也要一起並肩步向未來。

參考書目

王志明（譯）：《憂鬱的熱帶》。民國78年，臺北市，聯經（原著 Lévi-Strauss, Claude: *Tristes Tropigues*）。

王德昭：《西洋通史》。民國77年，臺北市，五南。

朱光潛：《西方美學史》。民國72年，臺北縣，漢京文化。

朱光潛：《啟蒙運動的美學》。民國76年，臺北市，金楓。

李日章（譯）：《啟蒙運動的哲學》。民國73年，臺北市，聯經（原著 Cassirer, Ernst: *The Philosophy of the Enlightenment*）。

李映萩（編譯）：《德國文學入門》。民國79年，臺北市，志文。

林勝儀（譯）：《西洋音樂史——印象派以後》。民國75年，臺北市，天同（原著：柴田南雄）。

周恃天（譯）：《西洋文化史（上）》。民國76年，臺北市，黎明文化（原著 Burns, Edward McNall: *Western Civilizations*）。

段昌國等人（譯）：《智識的探險》。民國69年，臺北市，幼獅文化（原著 Durant, Will and Ariel: *The Story of Civilization—The Intellectual Adventure*）。

徐啟智（譯）：《西方社會思想史》。民國71年，臺北市，桂冠（原著：Nisbet, Robert）。

梁實秋（譯）：《哈姆雷特》。民國80年，臺北市，遠東圖書公司（原著 Shakespeare, William: *Hamlet*）。

戚國雄（譯）：《哲學之鐘康德》。民國72年，臺北市，時報文化（原著 Scruton, Roger: *Kant*）。

陳鍾吾（編）：《西洋音樂史》。民國84年，臺北市，五洲。（許大成、董昭輝、邱煥堂、李雲珍（譯）：《西洋哲學史話》。民國46年，臺北市，協志工業叢書（原著Durant, Will: *The Story of Philosophy*）。

游昌發（譯）：《曲式學》。民國73年，臺北市，藝友（Stöhr, Richard: *Formenlehre der Musik*）。

楊孟華（譯）：《文明的腳印》。民國74年，臺北市，好時年（原著 Clark, Kenneth: *Civilisation*）。

劉志明：《曲式學》。民國75年，臺北市，大陸書店。

劉志明：《西洋音樂史與風格》。民國77年，臺北市，大陸書店。

蔡源煌：《從浪漫主義到後現代主義》。民國77年，臺北市，雅典。

Abendroth, Walter: *Kleine Geschichte der Musik.* Gütersloh, Signum erweiterte und ergänzte ed..

Adler, Guido (ed.): *Handbuch der Musikgeschichte.* Vol. 1-3, 1975 München, Deutscher Taschenbuch Verlag.

Alt, Michael: *Das Musikalische Kunstwerk II.* 1974 Düsseldorf, Pädagogischer Verlag, 10. ed..

Bartel, Dietrich: *Handbuch der Musikalischen Figurenlehre.* 1997 Laaber, Laaber-Verlag, 3. ed..

Barth, Christian a.a.(transl.): *Die Musik——1000 Jahre illustrierte Musikgeschichte.* 1979 London, Christian Verlag.

Brockhaus, Heinz Alfred (ed.): *Europäische Musikgeschichte.* Vol. 1, 1983 Berlin, Verlag Neue Musik.

Busoni, Ferruccio: *Entwurf einer neuen Ästhetik der Tonkunst.* 1954 Wiesbaden, 2. ed..

Chen, Hsi-Ju （陳希茹）: *Der Einfluß des Humanismus auf die Satztechnik in Motetten des 16. Jahrhunderts,* 1996 Köln (科隆大學碩士論文, n. p.).

Dahlhaus, Carl (ed.): *Neues Handbuch der Musikwissenschaft* Vol. 1-13, 1996 Laaber, Laaber-Verlag.

Dahlhaus, Carl (ed.): *Funkkolleg——Musikgeschichte,* Studieneinheiten 1-30. 1988 Weinheim-Basel, Beltz.

Dahlhaus, Carl: *Musikästhetik.* 1967 Köln, Musikverlag Hans Gerig.

Dibelius, Ulrich: *Moderne Musik 1945-1965.* 1972 München, R. Piper & Co. 2., ed..

Dibelius, Ulrich: *Moderne Musik II 1965-1985.* 1994 München, Piper & Schott, 4. ed..

Eco, Umberto: *Das offene Kunstwerk.* 1993 Frankfurt am Main, Suhrkamp, 6. ed. (German translation by Günter Memmert).

Eggebrecht, Hans Heinrich: *Musik im Abendland.* 1991 München, R. Piper & Co..

Eggebrecht, Hans Heinrich: *Die Musik Gustav Mahlers.* 1992 München, R. Piper & Co., 3. ed..

Gülke, Peter: *Mönche, Bürger, Minnesänger, Musik in der Gesellschaft des europäischen Mittelalters.* 1975 Wien-Köln-Graz, Hermann Böhlaus.

Goldron, Romain: *Die Geburt der Oper und des Konzertanten Stils,* 1966 Zürich & Lausanne, Ex Libris & Edition Rencontre (German translation by Friedrich K. Merz).

Hirsbrunner, Theo: *Boulez——Pierre Boulez und sein Werk.* 1985 Laaber, Laaber-Verlag.

Humpert, Hans Ulrich: *Geschichte-Technik-Kompositionen.* 1987 Mainz, Schott.

Jeppesen, Knud: *Kontrapunkt, Lehrbuch der Klassischen Vokalpolyphonie.* 1985 Wiesbaden, Breitkopf & Härtel, 10. ed. (German translation by Julie Schulz).

Kannonier, Reinhard: *Zeitwenden und Stilwenden.* 1984 Graz-Wien-Köln, Böhlau.

Pahlen, Kurt: *Oper der Welt.* 1992 Bindlach, Gondrom, 4. ed..

Reese, Gustave: *Music in the Renaissance.* 1959 New York-London, Norton, revised ed..

Renner, Hans: *Geschichte der Musik.* 1985 Stuttgart, Deutsche Verlags-Anstalt.

Rosen, Charles: *The Classical Style Haydn, Mozart, Beethoven.* 1972 New York-London, Norton.

Rosen, Charles: *Sonata Forms.* 1988 New York-London, Norton, revised ed..

Rüegg, Walter & Schmitt, Annegrit (ed.): *Musik in Humanismus und Renaissance.* 1983 Weinheim, Acta Humaniora.

Schmidt, Christian Martin: *Brennpunkte der Neuen Musik, Historisch-Systematisches zu wesentlichen Aspekten.* 1977 Köln, Musikverlag Hans Gerig.

Schönberg, Arnold: *Stil und Gedanken.* Ivan Vojtech (ed.), 1995 Frankfurt am Main, Fischer Taschenbuch Verlag.

Simms, Bryan R.: *Music of the Twentieth Century, Style and Structure.* 1986 New York, Schirmer Books.

Webern, Anton: *Wege zur neuen Musik.* 1960 Wien, Universal Edition.

Zillig, Winfried: *Variationen über neue Musik.* 1959 München, Nymphenburger.

圖片出處說明

圖 1: Nationalmuseet, Kopenhagen.

圖 2: British Museum, London.

圖 3: Musée de la Société Archéologique, Montpellier.

圖 4: British Museum, London.

圖 5: Staatliche Antikensammlungen, München.

圖 6: Deutuscher Taschenbuch Verlag, München.

圖 7: Mansell Collection.

圖 8: Deutscher Taschenbuch Verlag, München.

圖 9: St. Gallen, Stiftsbibliothek, Codex 390, Seite 101.

圖10: Bibliothèque Nationale, Paris, fonds latin 903, folio 30 verso.

圖11: Biblioteca capitolare, Benevento, MS 38, folio 53 verso.

圖12: Hs. Benevent, Kapitelbibliothek, Codex VI-34, folio 50, um 1100.
Deutscher Taschenbuch Verlag, München.

圖13: Aus H. A. Brockhaus, *Europäische Musikgeschichte.* vol. 1, 1983 Berlin,
S. 432-433, Verlag Neue Musik Berlin.

圖14: Aus H. H. Eggebrecht, *Die Mehrstimmigkeitslehre von ihren Anfängen bis
zum 17. Jahrhundert.* in: *Geschichte der Musiktheorie.* vol. 5, 1984
Darmstadt, S. 24.

圖15: Peter Morter, Christian Verlag, München.

圖16: Mansell Collection.

圖17: Aus F. Gennrich, *Übungsmaterial zum Abriß der Mensuralnotation des
XIV. und der ersten Hälfte des XV. Jahrhunderts.* Handschrift Paris,
Bibliothèque Nationale, Collection de Piccardie 67, folio 67[1].

圖20: D. N. Trevellyan, Christian Verlag, München.

圖22: Miniatur in Paris BN, Ms. fr. 1537, folio 58 verso.

圖23: Scala.

圖24: Kunstsammlung Veste Coburg.

圖25: Bärenreiter-Verlag, Kassel und Basel.

圖26: Aus P. Frankl, *Die Baukunst des Mittelalters, in*: *Handbuch der Kunstwissenschaft*. Akademische Verlagsanstalt Athenaion, Berlin.

圖27: Nach dem Rahmentitel des *Syntagma musicum* von Michael Praetorius, Wolfenbüttel 1619. Bärenreiter-Verlag, Kassel und Basel.

圖28: Collection Beard, Cambridge.

圖29: Bildarchiv Preußischer Kulturbesitz, Berlin.

圖30: D. N. Trevellyan, Christian Verlag, München.

圖32: Terence Spencer/Colorific.

圖34: Staatliche Museen Nationalgalerie, Berlin.

圖35: Geheimes Staatsarchiv Preußischer Kulturbesitz (Bildarchiv), Berlin.

圖36: Bulloz.

在此感謝以下出版公司和機構提供此書所需之圖片：

Bärenreiter-Verlag, Kassl（圖 22、25、26、27）

Christian Verlag, München（圖 7、15、16、20、23、29、30、32、36）

Deutsches Institut für Fernstudienforschung an der Universität Tübingen, Tübingen（圖 14、17）

Deutscher Taschenbuch Verlag, München（圖 6、8、12）

Laaber-Verlag, Laaber（圖 1、2、3、4、5、9、10、11、24、28、34）

Piper Verlag, München（圖 35）

Verlag Neue Musik Berlin, Berlin（圖 13）

人類文明小百科

音 樂 史

Annie Couture ／ Marc Roquefort 著

韋德福 譯

遠自中世紀時，聖歌便已響徹各座教堂。
一代又一代的教士、信徒們聲聲傳唱……
直到聖歌在發展過程中漸趨冗長複雜，
便發明了樂譜幫助人們記憶旋律。
此後，
音樂家、編曲家反覆地演奏、不停地創作，
發明新的曲式及各式新樂器，
來娛樂當代聽眾，
也抒發自己的情感。
從葛利果聖歌到華格納樂劇，
從行吟詩人到宮廷樂師，
從迴旋曲到交響樂，
從拉弦古提琴到現代電子樂，
本書透過對各種音樂曲式以及
各代演奏家、作曲家的介紹，
勾勒西洋音樂發展的史頁。

本系列其他著作陸續出版中，敬請期待！

欧洲系列

歐洲建築的眼波
林秀姿 著

究竟是什麼樣的人們，經歷什麼樣的歷史，
讓希臘和羅馬建築的靈魂總是環繞不去？
讓教堂成為上帝在歐洲的表演舞臺？
讓艾菲爾鐵塔成為鋼鐵世紀的通天塔？
讓現代主義的國際風格過關斬將風行世界？
讓後現代建築語彙一再重組走入電腦空間？

邁向「歐洲聯盟」之路
張福昌 著

面對二次大戰後百廢待舉的歐洲，自1950年舒曼計畫開始透過協調和平的方法，推動統合的構想——從〈巴黎條約〉到〈阿姆斯特丹條約〉、從經濟合作到政治軍事合作、從民族國家所標榜的「國家利益」到歐洲統合運動所追求的「共同歐洲利益」，逐步打造一個保障和平共存、凝聚發展力量的共同體。隨著1992年「歐洲聯盟」的建立，以及1999年歐元的問世，一個足與美國、日本抗衡的第三勢力已經形成……

奧林帕斯的回響——歐洲音樂史話
陳希茹 著

音樂是抽象的，嘗試從音符來還原作曲家想法的路也不只一條。本書從探索音樂的起源、回溯古希臘、羅馬開始，歷經中古時期、文藝復興、17、18、19世紀，以至20世紀，擷取各時期最重要的樂曲風格與作曲技巧，以一種大歷史的音樂觀將其串接起來；並從歷史背景與社會文化的觀點，描繪每個時代的音樂特質以及時代與時代之間的因果關聯；試圖傳遞給讀者每個音樂時期一些具體，或至少是可以捉摸的「感覺」與「想像」。

信仰的長河——歐洲宗教溯源
王貞文 著

基督教這條「信仰的長河」由巴勒斯坦注入歐洲，與原始的歐洲文化對遇，融鑄出一個基督教文明。本書以批判的角度，剖析教會與世俗政權角力的故事；以同情的態度，描述相互對抗陣營的歷史宿命；以寬容的心，談論基督教與其他宗教、文化的對遇。除了「創造歷史」的重要人物，本書也特別注意一些邊緣、基進的信仰團體與個人，介紹他們的理想與現實處境的緊張關係，讓讀者有機會站在歷史脈絡中，深入他們的宗教心靈。

歐洲系列

閱讀歐洲版畫　　　　　　　　　　　　　劉興華 著

歐洲版畫濫觴於14、15世紀之交個人式禱告圖像的需求,帶著「複製」的性格,版畫扮演傳播訊息的角色——在宗教改革的年代,助益新教觀念的流佈;在拿破崙時代,鞏固王朝的意識型態,直到19世紀隨著攝影的出現,擺脫複製及量產的路線,演變成純藝術部門的一支。且一起走過歐洲版畫這六百年來由單純複製產品走向精美工藝結晶的變遷。

閒窺石鏡清我——歐洲雕塑的故事　　　　袁藝軒 著

歐洲雕塑的發展並非自成一個封閉的體系,而是在不斷「吸收、反饋、再吸收」的過程中,締造今日寬廣豐盛的面貌。本書以歷史文化的發展為大脈絡,自史前時代的小型動物雕刻,直到第二次世界大戰結束前的現代藝術,闡述在歐洲這塊土地上,雕刻藝術在各個時期所發展出各種不同的風貌,以及在不同時空下所面臨的課題與出路,藉此勾勒出藝術家在這過程中所扮演的角色。

恣彩歐洲繪畫　　　　　　　　　　　　　吳介祥 著

從類似巫術與魔法的原始洞穴壁畫、宗教動機的中古虔敬創作、洋溢創作熱情的文藝復興、浪漫時期壓抑與洩洪的表現性創作、乃至現代遊戲性與發明式的創作,繪畫風格的演變,反映歐洲政治、社會及宗教對創作的影響,也呈現出一般的社會性、人性及審美價值。本書從歷史的連貫性與不連貫性來看繪畫,著重繪畫風格傳承的關係,並關注藝術家個人的性情遭遇、對時代的感懷。

歐洲宗教剪影——背景・教堂・儀禮・信仰　　Bettina Opitz-Chen　陳主顯 著

為了回應上帝向他們顯現而活出的「猶太教」、以信仰耶穌為救世的彌賽亞而誕生的「基督教」、原意是順服真主阿拉旨意的「伊斯蘭教」——這三大萌生於小亞細亞的宗教,在不同時期登陸歐洲,當時的歐洲並不是理想的宗教田野,看不出歐洲心靈有容受異教的興趣和餘地。然而,奇蹟竟然發生了……

樂迷賞樂——歐洲古典到近代音樂　　　　張筱雲 著

音樂反映時代,而作曲家—詮釋者—愛樂者之間跨時空的對話,綿延音樂生命的流傳。本書以這三大主軸為架構,首先解說音樂欣賞的要素、樂曲的類別與形式,以及常見的絃樂器、管樂器、打擊樂器與電鳴樂器,以建立對音樂的基本認識。其次從巴洛克、古典、浪漫到近代,介紹音樂史上重要的作曲家及其作品,以預備聆賞音樂的背景情境。最後提示世界著名的交響樂團、指揮家、演奏家、聲樂家及歌劇院,以掌握熟悉音樂的路徑。

國家圖書館出版品預行編目資料

奧林帕斯的回響:歐洲音樂史話 / 陳希茹著.－－初
版二刷.－－臺北市；三民，2003
　　面；　　公分
　　參考書目：面
　　ISBN 957-14-3467-1　　(平裝)

1. 音樂-歐洲-歷史

910.94　　　　　　　　　　　　　　90015477

網路書店位址　http : // www. sanmin. com. tw

© 奧林帕斯的回響
—— 歐洲音樂史話

著作人　陳希茹
發行人　劉振強
著作財
產權人　三民書局股份有限公司
　　　　臺北市復興北路386號
發行所　三民書局股份有限公司
　　　　地址／臺北市復興北路386號
　　　　電話／(02)25006600
　　　　郵撥／0009998-5
印刷所　三民書局股份有限公司
門市部　復北店／臺北市復興北路386號
　　　　重南店／臺北市重慶南路一段61號
初版一刷　2002年1月
初版二刷　2003年9月
編　號　S 740240
基本定價　伍　元
行政院新聞局登記證局版臺業字第○二○○號

有著作權·不准侵害

ISBN　957-14-3467-1　　(平裝)

歐洲

為了尋找國王的女兒歐蘿芭 — *Europa*，
從小亞細亞跨越到希臘半島，
傳播了古東方文化，
也推動了西方文化的搖籃，
催生「歐洲」的名字 — *Europe*。